守望者

——

到灯塔去

Crimes of Art + Terror

艺术的罪与罚

〔美〕弗兰克·兰特里夏　〔美〕乔迪·麦考利夫　著

刘洋　译

从陀思妥耶夫斯基到科波拉

南京大学出版社

江苏省版权局著作权合同登记　图字：10 - 2019 - 276 号

图书在版编目（CIP）数据

艺术的罪与罚：从陀思妥耶夫斯基到科波拉／（美）
弗兰克·兰特里夏，（美）乔迪·麦考利夫著；刘洋译
. —南京：南京大学出版社，2023.1
书名原文：Crimes of Art ＋ Terror
ISBN 978 - 7 - 305 - 26128 - 2

Ⅰ.①艺… Ⅱ.①弗… ②乔… ③刘… Ⅲ.①西方艺
术—研究　Ⅳ.①J11

中国版本图书馆 CIP 数据核字（2022）第 184744 号

出版发行　南京大学出版社
社　　址　南京市汉口路 22 号　　　　邮　编 210093
出 版 人　金鑫荣
书　　名　艺术的罪与罚：从陀思妥耶夫斯基到科波拉
著　　者　（美）弗兰克·兰特里夏　（美）乔迪·麦考利夫
译　　者　刘　洋
责任编辑　顾舜若
照　　排　南京紫藤制版印务中心
印　　刷　江苏凤凰通达印刷有限公司
开　　本　880×1230　1/32　印张 7　字数 170 千
版　　次　2023 年 1 月第 1 版　2023 年 1 月第 1 次印刷
ISBN　978 - 7 - 305 - 26128 - 2
定　　价　62.00 元

网　　址　http://www.njupco.com
官方微博　http://weibo.com/njupco
官方微信　njupress
销售咨询　025 - 83594756

献给梅芙·兰特里夏、杰克·麦考利夫、埃莱娜·海恩斯、斯坦利·考夫曼。

大约在 16 世纪中叶，哈弗尔河畔住着一个马贩子，名叫迈克尔·科尔哈斯，其父是当地一位校长。在他的时代，他是最可敬又可怕的人之一。此非同寻常之人在三十岁以前是公民道德的模范。在至今仍以他的名字命名的这座村庄里，他曾是一个农场主，与世无争地干好自己的事来养活自己。他的妻子给他生了几个孩子，他怀着对上帝的敬畏之心把他们抚养大，教他们做事勤勉、待人诚实。他慷慨大方，公平公正，街坊四邻无不受其恩惠。简言之，若不是他追求一项美德过了头，这世界原应记住他的好。但正是他的正义感，让他最终成为一个强盗和杀人犯。

——海因里希·冯·克莱斯特，《马贩子迈克尔·科尔哈斯》

目 录

导　言

在哀悼 1916 年复活节起义的沉思之作中，W. B. 叶芝（W. B. Yeats）思索着受过良好教育的上层阶级人士如何改头换面，成为一场意在推翻殖民压迫的爱尔兰政治戏剧中的暴力演员。一群受尊重、有礼貌、没什么趣味的人竟变成了起义者，这让叶芝着了迷——这种转变与发生在 9·11 事件中的自杀劫机者身上的转变有诸多相似之处。那些曾"干着小丑的营生"的人突然辞去了他们"在即兴喜剧"中的角色。这些与戏剧有关的隐喻暗示了人生是一种艺术形式，而暴力则使其升级为悲剧和一种特殊的美。叶芝此诗以一段对被处刑的起义者的赞颂结尾，他认为"凡在有人佩戴绿色之地"，这些人将被永远铭记，但这只是因为他的诗将会被永远铭记。这一观点写得隐晦巧妙，唯有叶芝能做到如此。也多亏了叶芝，这些人的美名确得流传。《1916 年复活节》一诗纪念的是诗人触而兴咏的暴力事件：

> 变了，彻底变了
> 一种可怕的美已诞生。

1983 年，先锋作家戈登·利什（Gordon Lish）出版了小说《亲爱的卡波特先生》。这是一本杰出的书信体小说，主人公是一个连环杀手，内容让人毛骨悚然。此持刀男子曾捅过多名女子的眼睛。一

开始，他向杜鲁门·卡波特(Truman Capote，围绕两个杀手展开的非虚构作品《冷血》的作者)讲述道，他这第一封信已写了十二个版本，现在还在继续写，以飨卡波特之作家趣味。他就像作家一样在不断地探索不同的声音，因为他想找到"正确的那一个"。这是一个似福楼拜般挑剔语言的杀人犯，一个寻觅"恰当的措辞"(le mot just)的人。但他本人并非一位著名小说家，故而需要别人来写他的故事。金钱和名声——杀人犯(以及卡波特)将二者看得同等重要——对他们二人来说都是有用的。利什的小说出版于诺曼·梅勒(Norman Mailer)的小说《刽子手之歌》出版四年后，后者是一部关于凶手加里·吉尔摩(Gary Gilmore)的非虚构小说。一个虚构的杀人犯、壮志未酬的小说家(利什小说中的反派主角)向往着一位被现实中的杀人犯吸引的现实中的小说家(卡波特)；一个现实中的杀人犯(吉尔摩)吸引着一位现实中的小说家(梅勒)，而后者于出版《刽子手之歌》的十九年前在现实中用刀捅了自己的妻子。杀人犯和作家之间的密切关系在这里得到了极其精妙的具象化总结。文学创造力与暴力，甚至与政治恐怖之间令人不安的紧密联系继承自一种极端化的浪漫主义，这种极端浪漫的力量至今犹存。杀人犯、艺术家和恐怖主义者，他们是否互相需要呢？

　　亲爱的卡波特先生，我的名声是确乎符实的。我无须给你们圈里的某人拍马屁。我本人上过报纸和电视。我早已是家喻户晓的了……好了，我来问你——究竟谁把哥谭①吓了个屁滚尿流？诺曼、我，还是你？

① 哥谭曾为纽约的别名，后被用来命名美国 DC 公司的漫画人物蝙蝠侠居住的城市，常被视作罪恶都市的代名词。《亲爱的卡波特先生》中的主人公常用"哥谭"代指其城市。(本书脚注均为译注。)

<center>* * *</center>

潜藏在许多浪漫主义文学想象之下的,是一种对推翻西方经济文化秩序的恐怖觉醒的渴望。此秩序的起源是工业革命,其目的是全球市场饱和、抹平差别。当然,浪漫主义的渴望也是所谓的恐怖主义的渴望。艺术中的越界渴望——想要创造的艺术的原创性就在于向现有秩序的边界外跨出了一步——不是一种在某文化体制(如有关诽谤和色情的法律法规)的局限下做出破坏行为的渴望,而是走出局限的渴望,若能破坏或颠覆这一体制则最好不过。

本书在接下来的内容中不会有逻辑地紧密围绕一个"论点"展开,也不会对艺术作品中的越界的性质做无可辩驳、包罗万象的概括,并以此作为结论。本书也不是一部根据精心挑选的例子而梳理出的越界的"历史",尽管我们认为,我们的例子以其各自独特的方式历史性地、挑战性地揭示出了自18世纪晚期以来具有自我意识的艺术的核心:一种反叛态度,它定义了继克莱斯特之后具有野心的艺术家通常如何理解什么是有野心的艺术家。与上述不同,我们带给读者的是对一张冲动之网的详尽描述和分析。这些冲动在诸多存在已久、含义深刻的主题的复合体中得以自我表达;而至于这张网,我们认为它捕捉了持续存在的浪漫主义文化让人紧张不安的激进精神。我们的目的是唤醒一种孤注一掷的艺术文化,这种文化恰切地存在于今日的世界,就如它曾存在于文学和政治的浪漫主义革命的往昔。

本书自由行进于高雅和大众文化、虚构和现实人物、艺术和人生之间,在一系列相互交织、相互启发的案例研究中将不同形式的政治极端主义联系起来,以展现它们在某种程度上同出自先锋艺术运动。从浪漫主义到现代主义,这些运动有意识地自我呈现出革命

性,并意图动摇甚至推翻西方世界的秩序。我们发现,令人不安的暴力和恐怖事件(包括9·11事件)的背后都有一个出自浪漫主义传统的逻辑,正如生活加倍地模仿着艺术,抑或是现实中的恐怖主义者从书中获取灵感。跨界的渴望一次又一次地上演,它激励着我们重新审视对自己的艺术传统做出的预设,尤其是挑战着我们轻易做出的假设:艺术总是好的,最不济也是无害的。人们虽对艺术具有不可能实现的犯罪的渴望(仅渴望而已,并非成就),却最终难逃失败的命运,因为文化总是能做到自我保护,并消费越界者,使其变成商品。

贯穿本书,我们围绕为人所熟知的"越界"这一主题展开,探讨其在艺术和暴力行为中的表现。我们在为本书的章节排序的时候,遵循的是一种想象性的逻辑,围绕某主题进行对话,并把单独的作品进行令人不安的并置,从而把这些领域串联起来,同时每个章节之间都互有关联,互相启发。这种方法有助于实现我们真正想做的事:架构并探索我们讨论之主题在多样而重要的人物身上和事件之中的生动变化,而非使之彼此简化,或抽象成一个主题。这些人物和事件并非传统意义上的"艺术"人物和事件。最终,"越界欲望"的丰富性并不在于其理型式的概念建构过程,也不在于它是一个可以总括所有具体事例的理论;其丰富性在于这些真真正正的具体审美事例本身——这些独特、不合规律、实实在在、千变万化的事例,它们各自或共同所代表的东西远远超越了越界欲望这个抽象概念。"绝知此事要躬行"的"行"在于去阅读,不在于理论。如果读者们想象——读者很容易这样做——我们会采取其他的、与现在这样同等切题的阅读方式的话,那是对我们的褒扬,而非责难。

我们在想象另一种艺术上的欲望——不去寻求越界和变革,而是心甘情愿地进入边缘地带,永不妄想进行激进的社会变革——的时候,或许会对我们的阅读材料进行隐晦的评判,同时强化我们的

主题。在边缘地带偏安一隅,认为这个世界不会被艺术行为改变。心怀最小的希望,希望艺术家们或许会带来看的另一种方式,甚至零星地带来一点改变。如此投身艺术则不会导致失败和绝望,因为怀有这种欲望的人实际上是投身永恒的流放,并放弃政治上的追求。欲身处边缘的人心甘情愿地处在次要地位,任由世俗世界摒弃他们,鄙夷他们,给他们自由去创造美丽、有挑战性的东西。而这绝非越界艺术家的想法。他们想要的比这多得多。

第一章

归零地

我们对恐怖看得越清楚，从艺术中感受到的冲击就越少。

——唐·德里罗

9月11日深夜，一档报道当日时事的节目正临近尾声。这档节目的著名播报员语调庄重地说出了这天的结语：明天早上纽约人醒来后，将看到不一样的天际线。他只字未提对死者的怀念，也未联想到他们死前经历的恐怖一幕，亦完全没有提到我们的心与逝者的家人和朋友在一起之类的话。他讲到的，是人们感知领域中的一次断裂。这是一种"陌生化"，正如俄苏形式主义美学理论提到的那样：这正是这位新闻播报员留给我们体思的深深恐惧，而我们不能因此急于指责他肤浅、麻木。我们要想到，对于我们大多数人——绝大多数人——而言，那几千遇难者是抽象的。我们与他们在生活中没有联系。我们从未，也不会真正地为他们感到哀痛，尽管我们或许会认为，在奥普拉流行的世界里，这种感受是存在的：人们扮演上帝的角色，感受着每个人的苦痛。

实际上，这位著名的播报员是在预言，纽约人将会获得过去两个世纪最具想象力的作家和艺术理论家津津乐道的那种体验。在感知的世界中，某种新的东西会在人们的面前坍塌。明天的新鲜感——当然不管怎么说都是糟糕的新鲜感——将会表现为人们熟悉的事物中的一个空洞：此前平平无奇的两座大楼的缺席。那些与

死者、伤员和无家可归者不相识的纽约人不会为这些死者、伤员和无家可归者哀痛（并感到恐惧），而是为正在感受新事物之恐怖的自己哀痛。

不住在纽约的我们又如何呢？我们很情愿被邀请去做一次朝圣。我们会带着孩子和数码相机，买到票，然后排队——不管等多久——进去看一看。如果纽约市长朱利安尼（Giuliani）先生能在CNN（美国有线电视新闻网）上宣布欢迎大家来归零地看一看，我们将感到极大的欣慰。

<p align="center">* * *</p>

以下是《纽约时报》的古典音乐评论家安东尼·托马西尼（Anthony Tommasini）告诉我们的，他这篇引发争议的报道被美国各大日报广泛转载：2001年9月16日，享誉国际的德国电子音乐先锋卡尔海因兹·斯托克豪森（Karlheinz Stockhausen）在汉堡的一场新闻发布会上被问到他对美国遭恐怖袭击的看法。他的回答是，对世贸中心大厦的袭击是"全宇宙最伟大的艺术作品"。继而他又毫不掩饰地表达了对恐怖主义者之所为的赞叹，称其"发生在一幕的时长中"，这"在我们音乐中做梦都不敢想"；"人们疯狂地排练了十年，完全疯癫地举办了一场演奏会，然后赴死"。

这就是让我们着迷的地方：世贸中心大厦变为由令人惊骇的图像组成的叙事。这是为相机准备的恐怖主义。（一堆冒着烟的瓦砾——敦实丑陋的五角大楼的可怜一角——完全不够吸引人。）但让斯托克豪森感兴趣的不是图像，而是事件本身。这一事件本身才是他所说的"全宇宙最伟大的艺术作品"。他做出这一饱受争议的艺术类比时是认真的，并且他继续说了下去："人们在这一刻集中注意力看着这一场演出，继而在一次动作之后，五千人被发往了永

恒。"在如此成就面前,斯托克豪森或许降格为次一等的艺术家? 一种嫉妒的感觉——嫉妒恐怖主义——似乎渐渐浮现出来。"这我做不到。跟这比起来,我们根本就称不上是作曲家。"

当此之时,斯托克豪森正在为即将在汉堡举行的为期四天的个人作品演奏会答记者问。此言一出,他的演奏会立即被叫停。他的钢琴家女儿也向媒体宣布自己从此不再冠以"斯托克豪森"之姓;国际舆论的反响极为迅速,也不出意料地充斥着一片批评之声。在争议的漩涡中心,斯托克豪森曾试着去自辩。"那路西法,他把我引向了何处?"他问道。他此言指的是常出现在他穷二十五年创作的七部系列歌剧中的一个主要虚构人物。

托马西尼坦言,斯托克豪森"一直以来都被如下观点激励着:艺术应该使我们'超越生命本身'……苟非如此,'艺术则一无是处'"。托马西尼也认为,"任何艺术作品,从舒伯特的短歌到陀思妥耶夫斯基的长篇小说,都可以有使人超越的效果",但是,他认为斯托克豪森触及了底线。"斯托克豪森以一种危险的方式过分鼓吹了艺术的野心。"斯托克豪森已"失去了与现实的联系",他是一个"极端的自我主义者",是一个"过气的疯子",需要被"关在精神病诊所里"。

先锋作曲家斯托克豪森的极端言论逼得托马西尼做了一件音乐评论家很少做的事:做理论宣言。"艺术或许很难定义,但无论如何,它都与现实保持着一步距离。"谦虚谨慎的托马西尼一口气说道:他无法定义艺术,不知道它是什么;尽管如此,他还是会给艺术下一个定义,还是会告诉读者,实际上他知道艺术是什么,正如他所言,艺术"与现实保持着一步距离"。他继续写道:"剧场中对苦难的演绎或许是艺术;但真正的苦难不是……燃烧着的双子塔,无论这一景象如何具有恐怖的吸引力,它都不是艺术。"(很显然,托马西尼也被燃烧的双子塔吸引住了;可怜的五角大楼和宾夕法尼亚冒着烟的扭曲钢筋则无此殊荣——有多少人在谈论它们呢?)斯托克豪森

则相反，他想着的不是电子图片，而是事物本身，这在托马西尼看来是患疯病的直接证据。艺术是再现（"描绘"）；别有他想则不仅仅是精神不正常的体现，亦触及了艺术的核心——所谓的人性。

或许正如过去两个世纪的艺术革命常宣布的那样，向传统宣战，就是要对艺术似乎不可分割的部分宣战——艺术天生就是人造的（而非生命本身）；从定义上看，是"隔了一层的"。在历史上，艺术革命家曾以真实之名发起过论战，而他们定义的真实正是对传统艺术之"隔一层"的克服。著名的例子是，华兹华斯提倡以乡村底层人民"真的在讲"的语言写作，摒弃他年轻时诗人间流行的斧凿痕迹严重的语言；抑或是他的继承者罗伯特·弗罗斯特（Robert Frost，他们两人用先锋艺术的标准看甚至都是固执的保守主义者）倡导"降到一种华兹华斯都未达到的日常用词水平"，并把一种鲜活的声音"融入""一句话的句法、用语和含义中"。华兹华斯和弗罗斯特的艺术追求正是对打破词与物（写作与声音）之间的隔膜的渴望，并挑战亚里士多德提出的文学的中介或再现属性理论。在他的《纽约时报》继承者托马西尼发表评论的两千多年前，亚里士多德在《诗学》的第四章中写道："对于那些让我们心生苦痛的东西，在它们被精准地再现之后，我们便乐于欣赏沉思，如最面目可憎的动物，以及人的尸体。"后者现在看来正切了9·11事件之题。

让人心生苦痛的东西对亚里士多德来说可算是绝佳的例子了。他的再现理论提出，当一个事物从它产生让人苦痛的效果的地方被转移到作为中介领域的艺术中时，或者说当它被"再造"成图像时，让人苦痛的东西就变得使人愉悦了，因为我们避免了与这个东西直接接触。我们只需欣赏沉思即可，而我们的愉悦感正来源于此（"我们便乐于欣赏沉思"），来源于经由再现完成的欣赏沉思行为。但可想见，在面对真真正正的可怕场面时，我们很难或者根本不可能进行欣赏沉思。

　　根据亚里士多德创立的具有影响力的传统理论,令人心生苦痛的纽约9·11事件本身不是艺术,正如托马西尼所言。对于身在现场的人和他们的亲戚朋友而言,双子塔的倒塌只能产生恐怖的效果。但是9·11事件的图像并非如此,这一点托马西尼本人可以做证。这些图像"具有恐怖的吸引力"。换句话说,在我们与真实的事物保持安全距离之时,这些图像是会引发愉悦感的——我们可以说,这种感觉是一种让人全神贯注的吸引力,一种我们在被某物吓呆时由于迷失自我而产生的精神愉悦感。在亚里士多德看来,这种由模仿产生的沉思的愉悦感正是艺术的源泉。根据传统理论,曼哈顿下城区归零地的图像确实可被称为艺术。想象一下,把这些令人惊骇的影像记录以艺术的手法剪辑成一个非常抓人眼球的短片,这能有多难呢? 抓人眼球的东西未必都是让人觉得开心的东西。("下面,最佳电影短片奖的得主是……")

　　像斯托克豪森那样对这些暴力的越界行为的艺术属性和效果进行评论,究竟有没有意义呢?(这里我们指的是行为和事件本身,而非它们的艺术再现。)如果要对此进行思考,我们就要抛却我们对艺术难免抱有的感性认识,即,艺术总是具有人性、具有人文关怀的,换言之,艺术家们作为普通人无论如何不堪,他们在进行艺术创作时都会变得高贵,而欣赏他们艺术的人也会同样变得高贵起来。

<center>＊　＊　＊</center>

　　斯托克豪森从汉堡回家后,在个人网站上发表了如下声明:"在我的作品中,我将路西法定义为反叛和无政府主义的宇宙之灵。他用自己强大的智识力量摧毁创世……我用'艺术作品'一词指代路西法所象征的毁灭行为。"在记者会上,斯托克豪森曾被问到他是否认为路西法的"艺术作品"是一种犯罪行为;他的回答是,这当然是

犯罪行为，因为无辜被杀害的人没有被给予选择的权利。他补充道："但是在灵魂层面发生的一切，超越安全感，超越不言自明的事实，超越日常生活（并非如托马西尼报道的那样，超越生命本身），这些在艺术中也时常发生……否则便一文不值。"（注意"也"这个字。）斯托克豪森自己已有预感，故嘱在场记者勿将自己的回答公之于众，因为人们"或许理解不了这些"。

让斯托克豪森发表如此过分言论的魔鬼或元凶魁首并非与作者观点相左的作品中人物，而是作者认同的艺术野心本身（元凶魁首艺术家）。作为神话中创世的毁灭者，路西法是别人的创世的毁灭者，是别人的法律的毁灭者："创世"和"法律"两个中心语都隐含着"压迫性的"这一定语。路西法是反叛和无政府主义之灵，亦长久以来被艺术家奉为榜样，这不仅仅是斯托克豪森的个人行为，而是其所属的艺术传统所致。浪漫的、预言的、天启的、革命的——这些词语常被用来形容斯托克豪森的毁灭性作品表现出的越界艺术传统：潜藏在艺术价值之下却又非艺术价值本身的艺术的毁灭性力量。斯托克豪森同路西法一样，并非一个虚无主义者。在斯托克豪森所属的艺术传统中，艺术之价值正体现在唤醒意识的毁灭中，或者如浪漫主义诗人雪莱所言，艺术将"熟悉感的薄膜"从我们熟知的这个世界上撕下来——把这邪恶的熟悉感撕开，就像改变一条天际线？所谓撕开，是一种对认知的深层清理，是一种新意识建立的前奏；用斯托克豪森的话来说，这是一种对我们的灵魂产生影响的想象行为——超越安全感，超越不言自明的事实，超越日常生活。

若不考虑其语境，斯托克豪森关于艺术理论的言论不过是先锋艺术思想的老生常谈。如果他当时称世贸中心倒塌的影像记录是最伟大的艺术，他这番言论或许不会掀起如此轩然大波，因为这正是他的这种艺术传统常说的话——只不过是极其冷血的惊人之语罢了。但是，斯托克豪森说的是，事件本身而非其影像记录才是最

伟大的艺术,并且就在 9·11 事件发生的五天之后。他起先做了一番让步,认为这"当然"是犯罪行为,因为无辜被杀的人没有选择的权利,紧接着就是他无情的转折("但是在灵魂层面发生的一切")。因而这让步看上去像是为让他激动不已的后话做铺垫的:一次撒旦式的行为,就像艺术行为一样,对人们的意识进行一番彻底的更新。

恐怖主义者们取得了斯托克豪森一派的艺术家梦寐以求的成就。他们以一种令人惊惧的形式,将美国人世界观上的熟悉感薄膜成功地扯了下来。他们捕捉到并改变了(但能持续多久呢?)人们的意识。斯托克豪森在音乐上的野心,是要"打破时间的例行公事","跳出庸常的人类循环",以此"训练出一种新的人类"。这也是艺术家-预言家(19 世纪极为流行)的野心,他们将自己和自己的作品视作真理和公正之源,认为在自己身后将会出现毁灭和重生的循环,即,通过艺术手段再造人性。由此看来,9·11 恐怖袭击事件与斯托克豪森的艺术理论如出一辙,而斯托克豪森作为一个艺术家为恐怖主义者们所折服,这也不难理解了。

* * *

现做三种区分。

其一,正如所有先锋艺术家一样,斯托克豪森认为,极其严肃的艺术之追求(如福楼拜、乔伊斯一般)正在于完成恐怖主义者之行为,如他本人所言,"疯狂地排练了十年,完全疯癫地举办了一场演奏会"。如恐怖主义者一样,严肃的艺术家总是癫狂的;不同于恐怖主义者,严肃的艺术家尚未取得"最伟大的"艺术成就。注意,"最伟大的"指的不是独创性,它指的是恐怖主义者接续起了斯托克豪森之流的艺术家一直在努力的事:"伟大""更伟大""最伟大"代表了影响大众意识的渐进的等级;在最高级的艺术和恐怖这一层次,意识

不仅仅被影响，它被彻底改变了。

其二，关于关键词变革（transformation）。根据托马西尼的观点（他不会介意在这里被我拉来作为说明的），斯托克豪森疯就疯在肤浅地理解了艺术的变革能力：不是亚里士多德意义上的变革，即为了创造一个可供欣赏沉思、让人愉悦的场景，一个不被情感困扰的认知活动的场景，而对物体进行变革；变革应该发生在意识本身之上，为新人类和新世界的出现创造条件。变革也不可被量化。托马西尼似想要的那种使意识（和世界）的大部分不受影响、保持原样的小型而安全的变革是不存在的。变革只能是完完全全的（和革命性的）变革，否则变革就不成立；变革之失败亦是艺术和恐怖之失败。在一场真正的变革中，我们会感觉到自身被裹挟其中，从日常生活中被抛掷出去——这是一种沉浸于全新的视像的感觉，完全无法理性地逃离。这种审美体验或许具有政治上的启发觉醒意义，又或许如托马西尼所言，像一首"舒伯特的短歌"：一种陶醉的感觉（内在的启发觉醒），这种感觉在其作用期间会让我们着迷，使我们无法再去挂念日常琐事。

其三，斯托克豪森脱口而出，说9月11日发生在纽约的事件"也"可能发生在艺术中，不然艺术则毫无价值。他这番言论使我们发现，他作为一名艺术家的野心正如恐怖主义者们一样，并且他想让艺术也有那种力量。如此看来，他可以说是一名艺术恐怖主义者。恐怖主义者们做了他想做却还未做之事，他在音乐中也还未攀上"最伟大的"高峰。并且，他其实明确地告诉我们，世贸中心坍塌事件不是艺术——他本人仍沉浸在9·11事件的魅惑之中，可能自己并未意识到。斯托克豪森的逻辑漏洞可以从"也"字中看出来：他所认为的艺术是越界行为的一个子集；越界行为还有许多不可被称为艺术的子集，如法律禁止的犯罪行为，而斯托克豪森的音乐显然不属于此类。这也就是说：越界行为和其预期的变革效果并不是独

特的艺术现象。斯托克豪森想要完成越界、变革的野心不过又一次暗示了过去两个世纪有雄心壮志的艺术家最害怕的事：自身文化重要性的降低。这种恐惧在电视的时代表现得尤为明显。

　　迄今为止还未有人认真地提出斯托克豪森应该因他的音乐创作获罪入狱。托马西尼提到要把他关起来，但也不过是把他关在精神病诊所里——不是因为他的音乐作品，而是因为他关于伟大艺术的理论。

<center>＊　＊　＊</center>

　　"被枪击是真真切切的……绝无作假，绝无伪装"：行为艺术家克里斯·伯顿（Chris Burden）如此谈起《枪击》（1971）一片。这是一次实时的行为（一次真正的枪击）；一个人的身体（伯顿的）准备好冒险经受巨大的痛苦；这是一次暴力的行为，其目的在于启发看得进去的人"精神上的东西"，伯顿如是说。幻想不过是虚假的。而这里我们看到的，是对西方亚里士多德式戏剧的再现传统的彻底鄙夷。当然，它还是需要观众的：这是它矛盾的地方。因为这毕竟不是反戏剧。它需要对看得进去的人产生影响。它想要传达真实本身而非关于真实的想法，它打破了演员和观众的空间间隔，把真实以身体的形式向观众扔了过去。行为艺术是本体论-说教性质的戏剧。

　　或者再想想那件大事——它有具体的地点和环境，是一个需要科技协助完成的大场面。它是由图像组成的戏剧，设置在不太常规的地方，需要阵容庞大的演员，并且要求观众能看懂其视觉语言：它是视觉感知的戏剧——并非文本或故事。罗伯特·威尔森（Robert Wilson）曾说过："倾听图像。"20世纪90年代的行为艺术的目的性越来越强。它是由视觉进行编码的课堂式戏剧。

　　先不论其目的（甚至斯托克豪森都不会认为其目的是审美的），

袭击纽约的自杀式恐怖主义者或许可以说是在美国观众面前进行了一场有政治目的的行为艺术表演——在美国电视的帮助下。其表演地（世贸中心）极不寻常，又暗含了政治意义：它是全球资本主义的象征中心。这场表演是在高科技协助下完成的。其演员阵容庞大；人的身体也经受了巨大的痛苦。这一切都是实时发生的，没有作假，没有伪装。多亏了这些相机——本·拉登料定它们会在场——惊人的画面被产出、拍下来，并被无限循环地播放。多亏了相机在场——这也就确保了大批观众的在场——这场表演有了意义，完成了"生命"与"艺术"、"事件"与其影视再现在极其精细写实的复制中的矛盾融合。

用更传统的术语来说：它有作者（本·拉登、阿塔等）；有故事情节——一系列被深层的叙事必然性推动的有结构的事件；有几千个人物——但他们没有选择的权利，也不曾知晓自己死亡的结局。还有一帮观众，他们别无选择，只能去体验由媒体传达的恐怖主义者的叙事。没有媒体，恐怖主义者的艺术则宣告无效。有了媒体的共谋，恐怖主义者的极权主义路径才得以完成：将恐怖渗透进美国的意识中，不给枯燥无聊却有福气的平庸生活留任何余地。他们让美国人从此不再感到安全；让我们终于与世界上的其他人一样了；让我们在人类历史上的假期从此结束。他们改变了我们。

这一审美体验的主要源动力是一次不在场，一个留在曼哈顿下城区的瓦砾坑——正是这感知领域的断裂标识了自杀飞行员们完成的原创艺术。

* * *

戈特弗里德·森佩尔（Gottfried Semper）在设计拜罗伊特节日剧院（1876 年开始营业）时，特意让观众都能坐在同一个"无等级"

的层级上。这一设计正合瓦格纳本人(设计总监)的去商业化、反中产阶级、为人民创作的戏剧理念。森佩尔消除了传统剧场的层级差异,制造了观众和舞台之间的"神秘沟壑",从而创造出一个剧场内的共同体。2001 年 12 月 30 日,朱利安尼市长在归零地这一神秘沟壑之上为人民建起了一个观景台。他呼吁美国人,甚至所有人都来这个舞台上看看,体会"各色的苦难情绪和巨大的爱国情怀"。尽管他也忧虑有人会出于"错误的原因"来此(不管这些原因是什么),他还是很确定大部分人会出于"正确的原因"来的(也不管这些原因是什么)。"旅游景点"还是"巨大空地"? 或者"旅游景点"及"巨大空地"? 观景台这一提案得到了纽约官方会议暨旅游局的大力支持,得以"通过了异常烦琐的各种手续"。毕竟,餐馆和旅店已不景气好久了。

《纽约时报》的赫伯特·马斯卡姆(Herbert Muschamp)在描述这一观景台的设计时曾说过一番话,听上去像一场带有政治目的的艺术运动的宣言:"这一设计确是有意义的。它代表着坦然面对困难的精神。它的设计精简为最本质的元素。其结果是实实在在的。不要再故弄玄虚,不要再夸大其词,也不要再用建筑把我们与自己历史的联系割断。把我们的城市还给我们。"把美国例外主义还给我们,因为美国在人类历史上享受的长假还远没有结束。

观景台之建造是想要在一个完美融汇了恐怖主义、爱国主义与旅游热情的地点把游客和他们的历史联系起来。那些想不排队就零距离接触历史的冷漠又伤感的朝圣者可以领一张免费的票,上面盖着他们的参观时间和十五分钟的参观期限。安迪·沃霍尔(Andy Warhol)的轻语回荡在观景台的十五分钟里。那魔力的十五分钟,许给了每个人今后的名望:阶级差异因此消除。它就是通往魔山的快速通行票,通往归零地的快速通行票。

人们不知道他们在看的是什么,而观景台会告诉他们。人们拍

照，买纪念帽子，买街边小吃，买 T 恤衫，买时髦墨镜。第一个幸运的朝圣者在抢到排队的第一名时名字登上了报纸。日本的游客到此一游，来看看这"现实"，看看一个哀悼的母亲口中"散布着我孩子尸体碎片"的地方。收藏者和策展人"根据审美评判"随意又不无目的地为日后的展览挑选展品。这些人叫它们"工艺品"，恐怖的工艺品。他们如此挑选展品，实际上说明了纽约市也在证明斯托克豪森的认识有道理，即恐怖袭击是"全宇宙最伟大的艺术作品"。这疯子现在有了自辩的证明。

唯一的问题是，如何才能把那母亲的孩子的尸体碎片从工艺品上去除掉而不破坏这些工艺品。在一些文化中，博物馆的策展人就像是亵渎圣物的秃鹫，他们之所为简直就是盗墓。策展人拣选的物品马上就会变成"无价之宝"，而没被选中的物品就会流落垃圾场，一文不值，或者被卖去回收——再也没有了"触动观者的想象力和灵魂"的能力。曾有一位消防员对正在给他牺牲的兄弟们的墓园拍照的策展人愤怒不已，但很快他自己就成了一个策展人，为的是"一份档案记录、一种纪念物"（或许会被史密森学会收藏），这可以让别人也理解他们。

游客们觉得自己的到来是给予哀悼者的一份礼物。一个人的哀悼对另一个人来说是接触现实的权利。下定决心的游客非要进周围的办公楼去看，因为这些办公楼就像是观看双子塔倒塌后的空白地、这"不真实的纽约"的豪华高层包厢，而游客们则有观看的权利。在电视上看这一景象的再现对他们来说不够有意义。朝圣者们必须到大得多也超现实得多的归零地看看。他们宣称自己有来看看的权利。民主制度给了他们看的权利，也给了他们夺回自己被偷走的景观的权利。

在小说《遮蔽的天空》（*The Sheltering Sky*）中，作者保罗·鲍尔斯（Paul Bowles）明确区分了两种人：一种是游客，他们没什么让

人看得起的，每次出行有固定的时间；还有一种是行者，他们勇敢探险，有可能再也无法踏上归途。行者或许会在埃文·费尔班克斯（Evan Fairbanks）的二十五分钟袭击录像——纽约历史学会循环播放的历史——中找到真正的现实。在这里，挡在现实前面的唯一中介只有拍纪录片的人无声的摄像机。肯尼迪遭刺杀时的草丘究竟在哪儿——在电视上、深坑里，还是人们心中？

如果乔治·布什说得对，我们应该出门旅游花钱以表爱国之情，那么去归零地看看则肯定是爱国行为。美国消费文化的崇高力量甚至能把这样一个由破坏和杀戮组成的越界、毁灭行为都消化并商品化，这正是这种文化之不可摧毁性的最终证明。走上斜坡，来到观景台，在黄金十五分钟里没有滤镜地看看这毁灭——看看这儿缺了点什么——再看看什么无法被毁灭：大众文化的生产者和消费者的集合点。感受一下沃霍尔式充斥着暴力悲剧的大众新闻媒体与爱国荣耀、光荣赴死的结合。摆个姿势，拍一张照：把惨剧、死亡和明星身段融为一体。感受一下这场面。沉浸其中。深入历史。向前看。理解这一切。画上一个句号。

第二章

文学恐怖主义者

从华兹华斯到唐·德里罗,"严肃艺术家"(埃兹拉·庞德语)的目标是一致的:改变人们的意识,塑造和影响"文化的内在生命"(德里罗语),以达到塑造和影响文化的外部生命的最终目的,即社会设计本身。大约自1800年起,严肃艺术家已成了万物秩序潜在的破坏犯,艺术家的角色也一直是浪漫的,因为在严肃艺术家看来,现在的社会环境虽已经历了巨大变化,但它在深层结构上与华兹华斯所处的社会环境别无二致。

华兹华斯是如何为自己成为人民公敌自辩的呢?他给出的是先锋艺术家的经典辩词:他实际上是人民的良医。受过高等教育、发表了一番宣言、被辛西娅·奥齐克(Cynthia Ozick)在《纽约时报》上比作陀思妥耶夫斯基《罪与罚》中主人公的美国杀人犯后来也用了同样的辩词。此美国本土的恐怖主义者名为西奥多·卡钦斯基①,外号"大学和机场炸弹客"(Unabomber,以下简称为"炸弹客"),奥齐克称他为"抱着人道主义目的"的"哲学罪犯"。华兹华斯的辩词是,人们已病入膏肓,急需他起死回生的文学暴力灵药来救治。"所有主动付出的努力"他们都完成不了——他们是不自由的。在这种不自由的状态下,他们沦落成"近乎野蛮麻木的状态"。华兹

① 西奥多·卡钦斯基(Theodore Kaczynski),毕业于哈佛大学和密歇根大学,后成为美国历史上著名的恐怖主义者,曾用炸弹攻击大学和航班。联邦调查局历时多年才将其缉拿归案。

华斯认为（卡钦斯基也赞同），其背后最大的原因，是我们所谓的现代化——"让人们聚集到城市"并"让他们参与千篇一律的工作"，使他们归化，让这些产品生产者变成复制品，再让他们自己也变成"设计出来的产品"（卡钦斯基延伸华兹华斯语）。华兹华斯又认为（卡钦斯基亦赞同）这些背后的原因构成了"普遍的恶"。而普遍的恶背后又有一条家喻户晓的根本原因：工业革命，这在华兹华斯看来是"人类的灾难"（卡钦斯基语）。华兹华斯曾带着天启似的暗示说道，"有大本领的人将会从系统层面反对这种恶，他们这次会取得更显著的成功"，而这一切即将到来。此处"大本领"指的似乎不只是文学上的本领；他显然指的是有坚决无情之强力的人，正如他所回忆起的他年轻时法国大革命的热情一般。系统层面的反对指的是以物质的形式向制度系统本身发起攻击：不是爆炸性的文学作品，而是真正的炸弹。

话已说到这里，他继而必须采取一些极端措施。他必须制造文化炸弹：

> 人们认为，诗人写诗就是正式立下了约，要满足人们的一些习惯性的联想……但很多人无疑会发现，我并没有履行人们自愿立的约……他们会在我的诗歌里遍寻诗歌的痕迹，然后满腹疑虑：这究竟如何称得上是诗呢？

这就是华兹华斯在《抒情歌谣集》（1800）第二版序言开头写的一番话。这版序言后来成了一场英语文学革命运动的奠基之作。他觉得自己已踏出主流文学史，而所谓的主流作家——包括自柏拉图以来的文学理论家-辩护家——总是觉得自己是核心的局内人、文化的执法者，他们心安理得地立了约：他们是主流文化意识形态、其价值、其自述的故事的保护者，与破坏者华兹华斯截然不同。华

兹华斯等人是未来文学和社会巨变的发起人，他们与现有的文化决裂，遵从相反的价值观，对未来抱有相反的设想。这样看来，文学上的变革再往前走一步就是社会变革，以及人文精神的重整——社会逆转式的社会变革。自华兹华斯以来的严肃艺术家常做带有怀旧情感的批评。

华兹华斯（心神不宁的反叛者）担心自己打破了所有诗人在向公众出版"诗集"时自愿立下的约定。1800 年，刚开始读莎士比亚、邓恩、赫伯特、米尔顿、蒲柏和托马斯·格雷（Thomas Gray）等的读者在接触到华兹华斯如此平淡朴素的"诗作"时，立刻觉得自己的文学感受力遭到了攻击和破坏。

> 我曾在漫步时看到一个老乞丐，
> 他坐在大路旁一个
> 矮矮的粗糙石墩上
> 就在那高山脚下……

华兹华斯相信，人们会觉得他破坏了他那个时代公众认可的对文学的期待，也违反了有史以来作者和读者之间正式立下的约。他告诉我们，这个约在每个时代都不太一样，但总有一个约在那里。违约是一种犯罪行为，这是华兹华斯早预谋好的。他要犯文化的一级谋杀罪，要刺杀现有的诗歌理念——这是文化恐怖主义，为的是一种无法被规约、定义，并且无法被公众预知其破坏力的原创性。

因此，正是作者对原创性——尚未被人知晓的联想点——的追求造成了违约行为。作者拒绝像约定的那样满足人们习惯性的联想，从而也拒绝重复已被写过的东西，甚至是自己写过的东西。拒绝文学传统规定的义务并不是一种"懒惰"，华兹华斯言道，而是一种把自己从往昔的奴役中解放出来的渴望。晚期资本主义想要在

29

文化生产中获得的正如工业生产一样，是将艺术家训练成为没有思想的复制机器，并高效产出标准化的艺术品："商品"或"产品"，这正标志着对异质性追求的普遍压迫。而喜欢越界的艺术家不懈追求的，正是不断重塑人物和人性。因此，越界的艺术家积极反抗文化对他进行的商品化行为，创造出"活着的东西，可以不断变革的东西"——这是庞德对严肃文学之特性的定义。真正的艺术家之罪也正是原创性之罪。

我们已经病了，还会病得更重。我们的"野蛮麻木"创造出了对"超出常规的事件的渴望，而快节奏的消息传播每小时都在满足着这种渴望"。自华兹华斯到炸弹客，他们都认为对"粗鄙且暴力"之刺激的渴望来源于工业生产系统的影响。工业技术的副作用是把操作机器的人变成了机器本身，或者用卡钦斯基用滥了的一句名言来说，变成了"社会机器的齿轮"——工人们的重复性劳动让他们自己也成了彼此的重复，并一次性地剥夺了他们的"个性"和"自由"（从华兹华斯到德里罗再到卡钦斯基，这两个词都是互换着用的）。我们渴望一场大灾难来一解"野蛮麻木"之毒。而 1800 年的媒体已经捕捉到了这种骇人的渴望：

> 我们让路给了恐怖，让路给了恐怖的新闻，让路给了录音机和相机，让路给了收音机，让路给了收音机里的炸弹。灾难新闻是人们唯一需要的叙事。新闻越黑暗，叙事越宏大。新闻成了人们最后的瘾……

这是德里罗在 1991 年借其笔下人物说出的一番话；而 1800 年的华兹华斯已看到这样的趋势了。

针对他自己对现代地狱的看法——这地狱由技术奠基，存在于

英格兰冒着烟的城市荒原中——华兹华斯坚持着相反的有机理想。他曾介绍过自己选择"简朴乡村"为诗歌之主题的理由："因为乡村生活萌芽于……最基本的情感和乡村职业的特性。"除此之外，这些"最基本的情感"或"最本真的激情"是"被融入了（自然）的"——它们出自"美丽而永恒的自然"的真身。在乡村世界，人类的行为像植物一样"萌芽"，而供其生长的母体（用卡钦斯基的话来说）则是"野性的自然"。华兹华斯同卡钦斯基一样，认为在乡村生存是艰难的——艰难但是扎根于必需的（自然的）真实中，而城市生活（T. S. 艾略特曾写过"不真实的城市"）则正相反。华兹华斯和卡钦斯基是田园生活中的越界哲学家；前者只进行想象性活动，从未受到法律制裁；后者犯下了血腥罪行，永远被关押在牢里。

根据传统的（并且合乎理性的）文学观点，华兹华斯自作的序言是古怪而傲慢的——它体现的是典型的犯罪艺术家的想法。而发表这一想法的作者告诉我们，新技术塑造的世界是"恶的"（注意，这是一个神学用词），而看上去精神还正常的他，将要通过写新抒情诗的方式拯救这个世界。为此，他必须反对时下流行的文化——"乱糟糟的小说、造作又愚蠢的德国悲剧，还有那些洪水般泛滥的浮华又空虚的诗体故事"——因为正是这种文化和其中的新闻媒体生产出并助长了这种"普遍的恶"。"洪水般泛滥的"流行文化使人的意识疲于应付——华兹华斯的比喻修辞仍回荡在炸弹客和德里罗（他曾写到"脏污和贪婪"）的写作中；我们实在太过疲于应付了，自己已变成万物秩序下的迟钝公民。越界艺术家觉得自己是这个已变成尸骸的世界的敌人——除自己作品的原创性外别无其他武器：他们是仅存的与文化作对的人类，他们若失败，则真正的武力必须登场了。

* * *

永远不要忘了,掌握技术的人类就像是得到一桶葡萄酒的
酒鬼。

——炸弹客

德里罗笔下的作家主人公比尔·格雷(Bill Gray)还是个小孩
的时候,曾自己给自己解说球赛。这是一种无害的游戏,不带任何
文化上的追求:他管这个叫"自我失落的游戏,没有恐惧也没有疑
虑"。"我同时是球员、解说员、观众、收音机前的听众,又是收音
机……自那以后,我一直心向这种天真的状态写作。这是很纯粹的
自造游戏。"在这自给自足、自己发起、进行流畅的游戏里,想象——
主掌一切的主体性空间的神灵——正站在恐怖主义的对立面。但
现在,这"很纯粹的"游戏不再有了。比尔后来成长为一个小说家,
他对文化力量的渴望也变得不再单纯。现在,他认为,"思考和行动
之间的道德或空间差异消失了",而恐怖成了他对文化影响力的渴
望的逻辑终点,恐怖也成为思想和行动在公共世界碰撞并产生爆炸
性力量的场域:

> 对大多数个人和小团体来说,用言语让这个社会对自己留
> 下印象……已基本上不可能了。拿我们来举例。如果我们从
> 未有过暴力行为,则当我们把现在的作品投给出版社的时候,
> 很可能会被拒稿。就算是没有被拒稿,并最终顺利出版,这些
> 作品也不太可能吸引大量读者,因为看媒体灌输给我们的娱乐
> 节目比读一篇冷静清醒的文章有意思多了……为了把我们的
> 信息传递给公众并且让公众记住,我们必须去杀人。

故此,我们所知的这名炸弹客——西奥多·约翰·卡钦斯基告诉我们,他想要的并不是去杀人,而是"用言语让这个社会对自己留下印象"。这是卡钦斯基彻底疯了的确证。炸弹客本愿意(像比尔·格雷或者华兹华斯一样)用写作的方式引领巨变。他很快就明白了(像比尔·格雷一样),想要真正对"文化的内在生命"产生影响,就必须做一点暴力的事。一旦文化的注意力被他的暴力行为吸引过去,文化就有可能认真地去读他的作品。在此之后,也只有在此之后,文化才能在他作品的劝说下改变先进技术带来的生产环境。卡钦斯基是一个老派的"文"人:一个善用语言的人,想要教育他所在的社会,并改变事物的未来。炸弹客的逻辑是,重拾作家的严肃艺术梦想——成为改变文化的力量——最保险的方式就是犯下轰动性的连环杀人案,以此成为美国最有名的本土恐怖主义者。作为媒体上的明星,无论他是多么黑暗的一个人物,出版社都愿意接纳他;而出版社确实也是这么做的,只不过找了一个沉重的人道主义借口。《纽约时报》和《华盛顿邮报》出版了他的小书《工业社会及其未来》(1995);他们的理由是,这可以拯救无辜的生命。

卡钦斯基(媒体评论员语带嘲弄但不太准确地把他比作19世纪砸毁机器的英国手工业者)想要做的是倒转技术的时钟,将技术的永恒敌人——野性的自然——重新请回并取代工业社会。所谓野性的自然,是"关乎地球运转的那些方面",他写道,"生活在其中的生物不受人类管理,也免遭人类的侵扰"。他此言的意旨与他的《宣言》相同,即,希望人类能销毁技术,以此恢复那些活生生的东西,其中就包括人类;这些东西在人类为了自己更好的生存而进行的理解和控制自然的启蒙活动中,已被侵扰很久很久了。

卡钦斯基的《宣言》,以及滥觞于玛丽·雪莱(Mary Shelley)的《弗兰肯斯坦》(1818),并在德里罗的《白噪音》(1985)中达到高潮的文学运动向启蒙主义思维发起了坚定的反击:反对现代性。人们常

常把维克多·弗兰肯斯坦(Viktor Frankenstein)博士和他创造的怪物混为一谈——那怪物常被叫作弗兰肯斯坦——这引人深思。那怪物难道不是人类意志的一种化身?他想要为人类做好事,却又控制不了其产生的后果。这种未被预见的暴力后果抵消了弗兰肯斯坦博士的初衷:战胜死亡本身。

在玛丽·雪莱这部颇具预见性的小说结尾,那怪物进行了一番独白,告诉读者他想要自杀:"我要自己堆起火葬的柴堆,让这可悲的身体化为灰烬。"这也正是最近由肯尼思·布拉纳(Kenneth Branagh)导演的电影版本采用的结尾:怪物烧死在北极圈的柴堆上。但这不是小说的结尾。雪莱并没有描写这样一个满足观众需要的戏剧性场景,她其实是这样写的:"此言已罢,他跳出船舱的窗户,落在船边的浮冰上。浪潮翻涌,他很快被带向了远处,消失在黑暗里。"无论其本意如何,玛丽·雪莱写的这个结尾为另一种更邪恶的阐释提供了可能;这种可能会让德里罗、卡钦斯基和其他深谙技术之副作用的人赞叹不已。怪物没有死,他只是消失了。死亡既已被战胜,他怎么会死呢(尽管他自己想死,也想付诸行动)?作为技术未被预见的副作用,怪物从此自由了,在暗处活跃着。我们姑且称雪莱故事结尾的暗示为"弗兰肯斯坦效应",以描述启蒙意志的良好愿景如何造成了无法挽回的恶果。这毒害后世的副作用不是我们想要的,绝不是;而弗兰肯斯坦博士正是我们自己。

卡钦斯基计划"颠覆当下社会的经济和技术基础",这不是一个极端的环境主义者的宣言,因为他关于野性的自然的愿景不是关于保护绿色地球的,而是帮助人类从技术手中夺回本就属于他们的自由。技术从我们这里劫走的,他写道,是我们的"自主性"(一个被珍视的关键词),亦即我们健康生存的基础。他觉得我们病了,因为我们不过是架构着我们与世界之关系的技术系统中"设计好的产品"。与真正的商品不同,纯粹的人类现代化产品逐渐疯狂,因为他们忍

受着"无聊、无道德、低自尊、低人一等的感觉、失败感、抑郁、焦虑、愧疚、挫败感、别人的敌意、伴侣和孩子的辱骂、无止境的享乐欲望、超乎常规的性行为、失眠、饮食失调,等等"(卡钦斯基语)。卡钦斯基常被描述成一个怪人或是疯子,他的言论与观察却呼应了自德国唯心主义到法兰克福学派的欧陆哲学、自华兹华斯到现代主义作家再到品钦和德里罗的文学传统的主要话题。卡钦斯基这些老生常谈和其所谓的疯病是有代表性的。

当然,他也承认,每一种新技术被投入使用的原因都在于这种技术有显而易见的益处:技术和发明技术的人(如弗兰肯斯坦博士)出发点(大体上)都是好的。因此,推动我们前进的不是恶的想法,但我们慢慢地、不停地走向对各种先进技术的依赖,直到我们成为被整个技术体系操弄的玩偶。出发点是好的,却造成了极权的结果。就像玛丽·雪莱小说中的怪物一样,整个系统有了生命和意志,不再受人类控制,尽管是人类创造了它。

如果机器被允许自己做决定,那我们就无法预测其行为的结果,因为我们根本无法猜想它们会做出什么样的行为。我们只能说,人类的命运就此掌握在机器手中了……我们不是在说,人类会心甘情愿地把权力交给机器,也不是在说机器会处心积虑地夺权。我们说的是,人类很可能轻易地依赖机器,自己则别无选择,只能听命于机器……最终的结果可能是,使整个系统运转的一系列决策太复杂了,人类自己无法理解。到了这一阶段,机器就会在实质上掌权。人类无法把机器关停,因为人类太过依赖机器,关停则意味着自杀。

面对这种马上就要到来的新奥威尔式启示录,我们能做什么呢?如果说我们只不过是一堆复制品,用卡钦斯基的话说,是一堆

"设计好的产品"，沉浸在大众媒体的娱乐节目和其不断推送的"粗鄙且暴力"的图像（他心里想的是电子安定药，即一个电视的世界）中，那么我们该如何从麻木状态中走出来呢？我们又该如何重新出发？他的答案是：用原创性的暴力来回应。所谓原创，即有一个源头，并引领一个新的开始。首先是硬核犯罪行为，如一系列爆炸案。继而是软性犯罪行为，如他的哲学文章的发表。然后是革命。最后则是人们生活在小型的有机共同体中（如华兹华斯所愿），只依赖自然。自主性是卡钦斯基的关键词，而共同体则更关键。因为正是在共同体中（这里有点矛盾），自主性才能得到培育和保护。

西奥多·卡钦斯基或许如辛西娅·奥齐克所言（《纽约时报》），是"美国自己的拉斯柯尔尼科夫"，即陀思妥耶夫斯基《罪与罚》中"有远见的杀人犯"。但或许他并不是。他肯定是一个智商超群之人，并且（在许多方面）怀有"人道主义的目的"，奥齐克写道。那我们又该如何理解这位人道主义者以下这番耸人听闻又语调冷静的发言呢？"为了把我们的信息传递给公众并且让公众记住，我们必须去杀人。"他究竟是哲学家-罪犯，还是纯粹的罪犯，一名无情的精神病杀手，打着奥齐克以为的"毫不让步的理想主义"的幌子，从蒙大拿的郊野给科学家寄炸弹？

有目的地杀死陌生人，为了一个信念（为了更好的世界）。

杀死所有的弗兰肯斯坦博士，抢在他们造出更多的怪物之前。

* * *

超现实主义不惧于让彻底的反叛、完全的不屈服和对规矩的破坏成为自己的信条……它……所期待的除暴力之外别无他物。最简单的超现实主义行为就是冲上街头，手枪在手，猛扣扳机，向着人群随意开枪。如果有人一次也没有想象过以如此手段终结这让人

没有尊严、让人变得愚蠢的可悲体制，那么此人一定在上述人群之中，胸口正对着枪口。

<div align="right">——《超现实主义第二宣言》</div>

　　超现实主义艺术家约瑟夫·康奈尔（Joseph Cornell）的作品"盒子系列"让收集的艺术有了诗意，给人以爆炸式的启发。卡钦斯基[他是个严肃的艺术家，而且也是做（炸弹）盒子的]那种形式的真正的炸弹爆炸是詹姆斯·乔伊斯之顿悟观的极端化体现，而后者则是塑造人们意识的更温和的方式。康奈尔造的盒子中有珠宝盒、（微型）博物馆、药店、鸟舍（有些里面还有淌血的鸟）和人们生活的房屋。这一设计让人想起童年时的游戏和玩具，或是维多利亚时代风格的客厅，还有许多属于过去的东西——是谜语，也是信息。他给木头涂漆抛光，让它看上去很古老。他从旧书中撕下几页贴在盒子上以显示出岁月的痕迹。他任由盒子经受风吹雨打，甚至把其中一个盒子放进烤箱，烤裂里面的涂漆——以此把它送回更遥远的过去。

　　西奥多·卡钦斯基的大部分成年时光都是在一个一百二十平方英尺①大小的屋子里度过的，因而他生存的地方即一个康奈尔式的盒子。他小的时候手工做过很多漂亮精巧的东西，就像是为朋友家十三岁女儿做的针线盒那样。还是伊利诺伊州常青园高中的一名学生、一名冉冉升起的数学新星的时候，他曾经给自己喜欢上的小姑娘乔安·文森特·德·杨（Joann Vincent De Young）送过一个小纸团，在她打开的时候突然爆炸——以此传达他的爱意。后来，他以超现实主义的联想方式，把做盒子——他对不同的木头有着内行般的兴趣——和做炸弹联系在一起。早些年，他曾经把炸弹藏在

①　约 11.15 平方米。

一部名为《冰雪兄弟》(Ice Brothers)的小说里。他住的盒子般的屋子里堆满了莎士比亚、萨克雷、维克多·雨果和康拉德，身处其中，他有了自己的超现实主义构想。他把电池的商标刮掉，找来很久以前发行的邮票，还有已经停产的线缆（这些都是能帮助他回忆起童年游戏的老物件：草地爆炸、用丢掉的易拉罐做炸弹、发射火箭、做一个名叫原子珍珠的小型爆炸设备），通过这些他制造出了杀人的艺术品。他用砂纸打磨自己的炸弹以消除指纹和手上留下的油渍。他的手工作品是无法被追踪到他本人的。手工、怀旧、孤立——这是严肃艺术家卡钦斯基和康奈尔都具备的三要素。

康奈尔的许多盒子让人们想起天文学、科学和数学。他的第一个盒子（也是许许多多的艺术谜题之一）中包含的元素在他此后的职业生涯中将会不断重复：一幅环形地图、一个陶土管、一个高脚小酒杯、一个布娃娃的头、一个鸡蛋。卡钦斯基的艺术盒子炸弹也包含了重复的元素——他鲜明的艺术特色。作为一个匠人，卡钦斯基用上了日常生活中"人们真正会用的"东西——家具碎片、水管、水槽下面的弯管——以及手工制作而非机器制造的螺丝钉和引爆器。华兹华斯用"人们真正会说的"语言——而不是只在诗歌中用的语言——"再用想象力为其润色"，以此来制造文化炸弹。相似地，卡钦斯基用日常用品制造炸弹，再用"想象力"为其添彩。卡钦斯基沿着他的文学和理论上的前辈的脚步，想要让人类的情感"与美丽而永恒的自然融为一体"。他从不用塑料，也不用塑胶炸弹。

这位手提包、衬衫口袋里还别着笔的小男孩，这位杰出的数学天才，他想要唤起一个已不存在的世界；在这个过程中，他造就了一段传奇——大学、机场和炸弹客的组合——被人描绘成穿着帽衫的恐怖主义者。西奥多·卡钦斯基的想象力飞向了一片适于居住的乌托邦。安德烈·布勒东(André Breton)会赞他"幸得暴力之

福",但布勒东会如何回答下面的问题? ——卡钦斯基的暴力究竟
会不会妥协?

<p style="text-align:center">* * *</p>

在思考社会上艺术家的职责的时候,德里罗的作家主人公比
尔·格雷语带渴望地说道:

> 小说家和恐怖主义者之间有一个很有意思的联系。在西
> 方,当我们的作品失去塑造和影响他人的能力的时候,我们就
> 会成为一座座著名雕像……多年前,我曾觉得小说家是可以改
> 变文化的内在生命的。而如今,这活儿只能交给做炸弹的和犯
> 枪击案的人了。他们向人们的意识发起攻击,而这正是作家们
> 在被归化之前做的事。

小说家的另一面("改变"的一面)——他们想要成为的意识的
袭击者——曾经重塑了我们对这个世界的想法和感受,而这个世界
正是越界的艺术家想要侵犯和重塑的。但现在情况已经变了。在
美国先进的技术文化中,作家被电子资本主义的图像工厂吞噬,逐
渐失去了上述能力;而吞噬他们的最大的主体则是商业出版,它使
作家们变成了"著名雕像"。德里罗写道:"这一产业发展的隐秘动
因是让作家变得无害。"比尔·格雷——在9·11事件发生的十年
前——认为,我们新的悲剧叙事会"包含半空中的爆炸和大楼的倒
塌"。是恐怖主义者,是那些"杀人的信徒,为了信仰先杀人后自杀
的那些人"塑造了我们观察和思考的方式:我们西方人只认真对待
恐怖主义者,而对明星作家则非如此,他们已经被资本文化利用了。
在一种对图像如此上瘾的文化中,吸血的名声吞食着作家们,

而他们的作品现在很轻易地就被他们自己的图像、名声和面容卷了进去：这是他们想要完成的对抗性作品的坟墓。想想比尔·格雷吧，他二十多年前隐居，而这却促进了他早期作品的销量，让它们成为现代经典，也让他暴得大名。甚至连作家不想被拍照这件事也能违其所愿让作家名声大涨、书大卖，无关紧要的社交圈子也扩大了，如托马斯·品钦（Thomas Pynchon）。不在场的图像便成了作家的图像，如 J. D. 塞林格（J. D. Salinger）。书本身原应表现越界小说家想要破坏人们的熟悉感、改变人们的意识从而改变社会结构的欲望，现在却向这终极的肤浅妥协了：作家流传在外的照片（或是对非公开照片的渴望）、与名声有关的一切，以及被光鲜表面取代的传统上自称有实质与深度的艺术。

比尔知道打不赢图像，在多年隐居后，他把自己的图像做成了电影——他认为这宣告了他的死亡，是因为害怕才华枯竭而造成的猝死。他继而决定用自己的身体去交换他的翻版——在黎巴嫩被绑架的不知名瑞士诗人，这因此既是一个政治行为，又是一个文学行为。这是他重新进入文化内在生命的孤注一掷的手段，变成文化之所需，以便让文化在丧失人性的状态中看清自身，最好能改变自身。

这是一部充满了想法的小说，其核心论点是，小说家和恐怖主义者之间是一场零和游戏。用比尔的话说："恐怖主义者赢，则小说家输。他们对大众意识的影响越深，我们作为人们感受力和思考力的塑造者的地位则越衰落。他们所表现出的危险宣告了我们作为危险人物的失败。"华兹华斯提出并不得不为之辩护的文学的新职责——作为违约者的作家——在约两百年后已成为严肃艺术生命的前提：作家的功能就是影响和塑造人们的感受力和思考力，并且，这种行为是或者应该是"危险的"；因为当华兹华斯、德里罗等人说到"影响"和"塑造"时，他们实际上指的是"从根本上改变"。他们从

事的应该是一种危险行为，但已经不再是了。比尔有点怀旧。

恐怖主义者的发言人告诉比尔，这个社会已经降格成"脏污和贪婪"——"无休止的图像涌来"，媒体输出的信息被一再重复——在此环境中，我们的意识也降格成消极的模样，变成了一遍遍播同样的新闻和广告的电视机。所有人都被同化了：疯子、坏蛋、艺术家，他们都一样，"被吸入、消化、吸收"——降格成"野蛮麻木"（华兹华斯的词语在这里尤其恰切）的电子人。只有恐怖主义者挣脱了出来，因为他们隐隐地让我们感到兴奋，因为文化还没有"想到该如何同化他们"。比尔赞同华兹华斯的诊断，却反对恐怖这一味药。他回应道，恐怖主义者不是"孤独的法外之徒"——这个词是他想要（却没能）留给自己的；恐怖主义者是压迫式政府的工具，他们组成了"完美的小型极权国家"，试图通过"彻底的毁灭"来强制推行"彻底的秩序"。

比尔将自己的艺术创作过程动人地描述成对这个重复的世界和变得自动化的人类的反对，并借此暗示了与法西斯主义和流血暴力相反的另一番理想图景："我自己的意识体验告诉我：专制将会失败，彻底的控制会摧毁人的灵魂，我写的人物会拒绝被我完全控制，我需要内在的反对者和自我的论争，这个世界会在我认为它属于我的那一刻把我压得粉碎。"写作小说的过程使他获得了自由的原则，它并不根植于政治观念本身，而是根植于动态的创造行为。在进展的过程中，写作成为自由出现的场域，成为自由为了个体而战胜极权的景象。此处的极权并不体现在外在的法西斯主义人物身上，而是体现在我们（其中包括了激进的民主主义小说家）内心的极权想法中：格雷坦陈，他想要却不能——此处向皮兰德娄（Pirandello）致敬——完全拥有和掌控他的人物。以此观之，"人物"成为不能被控制之物及自由本身的终极代表。所以作者是与自己战斗的民主战士，他为想要逃出作者本人的控制欲的自我而战；此自我正是作者

本人不愿屈服的艺术意识，它与作者本人持不同观点，它是这个世界上不服从于极权冲动的唯一存在，是比尔所知仅存的不屈不挠的存在：真正的人类最后的艺术避难地。比尔之所思乃是一种令人觉得沮丧并最终为自我服务的艺术理论，这也是德里罗在整部小说中所抗拒的；也正因这抗拒，他跟浪漫主义和现代主义文学传统的艺术人文主义精神及其提出的现代化社会的世俗化与自由化替代方案格格不入——不过这些传统中的有些重要作家也对这些替代方案嗤之以鼻。

德里罗描绘了一幅小说家和恐怖主义者在当代文化中相遇交汇的图景，他希望借此扰乱后现代主义的自满情绪，以及图像代替现实的局面。在后现代主义的意识形态中，图像之下并无可支撑图像之重复的自我或艺术的基本独特性。后现代主义认为，起初之时并无起初，无第一个被创造之物，也无万物之根源。相反，起初之时只有重复——它是先进的商品文化的发动机。德里罗人格中的一部分对他的小说主人公深表同情，正是这一部分写出了这部小说，以影响他人［影响（influence）一词与流感（influenza）一词有亲戚关系］，以传播可以治愈人们的疾病——这幸运的疾病通过浪漫主义、18 世纪晚期及民主兴起以来的政治与文学关键词显现出来。原创性、创造力、个体性、自由：这些都是现代西方文化中的近义词，它们共同构成了真正的自我，亦即独特的文学风格之源。艺术家是独特而自由的自我的坚强斗士和极佳代表，而艺术家之文化却是自我的坚决否定者、排斥者，以及毁灭者。

在当今图像为王的电子化社会中，精心设计好的商品（可无限复制的产品，包括人类及其他）被不断补充和复制出来。此文化的价值观并不推崇原创性：坎贝尔汤罐头、可乐瓶子、玛丽莲·梦露的画像等——去消费坎贝尔、消费可口可乐、消费玛丽莲·梦露则更好。作为产品的人类消费着产品。安迪·沃霍尔有点矛盾地成为

这一文化的神（他是在讽刺，还是带着冷嘲热讽在支持？），因而出现了德里罗小说中让人觉得不太舒服的天才主人公，还有让人觉得不太舒服的当代西方守护神（genius loci）。对写作和自我的原创性的渴望，亦即对那些一旦被重复就会毁灭的东西的渴望，乃是被伪装成民主的令人麻木的单调文化调动起来的。用华莱士·史蒂文斯（Wallace Stevens，他若在世会理解德里罗的）的话来说，这种渴望的对象是"快速"和"难以捉摸"的东西，这也是我们逃避所有（经济的、文学的、电子的）警察的追捕、免受重复性的监狱所困的唯一途径。

　　绑架了那位瑞士诗人又觊觎比尔·格雷的恐怖主义者阿布·拉希德（Abu Rashid）把自己的图像复制在他的孩子和在场所有的小男孩身上——他们都穿着印有他的照片的 T 恤。这是一种对现代主义美学与政治原创性价值的反抗。在反抗中，他通过翻译向人们犀利地说道，他这些复制的照片"给了孩子们一种可以接受和服从的愿景。他们需要一个处在他们是谁、从哪里来这狭隘范围之外的身份，与他们被遗忘的无助的父辈和祖辈完全没有关系"。这些孩子不可成为"欧洲的发明物"。所有这些匿名的孩子与小说开头在洋基体育场举办集体婚礼的一万三千名统一教教徒形成了可怕的对仗，后者则是德里罗心中自我被终结的噩梦：一对对男女紧挨着聚集在一起，他们已经不再是"一对对夫妻"，而成为"一整个连续的巨浪"，暗涌着可怕的能量——一大群人有了"近乎一个师的战斗力"，"变成了一整个被雕刻出来的东西"。这一艺术和军事隐喻的结合读起来让人不安，它描述的这群人是没有活力、尚无形状的艺术原材料，等待雕塑家的手为其塑形。而雕塑家正是教主文鲜明本人，那唯一的自由人：法西斯主义艺术家。所有这些都可以与比尔的自我游戏做对比——德里罗更倾向于把艺术创作过程比作找回天真状态、完善无我的意识状态，使得独处（又孤单）的个体可以通

过想象的力量超越孤立的自我；而把自己的痛苦和思想都交给领导人的消极统一教教徒则正相反。小说的叙事者带着清冷的语调说，"未来是属于群众的"——属于控制他们的元首父亲们，如文鲜明和阿布·拉希德。

比尔的编辑如此奚落他：

> 你所认为的作家在这个社会的位置是扭曲的。你觉得作家属于遥远的边缘区域、做着危险的事情。在中美洲，作家都带着枪。他们也不得不如此。这就是你认为他们应有的样子。国家应该想要杀死所有作家。所有政府、所有掌权和想要掌权的集体都应该觉得作家是个威胁，应该追捕他们到天涯海角。

在美国，作家们不带枪；他们用不着。这里的体面文化给了我们表达的自由，更妙的是，它让我们不用在乎严肃的作家——除了在国宴上，因为这时需要一两个诗人装点一下餐桌。而在中美洲，国家想要杀死作家，因为那里的作家还能对国家产生威胁。比尔认为作家是政府或集体之权力的对抗者，这其实是不太恰切的：为自由和原创自我——"那与下一个声音不同的声音"——而战的艺术家斗士，面对着根本感觉不到威胁的权力。美国的权力向外望去，根本看不到将要与自身冲撞的生动的艺术力量。它向外望去，看到的是格雷。

但是，比尔·格雷愿意用自己的身体去交换的那位被绑架的瑞士作家想要的是什么呢？"古老的故事总被证明是好的……越老生常谈、越普通、越能想得到、越老一套、越陈腐、越蠢，则越好。他唯一没空去管的东西就是原创性。"对他而言，孤立的自我没什么让人觉得享受的，他也没有时间、没有需要去寻求原创性。他在被世界恐怖文化劫持的同时失去了他的身体、他生存的根基，并被

简化成在电子社会中流传的一个图像。他想要与看守他的人、这个男孩、这个唯一认识他的人共享幻想。他想要沉浸在"把他们带到中年、带到最终的毁灭的那些图像中,那些如此让人依赖、如此真实的图片故事中"。他被绑在沉闷的地下室的暖气片上,渴望与人类大陆的联系;这种联系由传统叙事完成,向着人类欲望的历史展开。这就是那"让人依赖"的非原创叙事的真相,那关于在最终的毁灭中找寻慰藉的人类依赖感的超越性真相。

在人质这里,德里罗反击了过去两个世纪严肃艺术文化假想的对立面——并由此暗示出他本人与现代主义思想和文学守护的隐秘希望之间未被明言的联系。德里罗实际上是在通过人质告诉我们,他很难完全与自己的主人公想得一模一样,并且告诉我们,对完全自主(切断了所有联系)的自我的选择是在社会内部做出的,而除此之外的替代选择则意味着虚伪和毁灭:自我要么在痛苦中死亡,要么在由重复性构筑的牢笼中隔绝。一个严肃的作家在面对上述替代选择的时候,一定会转而选择孤立的自我。德里罗的人质代表的是对共同体的渴望,即,在一个相互合作和相互联结的包容框架内滋养并维持着自我的集体。通往孤立自我的道路不是看上去那样的,并不是一条自由和原创性之路,而是恰恰相反——是另一种监禁。

试想一下以下断绝联系的自我的标准现代主义形象:陀思妥耶夫斯基的地下室人、艾略特的普鲁弗洛克和其他生活在荒原上的人,以及乔伊斯的斯蒂芬·迪达勒斯(Stephen Dedalus)。每个人物都被描绘为发着高热的意识:被疏远、伤害自己、讨厌自己;既令人讨厌又孤独。每个人物都被描绘为不幸,以及如比尔·格雷本人一样病入膏肓。比尔"真正的传记"是"胀气疼痛、心脏漏跳、磨牙、头晕和气短的编年史,其中穿插了对比尔离开书桌、走到洗手间、吐出一堆不明液体的细节描写……以及……比尔待在原处不住吞咽的

描写"。这就是与社会对抗的艺术性原创自我的生活；它意味着"孤独的生活"，被独自捆绑在书桌前，做自己的人质。你一阵猛咳，吐在打字机上，产出写作之疾病的杰作：膨胀的、让人读不下去的"原创性"，即你染病的自我原创性的对应之物。

比尔·格雷认为写作是一个"自我论争"的过程。德里罗在这样写时附和了叶芝的典型现代主义观点：在与他人的争吵中，我们产出了可以发在社论版的论辩；在与自己的争吵中，我们创造了艺术。但陷入自我论争的并不是比尔·格雷——他不过是自由价值的代言人；而实现自由价值则是原创的（以及正在生发的）个体和作为自由人之典范——或唯一的自由人——的艺术家的职责。其实，陷入不能被简化为论辩的自我论争的，是德里罗本人。毕竟这是他的小说，不是别人的，并且整部小说是他小说家意识的戏剧性发挥：从表面对比尔的艺术意识形态的全盘支持，到颠覆性的矛盾想法，以及对那位瑞士人质的想法——从孤立、病态的自我中挣脱出来，寻求使人康复的共同体——的赞同；从对原创性自我及其艺术表达的颂扬，到一成不变的厌恶（那卡在比尔的打字机里二十多年的残暴怪物）。在这些意识的痛苦之外，是现代化的西方物质主义、浮华、媒体的"脏污和贪婪"，无法估量，也无法忍受。

在小说的开篇——"在洋基体育场"——德里罗对把我们自己从"自由意志与解放思想"（比尔及德里罗认为的最高价值）的重负中解放出来的渴望进行了一番讽刺，并描写了这些统一教教徒在放弃一切之后有多么开心：他们齐唱"一种语言、一个词语，以及名字已经消逝的时代"。他们处在文鲜明伟大的集体之梦中，而文鲜明本人已成为"他们蛋白质组织的一部分"。这是一场大家互不认识的集体婚礼，举办地是洋基（棒球）体育场，正是美国人通过体育以精湛的技巧表现自我的地方，而这种体育运动也成了自我的美国神话——美国人成了"由一个个精微独体组成的网"。在洋基体育场

被腐化的美国,在德里罗黑暗的天启般的暗示中,自我的体育游戏宣告终止。

但比尔早已不玩的自我球赛——他童年时在房间里自己解说的球赛——究竟是一场自我的游戏,还是自我失落的游戏?自我失落在"某个更大的东西之中"?(比尔会很不喜欢他的寄生虫秘书用的这个词,它附和了艾略特关于创造力、共同体和拯救的论述。)它其实难道不是——根据比尔的描述——一个驱散单一自我的游戏,驱使自我从孤立走向幸福的无我状态?"我同时是球员、解说员、观众、收音机前的听众,又是收音机。从那以后,再也无一时一刻能让我感觉那么好了。"这属于现在的、感觉不那么好的自我,在回首过去的时候看的是什么呢?肯定不是"我",无论开心与否。他为我们解释道:"在你和球员与球场之间,并无半点间隔。所有的东西都是无缝连接又完全透明的。"比尔在这里描述的肯定不是他早已不玩的自我球赛,因为这里已经没有"你"了。"你"已经让位给了某个更大的东西,一个毫无缝隙的整体——这也正是比尔在其他篇章中反对的。连他自己也不知道他说的"你"意味着什么。

如果比尔能认识到自己内在的意见分歧的话,我们或许可以称这些矛盾想法为"自我论争";但他并没有认识到。是德里罗在比尔浪漫地回忆童年时插入了一些精心设计的矛盾想法;是德里罗陷入了自我论争之中,得出了一个与自己珍视的棒球记忆相悖的微妙答案;正是德里罗在《地下世界》(他的下一部作品)中写出了美国小说向棒球致敬的伟大情歌;正是这位作家用自己的声音在访谈中申明了对个人主义的艺术看法。他早期小说《名字》中的一个人物曾说过以下一番话,而我们把这段话看作德里罗——一位写出了宗教想象的诱惑力的作家——不太常见的自我揭示:"像我这样的人要克服极大的恐惧,要放弃对孑然一身、对一个可以生活和置身其中的神圣自我空间的终生追求",才能"潜入麦加",与一百五十万人一同

完成朝圣，并最终"交出自己"。"去把自己在砂岩山上焚烧成灰。去让自己融入唱经的人海之中。"这里的"去"字（"去"焚烧成灰、"去"融入）体现的是向这种欲望敞开胸怀（或对之心怀恐惧）的可能性，而不是已完成行为的事实。德里罗与这种欲望小心地保持着距离，让不太会被认为是他本人的小说人物来表达。尽管如此，他的小说（从最开始）还是重复地表达了这种欲望，而作为一个在某些方面与德里罗很像的作家人物，比尔表现出了这种欲望。比尔童年时玩忘我游戏的经历，在暗中把他自己推向了他的清醒头脑未必会接受，更不太可能意识到的境地。他几十年后重返纽约的第一天就爱上了这里的人山人海，"就像是第一天到贾拉拉巴德一样"。在这一天，他决定与隐居告别，从他的寄生虫-监狱看守-秘书的手中逃出来，加入"中午涌动的人群中"。在希腊，他时常感到失去自我——在旅馆或是在居住区——他经常想不起来自己在哪个城市。他的无意识正在把他带向何处呢？他去往黎巴嫩，上了开向朱尼耶城的轮渡，与瑞士人质交换；但是他因为肝破裂命不久矣，自知到不了目的地，这时德里罗给了他最后的想法——"他虔诚地想被忘掉"；而当人们在他的尸体上找他的护照及其他身份文件的时候，他也确实被忘掉了。

　　想一想小说的结尾，故事的一个主要人物清早在贝鲁特醒来时，把高科技相机的强烈闪光错当成了火炮发射时的闪光；再回想一下比尔对一位摄影师人物说过的话，"图像的世界堕落了"，并且清真寺里没有图像，因此"不愿意展示自己面容的作家就是在逐渐侵入圣地"。这些或许会让我们感受到比尔的叙事正在走向自我献祭，而这一切他自己都未曾察觉；我们或许还能感受到德里罗最深层的想法（他的自我论争得出的结论，却从未在他的口中或笔下表达出）——见证现代西方文化被炸毁。德里罗的越界欲望与华兹华斯之后的许多严肃艺术家一样，是想要让生命构筑在精神价值观而

非现代价值观(世俗、唯物主义、个人主义、自由主义)之上。当然,这也是恐怖主义者拉希德的欲望——通过炸毁西方来"完成"西化东方的"暴行"。

其构想中的图景如下:

> 人们从四面八方一群一簇地聚集起来,从泥浆房子里、铁皮顶棚屋、杂七杂八的帐篷里走出来,在一个尘土飞扬的广场集合,再一起走向一个中心点,边走边喊一个名字,路上再叫上更多的人,有的人在跑,有的人穿着带血渍的衬衣,最后他们挤进一个巨大的空地中,在灰暗的天空下喊着一个词,或者一个名字,几百万人,反复唱诵。

这是小说中穿插的一系列重复图景的天启式大集合——其中有灾难的微观图景(总水管爆裂,有名的餐馆门口发生爆炸,沙发燃烧起来,飞机的残骸在田野里燃烧,灾难场面的新闻不断在放),还有预示着我们熟知的世界即将崩塌的宏观图景(洋基体育场的集体婚礼、霍梅尼之死、谢菲尔德踩踏事件等,就像是前辈大师画的人们受难的中世纪画作)。

> 叶芝:混乱在人世间肆虐,
> 染血的潮水汹涌……
> 而又是何等凶猛的野兽,大限将至,
> 懒散地向伯利恒转生而去?

> 艾略特:这些戴斗篷的人是谁
> 在无边的平原上挤,在裂缝的地上跌碰
> 只给那扁平的水平线包围着

这是什么城在山上

爆裂改造又在紫气暮色中奔涌出来

倒了的塔

耶路撒冷雅典亚历山大

维也纳伦敦

飘忽的①

 无论对于叶芝、艾略特还是德里罗来说,世界末日的天启景象总是噩梦般的——一幅失去了我们熟知并珍视的东西的景象,对德里罗来说是西方的自由个体理想。这种景象也是充满希望的,它预示着所有令人生厌之物的毁灭:对德里罗来说还是那个西方理想,其可悲的最佳代表是一个在无意义的自由中自我隔离了二十多年的小说家,他的自由对沉睡在后现代的野蛮麻木中的世界毫无影响,而这种野蛮麻木正是崇尚重复的西方图像文化造成的。潜藏在许多浪漫主义文学想象之下的,是一种对推翻西方经济文化秩序的恐怖觉醒的渴望。此秩序的起源是工业革命,其目的是全球市场饱和、抹平差别。当然,浪漫主义的渴望也是所谓的恐怖主义的渴望。

 "正在发生的,"艾略特说,"是持续不断地把他自己交出去,因为他在此刻正向着某种更有价值的东西靠拢。艺术家经历的这一进程是一场持续的自我献祭,以及持续的自我消亡……当然,真正有自我和情感的人才能明白逃离这些东西意味着什么。"

 比尔觉得自己被推着向黎巴嫩走去,因为他感觉到自己被指认出来了,似乎是某种情境在直接向他言说,告诉他命运在前面等着他,而他必须完成使命。从希腊出发之前,他看到了一株燃烧着的

① 译文选自黄宗英编《赵萝蕤汉译〈荒原〉手稿》,高等教育出版社 2013 年版,第 109 页,略有改动。其中原译"阿力山大"与"维亚纳"两词分别采取通用译法"亚历山大"与"维也纳"。

树。他看到了，但没有对其加以解读，或许是因为他根本无法解读。他既明白，也不明白。在贝鲁特，人们告诉他，绑架犯会杀了他。那么就去黎巴嫩吧，把自己的生命献祭出去，去换取另一个人的生命。再也不要去想塑造公众的意识——这极权主义的邪恶想法，让比尔成了文鲜明在小说家群体里的同族人。一死而超越作家的身份吧。所以，正是这种为他人而死的意愿，而非他在艺术上的失败，让他向不可被孤立的自我认识到的信仰和自由交出自我，向比"他永远被当作他自己看待"这种恐怖情境更宏大、更有价值的某种东西交出自我。

第三章

孤独的野蛮人

在病榻上，他梦见整个世界都被从亚洲中心出现并向欧洲蔓延的可怕而又不可知、不可见的疫疾侵袭。除了非常少数的天选之人，其余所有人都会逝去。一些新的旋毛虫出现了，它们是寄生在人身体上的微生物……受它们侵扰的人马上就会被它们控制，然后发疯。但是从未有人像这些被感染的人一样，觉得自己如此聪慧，又如此坚定不移地相信自己掌握了真理。他们也从未像现在这样觉得自己的判断、自己的科学结论、自己的道德评判和信仰如此正确。每个人都焦虑起来，没有人再去理解其他人；每个人都觉得只有自己掌握了真理……他们不知道……什么是坏的，什么又是好的。人们在无意义的争吵中互相残杀……世界上只有很少一部分人能被拯救……但是没有人见过这些人，也没有人听到过他们的言语，没有人听到过他们的声音。

——《罪与罚》

* * *

新的篇章开始了，它记录着一个人如何逐渐复苏，逐渐重获新生，逐渐从一个世界转向另一个世界，与完全未知的新现实相遇相识。

——《罪与罚》

* * *

新的篇章开始了，它记录着一个人如何复苏。这是一个罪犯，爱尔兰-中国混血，一个名叫鲁弗斯（又叫杰克）·亨利·阿博特的人［Rufus（a.k.a. Jack）Henry Abbott］，他的帮手有著名作家诺曼·梅勒，以及颇有野心的兰登书屋编辑埃罗尔·麦克唐纳（Errol McDonald）。他早年间从一个世界转向另一个世界，在与完全未知的新现实相遇相识之时逐渐堕落：那是监狱高墙之外的世界。墙内的世界对梅勒（《刽子手之歌》的作者，该小说主人公是另一名惯犯加里·吉尔摩）来说并不陌生。

自称监狱暴力专家的阿博特在第一次联系梅勒、与他分享自己关于吉尔摩狱中岁月的见解时，梅勒正在写作《刽子手之歌》。梅勒对于暴力行为早已司空见惯了，他本人曾在一次通宵聚会后用一把小刀捅了他第二任妻子阿黛尔·莫拉莱斯（Adele Morales），但他的妻子并没有起诉他。在最近美国公共广播电视网（PBS）《美国大师》节目①的访谈中，梅勒谈到了这起事件："当时，我越来越逼近暴力行为的边缘。"他提到了这种"暗黑、丑陋，以及好争的个人性格"。他说道："我们在某些方面像动物一样丑陋，除非我们改造自身的丑陋之处，除非我们解决并净化内心的暴力和残忍……不然我们将一无是处。"

阿博特是由重复性构筑的牢笼中显现出来的模范公民，也是像美国刑法体系这样的极权制度所能产出的唯一一种公民：一个受过优良培养的罪犯。他出版的那本骇人听闻的书《在野兽的腹中：监狱信札》（*In the Belly of the Beast: Letters from Prison*）的最后是

① 这一季节目于 2003 年播出。

他写给梅勒的信，其中他预言了自己无法逃脱的命运："我无法想象自己在美国社会如何能开心起来……极有可能，我不会像其他人一样生活。"

在国家和联邦监狱的反乌托邦群体中长大的阿博特先是杀了一个狱友，又在梅勒和麦克唐纳的怂恿下提前出狱，于 1981 年 7 月 18 日，在纽约市的比尼邦餐厅门口杀了一个服务员。法庭认为他如此冷血杀人的原因是"情绪极端不稳定"。对此，阿博特当庭哭诉："这是我能想象到的最可悲的误解。"理查德·阿丹（Richard Adan）觉得自己是在给阿博特把风，为了让他去小巷子里方便。比尼邦餐厅没有厕所。阿丹从街上回来时，阿博特以为阿丹要攻击他，所以一刀捅进了阿丹的胸膛，手法与他在书中如此冷静——又如此让人着迷——的描写一模一样。

　　手法如下：监狱房间里就你们两个人。你摸出一把刀（刀锋长八到十英寸，双刃）。你把刀靠在腿上以防他看见。你的敌人正在边笑边说话。你直视他的双眼：瞳孔蓝绿色，眼神清澈。他觉得你是供他摆弄的傻子；他相信你。你看到了目标点，在他衬衣的第二和第三个扣子中间。你不动声色地边说边笑，同时左脚向前迈到他身体右侧。你以右肩为轴，向他轻挥手臂，然后世界就天翻地覆了：你把刀没柄插入了他胸膛正中心。他逐渐开始挣扎。在他倒下时，你必须快速杀死他，不然就会被抓到。他说"为什么？"或"不要！"，别无他言。你会感到他的生命在你手中的刀上颤抖。这种在粗暴的谋杀中感受到的温柔会让你失控。你无意中已经捅了他好几刀。你跟他一起倒向地面以结果他。这种感觉就像切热黄油一样，毫无阻滞。他们总是会在死前小声说："求求你。"你奇怪地感觉到，他不是在央求你不要伤害他，而是求你赶紧杀死他。

　　他担心如果自己在这场死亡之舞的中场停下，并"把生命硬塞回给他然后救活他"，自己就会成为一个"麻木的废物"。

　　目击者声称阿博特并没有救阿丹，反而在阿丹倒在路边后，"虐待式地嘲笑他"。谋杀阿丹的凶手看菜单都需要别人帮助，却能写出一本关于如何使用刀子的书。谋杀狱友一案给了他作为一个艺术家的证明，而他的名声正是由他描述暴力行为的能力奠定的。他给梅勒写信，用的是具有原创性和愤怒的声音；梅勒称其为"一个富有智识、思想激进、很有潜力的领导人的声音"——一个崇信马克思和斯大林的人，《罪与罚》主人公拉斯柯尔尼科夫噩梦中被感染之人的直系后裔。阿博特"把自己读疯了"吗？就像约瑟夫·弗兰克（Joseph Frank）在给陀思妥耶夫斯基写的传记中对拉斯柯尔尼科夫所做的评价？他可以说是一个扭曲了意识形态或者被意识形态扭曲了的人的例子吗？这些意识形态会鼓励拉斯柯尔尼科夫和阿博特这样的暴力行为吗？当阿博特犯案之时，梅勒知道自己有责任，因为他没有和刚出狱的阿博特生活在一起，"就像匿名戒酒会的成员跟一个酒鬼住在一起那样"，就像一个正在改过自新的暴力罪犯（梅勒）跟一个即将改过自新的暴力罪犯生活在一起一样，但是前者还没有失掉他对生活中和文学里的流血暴力的渴望。这种情况让一个罪犯完美地滑向堕落。

　　阿博特谋杀阿丹之前，批评者们曾称赞过他的作品和精神高度，但阿博特谋杀阿丹之后，《滚石》杂志取消了与他的访谈，《洛杉矶时报》的道尔·麦克马纳斯（Doyle McManus）则称他是一个"处在痛苦中的异人"，而不是一个艺术家。但在现代主义传统中，这两者往往没有区别。他们受不了他的艺术和生活之间的差别如此模糊。毕竟没有他的生活也成就不了他的艺术。诺曼·梅勒称阿博特因谋杀理查德·阿丹而被判的十五年监禁是一种"谋杀"。文学创作并没有把阿博特从监禁的炼狱中拯救出来，也没有像耶日·科

辛斯基(Jerzy Kosinski)一开始想的那样,把他从暴力中救赎出来。相反,文学创作实际上给他判了死刑。

* * *

我好奇:人们究竟最害怕什么?踏出新的一步,一种属于自己的新言论,这是他们最害怕的。

——《罪与罚》

　　一个彬彬有礼的年轻学者从外省到圣彼得堡来学习法律;他是炸弹客在文学上的前辈,一个言出必行的人,对他所处的社会有教育上的设想。在为了"变成一个拿破仑式的人物"而用斧头杀人的一年半前,他受到了圣彼得堡流行的极端意识形态的影响。在做出极端行为之前,他不顾母亲反对,计划与他房东的女儿结婚。这是一个极大的自我牺牲的姿态,因为据描述,这个姑娘是一个长相怪异丑陋的残疾人——其时是一个布施人,将来想要做修女。在他离开大学的几个月前,与他的激进想法持不同意见的未婚妻因斑疹伤寒去世了。在这个年轻人的内心,高尚的自我牺牲(对他的未婚妻)的冲动和杀人(当铺老板娘及其妹妹)的冲动相隔无几。在他离开大学后、犯下杀人案的六个月前,也正是怪病开始发作的时候,罗季昂·罗曼诺维奇·拉斯柯尔尼科夫(这个名字让人想起持分裂主义的宗教异见者)针对一本无名书向《每周评论》期刊投稿了一篇文章——《论犯罪》,而这个期刊后来停刊了。这篇文章的缘起(他对这本书的阅读)是理论化的。被绝望折磨的拉斯柯尔尼科夫拒绝了他朋友拉祖米兴的好意后,拉祖米兴嘲笑他是个书呆子,只会拾人牙慧,毫无独立生活的迹象。

　　根据拉斯柯尔尼科夫的理论,"犯罪行为总是与患病相伴",并

且，人可以被分为两类：非同寻常之人和稀松平常之人。非同寻常之人对于阻挡他们"想法"的人有权实施谋杀，而他们的想法会造福全人类。所有的立法者（如拿破仑）都是罪犯，为达到目的，流血也在所不惜。稀松平常之人——保守而古板——只会听命和照做。非同寻常之人为了更好的将来而使用新言论，毁灭当下；掌控当下的大众却会吊死这些罪犯，尽管未来稀松平常之人会崇拜他们。有一些非同寻常之人逃过处罚，在当下赢得了胜利。自然和不少稀松平常之人开了个大玩笑，让他们觉得自己是旧言论的毁灭者，但是这些表现良好的人无一例外会屈服，因为这就是法律。最后，法律规定只有极少数非同寻常之人有权刺出刀子。拉斯柯尔尼科夫只不过是暗示了这种想法——炸弹客则在《宣言》中说得很明白——凭良心讲，流血是应被允许的。这位全副武装的人道主义者为了让文章发表出去，只得把自己的观点写得温和。

笔名为"拉"的他不知道的是，《每周评论》与《定期评论》合并了，而波尔菲里·彼得罗维奇（伪装中的调查这个案件的检察官）口中这篇"小文章"在谋杀发生的两个月前就登上了《定期评论》，因此波尔菲里早已颇有兴趣地读到了其中危险的句子。他从编辑那里打听到了这位匿名、不收稿费的作者的秘密身份。"拉"的作品被所有人忽略了，唯独没有被警察忽略。

陀思妥耶夫斯基将拉斯柯尔尼科夫想象为俄国虚无主义的怪诞产物。19 世纪 60 年代的虚无主义者们以功利主义哲学为根基，吸收了 19 世纪 40 年代的所谓西化主义者的反抗热情，攻讦俄国的社会体制，称其为邪恶的。他们抗拒一切。他们用虚无主义取代了唯心主义，鼓吹"理性利己主义"或开明的自私自利等享乐主义伦理——其极端化后的思想（让我们称其为不理性的利己主义或不开明的自我毁灭）促使拉斯柯尔尼科夫实施了功利主义的谋杀。他是作家-学者和杀人犯的融合。

这位可怜的利己主义的学生被贫穷奴役,受疑病症的侵扰,对周围的世界充满厌恶。他租了一个棺材一般的小房间居住,活得像是洞里发了疯的老鼠。他欠房东的债让他日渐沉沦,他的书本蒙了尘,他睡觉不脱衣服,不盖被子,他就睡在"棺材间"的沙发上,用一件旧大衣裹身,又用脏衣裳垫成一个小小的枕头。他没有学生,也没有生活来源,只得靠母亲微薄的养老金过活,又预拿了他姐姐的工资。他姐姐是大酒鬼斯维德里加依洛夫家的家庭教师,后被骚扰,提前结束了这份工作。

拉斯柯尔尼科夫逐渐融入了圣彼得堡肮脏的一面,这加剧了他的贫穷和无目的感。像铁线虫一般寄生在他身上的虚无利己主义思想和完全释放出来的拿破仑情结困扰着拉斯柯尔尼科夫。他在《论犯罪》一文中讲出了他所认为的新言论:为了更大的益处而流血是可以的。这一想法之本意乃是要为踏过一具尸体这一行为辩护——为了更好的将来毁灭现在。这位犯罪艺术的前辈想要跳过言语和行动之间的裂隙。波尔菲里担心,低等级、不是天才的人(那些害怕新言论、不想改变的人)会自以为是高等级的人(那些有天赋去说"新言论"的人)。这种搞混了的情况正是拉斯柯尔尼科夫于小说的结尾处在神志不清中梦见的,即除少数人外,所有人都成了杀人犯。他的梦境中重复出现像他这样无法无天的无政府主义者,并且与他的文章《论犯罪》中说的正相反,高低等级的人群之间的差别不复存在,取而代之的是纯粹的、被选中的人与其他人之间的差别,前者可被拯救,后者则不会。

在完成文章后的六个月中,拉斯柯尔尼科夫处在一种"野蛮麻木"(如华兹华斯在《抒情歌谣集》序言中所言)的状态中,一直在思考。这种思考最终把他变成了推着他转动的谋杀机器上的一个齿轮。这个机器使他逐渐丧失了意志和理智,把他变成了一场可怕却恰到好处的梦中剧的演员,使他对自身的行动完全丧失了掌控力。

"他挥下斧子的那一刻，力量在他身体里生根发芽了。"德里罗的比尔·格雷会在其后说道："思考和行动之间再也没有道德或空间上的差别。"相反，对于炸弹客而言，暴力行为先于文章产生，并且他相信，没有前者，后者则不可能发表。在拉斯柯尔尼科夫的案例中，他的文章（其发表乃波尔菲里带给他的一惊）最重要的一点就是暗示他参与了谋杀。这是唯一的证据。波尔菲里劝拉斯柯尔尼科夫自首，保证会给他减刑："让你的犯罪看上去像是一时糊涂。"当拉斯柯尔尼科夫确实自首时，他第一次说出了一种"新言论"，但脱口而出的"只有语无伦次的声音"。

在变得如此"清醒"之前，他曾"被马车夫用鞭子狠狠地抽在背上，因为他差点跌到马蹄子下面，尽管马车夫此前已经吼了他三四次"——他在文章中写道，这次被鞭打完全是他活该，因为他自以为是地做天才之事，而实际上他根本没有这个资格。一个撑着绿阳伞的女孩儿同情他沿街乞讨又被打了一顿，把一枚二十戈比的硬币塞到他手里。其后，他站在桥上，手里拿着这枚硬币，对眼前的景象给他带来的隐隐约约、无法说清的感觉感到一阵惊喜：他眼前是沙皇宫殿的宏伟全景，教堂圆顶上有四个真人大小的天使，迎着阳光闪闪发光，还有那蓝色的河水——这一景象总是能给他带来一阵"无法解释的寒意"。"对他而言，这幅宏伟的图景中弥漫着一种不言亦不闻的魂灵"——这魂灵尚未向他发出一语。他把硬币投向水中，像是拿起了一把剪刀，把自己与所有人、所有东西的牵绊剪断。

为了落实他在《论犯罪》中提出的"想法"，拉斯柯尔尼科夫谋杀了两个人。他在杀完人后惊骇地意识到，他比被自己用斧头杀死的像虱子一样卑鄙的人还要卑鄙。凌驾于这个世界所有虱子之上的力量！这场谋杀本应该给他的虚无主义破坏行为画上一个句号。但相反，他感觉自己像一个懦夫，像大自然的玩物，"想象着"自己是

表达新言论的毁灭者。他没能做到超凡脱俗,并因此备受折磨,承认自己只不过是想要获得强力而已。他终于意识到,那个具有"无限同情心"、他向之倾诉的妓女索尼雅才是真正的"新"人类。"我突然明白了,心地一片光明澄澈:为什么迄今为止没人有过或者还有勇气……直接鄙视这一切,让它们见鬼去! 我……我想要有这勇气,然后我就杀了人……我只是想有勇气而已,索尼雅,这就是全部的原因。"

拉斯柯尔尼科夫被迫在自杀和自首中间做选择,而他选择了后者——从高贵的自我牺牲向自愿流放到西伯利亚并放弃所有政治野心倒塌。他在监狱里生了病(在这本小说里,人物变好或者变坏都需要一场病),在病中他做了一个生动的梦,而后爱让他从黑暗的犯罪中复活。破晓之时,他明白了他杀人行为的背后并没有"想法"——不再认为他的罪不在于谋杀,而在于没有忍耐到底:他只不过是想要杀人。拉斯柯尔尼科夫生的这场病是他成为完整的人类所必需的那把火①。如果此时有人来告诉他(就像巴尔扎克的《高老头》中那样),杀一个中国人,他就可以得到一百万法郎并实现他所有的想法,他会坚定地说:"我决定让这个中国人活下去。"

与炸弹客的情况一样,在审判中,人们以精神失常为由替拉斯柯尔尼科夫辩护,因为这个世界无法接受这些恐怖主义者的行为是理性的。这名法学院学生兼作家决定重塑这个世界:"敢于唾弃最伟大的东西的人将会成为立法者。"为了创造新的法律,为了成为拿破仑,你必须毁灭旧的法律。他选择的武器不是炸弹——知识分子喜欢这个——而是一把斧子,是拓荒的原始人的工具,是农民、大地和恶魔的象征。他开始是一个极其危险的信徒,会为了虚无主义杀人。结束时,他成了陀思妥耶夫斯基的农民基督教价值观的信徒,

① 或许如普罗米修斯为人类盗的那把火一般。

信仰爱和同情——他脑海中有了一幅田园牧歌般的自由图景，其中有太阳普照的草原和游牧民的毡包，时间停止在亚伯拉罕和他的羊群那里。让拉斯柯尔尼科夫变得无力的力量来自上帝。

为了创造拉斯柯尔尼科夫这个新人类，为了让他的文化进行自省，陀思妥耶夫斯基作为一个反政府组织的成员不得不跨越一道政治的红线，差点被处以死刑，然后被送进监狱：试看书中由来自东方的枷锁（亚洲瘟疫）和来自西方的压力（虚无主义）组成的即将要发生的极端惨剧。对陀思妥耶夫斯基而言，通往自由的唯一道路是基督教意义上的爱。那让拉斯柯尔尼科夫如此珍视的新言论和让世界产生断裂的原创性到头来不过是最古老的词语、上帝的词语。①他把二十戈比扔进河里后，在他眼前消失的生命本身不言不闻的魂灵其实就是索尼雅，让他像拉撒路一样从死亡中复活了。

与德里罗小说中被绑架、折磨的瑞典作家很相似，拉斯柯尔尼科夫在西伯利亚的狱中——像陀思妥耶夫斯基本人所经受过的农民的折磨，再无关于新言论的欲望。他想要的是与人的联结。拉斯柯尔尼科夫在迈出谋杀这"新的一步"后经受的孤立使他无法忍受，并最终迫使他坦白了一切。（他仅剩的另一个选择是自杀，而这已经被堕落的斯维德里加依洛夫选择了。斯维德里加依洛夫与拉斯柯尔尼科夫一样受堕落的自利思想驱使，却没有一个女人站出来拯救他。）孤立、监狱、救赎。这一切奇异地颠倒了约瑟夫·康奈尔和西奥多·卡钦斯基的手工、怀旧、孤立。从现在开始，他要做的是感受，而非思考。

拉斯柯尔尼科夫的田园牧歌式想象与人们心中的理想世界并无二致，是自由自主的个体组成的共同体，就像卡钦斯基设想的那样，只不过后者没有福分经历犯罪的恩赐并最终皈依。在拉斯柯尔

① "言论"与"词语"是同一个词"word"。

尼科夫的故事中,他经历了从学习法律、写作《论犯罪》,到杀人、自首并最终复活的过程。在卡钦斯基的故事中,他在哈佛的一次实验中被洗脑,后来做出了一系列破坏和杀人行为,再后来写作了《宣言》,期待革命和共同体的出现,最后被无期徒刑的判罚打断。像拉斯柯尔尼科夫一样,卡钦斯基的暴力行为导致了他的孤立,把故事引向了结局,而非开始。拉斯柯尔尼科夫说道:"不仅仅是伟大的人,甚至还有那些稍微偏离常规轨道的人——那些有能力说点新东西的人——他们在本性上是不可能不做罪犯的。"陀思妥耶夫斯基说道,拉斯柯尔尼科夫必须为他的新生命付出未来的代价。

罗季昂·罗曼诺维奇·拉斯柯尔尼科夫的故事是一个有着复杂灵魂的杀人凶手的故事。他受到了男性与女性、朋友与陌生人的同情和施舍,却对这些同情和施舍感到困惑,他"理解"不了这些行为——因为他觉得人要"配得上"这些施舍和同情,而他作为一个冷血罪犯配不上人们的爱。所以,这个犯下了源于阅读和写作的邪恶罪行的杀手人物(他之悲哀在于无法触摸到自己本性中的善良)无法理解并非源于自省和阅读的智识活动,而是源于无法测量、完全自发的内心的行为。这颗心从不会去问自己有没有"权利"为一个人好,它就是在需要的时候这样去做了,就像拉斯柯尔尼科夫毫不犹豫地把自己急需的钱给了朋友穷困潦倒的遗孀时那样。

最后,拉斯柯尔尼科夫精神残疾的一生在上帝的恩典面前粉碎了。"此时",陀思妥耶夫斯基写道,"新的篇章开始了,它记录着一个人如何逐渐复苏,逐渐重获新生,逐渐从一个世界转向另一个世界",并且,在欣然接受自己心中充满正义却缺乏同情和慈善的荒原后,他"与完全未知的新现实相遇相识"。这需要用另一部小说来讲述,一部陀思妥耶夫斯基没有写的小说。

＊　＊　＊

正是冲着导演马丁·斯科塞斯（Martin Scorsese），人们才为这部电影买票的，电影名为《喜剧之王》。1983年，在职业生涯的这一年，斯科塞斯已经为观众奉献了（著名的）《穷街陋巷》《出租车司机》《愤怒的公牛》等作品，每一部都有罗伯特·德尼罗（Robert De Niro）饰演的暴力反社会主人公。从海报中我们得知，杰瑞·刘易斯（Jerry Lewis）在这部电影中扮演了重要角色，但中心人物还是罗伯特·德尼罗演的（我们对此很确定）——这毕竟是一部斯科塞斯的电影——因此我们怀疑，这部电影不会是一部常规意义上的喜剧。

年轻的德尼罗的表演技法是让自己消失在角色身上，就像一个正在沉思的僧侣消失在上帝身上一样。尽管如此，我们还是习惯在谈论电影时直接指称演员的名字，而不是角色的名字。是"德尼罗说的"这些话，而不是"杰克·拉莫塔①说的"。但我们在谈论小说时的习惯不是这样的。我们会说利奥波德·布卢姆②这样想、那样想，而不会把布卢姆和詹姆斯·乔伊斯搞混。布卢姆只不过是一个人物而已，是语言的一个幻象。

然而，电影会让生活在呆人谷的我们——在图像社会中的现实地位（往好了说）很低的我们——感觉到自己与真正的明星而非电影中的人物有了亲密的接触。大银幕上的不过是幻象（这我们知道），但是这些幻象在某种程度上（我们也不知道为什么）散发出一种比我们可悲的现实生活更加高级的现实气息。电影的世界让我

① 《愤怒的公牛》主人公。
② 《尤利西斯》主人公。

们感觉很厚重（这很荒谬），而我们的生活却轻得让人不能承受。只有人物的虚构小说世界给不了我们想要的，所以我们宁可去看电影或者看电视也不去读小说；或者，如果我们读小说的话，读的也是关于真实人物的小说，如梅勒的《刽子手之歌》、德里罗的《天秤星座》，或是卡波特的《冷血》。

现在，我们在座位上坐好，准备看这部斯科塞斯的新电影，急切地想看德尼罗做德尼罗该做的事。在《喜剧之王》中，他也是个存在感微弱的追星人，他想要成为喜剧明星，却有着一个让他难以成功的呆子名字鲁伯特·帕普金（Rupert Pupkin）：我的同类，我的兄弟①。鲁伯特·帕普金：后现代的每个人，代表了我们每个人看问题的视角。

电影的开场是一段预先录好的、未经剪辑的画面，是一个画中画。呈现在我们面前的是一个电视节目（正是渴望当明星的鲁伯特痴迷的那个节目），我们期待某个叫杰瑞·朗福德（Jerry Langford）的人登上舞台。朗福德显然影射的是现实中的约翰尼·卡森（Johnny Carson），而现实中深夜电视节目乐队领头人卢·布朗（Lou Brown）也出现在了电影中，他电影中的名字也是卢·布朗；还有现实中的主持人艾德·赫利希（Ed Herlihy），他电影中的名字还是艾德·赫利希！我们喜欢叫约翰尼，为什么不呢？毕竟，我们难道不是叫的"O. J."②？我们每天晚上都会把这位著名的陌生人请到家里来，他不仅仅是我们的朋友，绝不仅仅是。我们喜欢他，爱他，因为他有名气，而我们没有。现在，约翰尼登台了，但不是以他自己的名字（马丁确实找过他来演自己），而是用杰瑞·刘易斯（杰瑞·朗福德，或杰瑞·刘易斯）做伪装。杰瑞来了！现实中的喜剧

① 原文为法语，出自波德莱尔《恶之花》。
② O. J. 辛普森（O. J. Simpson, 1947—　），运动员、演员，也是著名的辛普森案的嫌疑人。曾上过约翰尼·卡森的节目。

之王。电影假定我们知道杰瑞·刘易斯是谁——世界闻名的喜剧演员,在现实生活中收视率很高,在这部电影中被最迷恋他、可以看作爱人、有潜在危险性的人——鲁伯特·帕普金摆布,而鲁伯特对他的爱没有人能做到。

我们坐在漆黑的电影院中,就像是在洞穴中一样,看明星罗伯特·德尼罗演一个被追星人凝视的追星人:前者正是我们自己。德尼罗这个角色正是很久以来我们想让他演的:一个像我们自己这样饥渴的追星人角色;但我们并不是那么好骗,因为我们知道并且宣布过,罗伯特·雷德福(Robert Redford,不管是哪个年龄段的他)绝对不适合出演这个像我们自己一样的角色。呆人谷里的所有呆子都想要与一个明星接触,想要在幻想中取代他的位置。或许不止如此,或许还想真正地在图像的世界里取代他,并因此最终在图像的世界里(安静点,柏拉图!)获得长久以来未能获得的真实;最终蜕下我们糟糕又平淡的日常生活的皮囊。

我们在电影院的洞穴中感受到的痛苦正是得不到回报的爱的痛苦,这种痛苦并非出自我们去爱别人的需要,而是出自我们成为自己所爱之人的需要,出自我们毁灭自己、变成大银幕中的图像、在上帝面前消失的需要。我们与柏拉图的洞穴寓言中的那些人不一样,头脑并没有受到束缚。我们选择不在闪烁着图像的墙面前转身,我们不去看背后的光和被洞穴外射入的光照亮的所谓真实。那里我们去过。我们对呆人谷很熟悉。我们对自己很熟悉。我们被说服,相信我们只有成为万众瞩目的图像,才能在被施了魔法的完整的水平面上生存,远高于我们熟识的欲望生命中死亡的水平面——对不存在之物的占有欲(永远如此)。所以,这就是明星:他/她感觉不到欲望的痛苦。像上帝一样。

电影紧接着从朗福德的节目转向了摄影棚外的街景。这里聚集着大批想要签名的追星族,吵吵闹闹,心情激动,其中还有一个男

人,留着胡子,穿着与杰瑞差不多但材质是聚酯纤维的衣服,还穿着看上去呆里呆气的白鞋子,有目的地在人群中挪动。人群中好多人认识他,他是要签名的追星族中间的明星。在他向前走时,有人用一种既像粉丝又像刺客的黑话问他:"有没有拿下罗德尼·丹杰菲尔德(Rodney Dangerfield)?"他语带明星一样的傲慢,边往前挪边说:"这不是我生活的全部。这不是我生活的全部。"后来我们看到,这个男人正是在朝着自己生活的全部前行。

摄影棚的门打开了,杰瑞走了出来,人群涌动,十分危险,他挤不到停在路边的豪华轿车那里。电影镜头切回到这个没能去成自己高中毕业舞会的男人,让我们欣赏了一段慢镜头。① 杰瑞穿过粉丝挤到车上的努力程度,不亚于这个没能去舞会的男人对粉色康乃馨②的需要程度。这里的慢镜头和特写恰到好处,让我们仔细看到了这个紧盯着杰瑞的男人不带感情的脸,而杰瑞甚至没有看到这个留着胡子的男人走向他。像杰瑞·刘易斯这种大咖会在电影开头的几分钟内被刺杀吗? 我们还记得珍妮特·利(Janet Leigh)在《惊魂记》中的悲惨命运。

在影片中和现实生活中,开场的这一幕让人感到异常熟悉。在《喜剧之王》制作期间,罗纳德·里根(Ronald Reagan)被一个粉丝枪击了。当然不是里根的粉丝〔我们这些呆子认识约翰·列侬(John Lennon),但里根不是约翰·列侬,他不过是美国总统罢了〕,而是女演员朱迪·福斯特(Jodie Foster)的粉丝。开枪的人名叫约翰·辛克利(John Hinkley),他想吸引他在斯科塞斯另一部电影《出租车司机》中看到的朱迪·福斯特的关注。他——众呆子中的一个——知晓朱迪·福斯特在戏里戏外的区别,并十分珍视这种区

① 镜头实际上在此时停住了。
② 美国高中舞会标配。

别，随后他想送给她一个沾着美国总统血迹的情人节礼物。枪击案现场的场景——一个著名的男人从大楼里走出来，挤过人群，挪向他的豪华轿车——在新闻上以慢动作的形式被反复播放；里根被枪击后一脸痛苦，紧接着被特工推进了车里。

《喜剧之王》中的这一幕让人觉得很熟悉，因为我们在《出租车司机》中看过这一幕的预告：德尼罗全身带枪——手臂上、腿上、鞋里——在慢镜头里穿行于人群中，留着莫西干发型，身穿迷彩军服，向一位总统候选人走去。辛克利扮演了德尼罗在《出租车司机》中的角色，而他试图杀死的是一位真正的总统。斯科塞斯是把一个历史时刻搬上了银幕？在《喜剧之王》中，德尼罗是为了吸引他没能带到舞会去的那个女孩而扮演了辛克利的角色吗？德尼罗扮演辛克利，而辛克利又扮演了德尼罗：这是斯科塞斯的深渊。后来的电影场景体现出，鲁伯特确有需要去吸引这个他一直暗恋的名叫丽塔的女孩的注意。但是我们这些呆子不会被电影骗了的。我们第一眼就看出来，这个丽塔的扮演者正是德尼罗现实中的妻子——戴安娜·阿伯特（Diahnne Abbot）。里根这位直到入主白宫才达到 A+ 等级的 B 级片演员不是约翰·肯尼迪；杰瑞·朗福德也不是约翰·列侬。他们两个人都活了下来，两部喜剧也在 20 世纪 80 年代成功上演。

作为喜剧演员，鲁伯特·帕普金的地位比 B 级演员低多了。这个控制着他的世界有一套关于观看的隐喻系统，在其中，世界上只有两种人：看电视的人——心怀向往的人——和上电视并且因此可能不怀向往的人。鲁伯特是个看电视的人；鲁伯特并不存在。他想要成为被看的人，成为逼真的图像中心的人，成为掌控着他生活的被向往的那个对象。他在唯一一个对他来说重要的演出场所排练——因为只有这个场所才能给他真正的存在感——忘掉演出俱乐部吧，他从来没在那儿演过，也永远不会去。他只在自己虚拟的

地下工作室中演出，在这里除了他母亲恐怖的叫唤声，没有别的能打扰他。他只在地下室为他自己这一个观众演出过，所以他必须——根据斯科塞斯的文化心理逻辑——去犯绑架的重罪。这是他从地下工作室走出、直达杰瑞·朗福德的节目的唯一途径，由此可以吸引几百万观众，并收获尚未获得回报的爱情。他不觉得这是一种犯罪，只不过是为达到目的而采取的合理手段，而这目的是为他所在的文化所允许的。

鲁伯特一开始犯的是骚扰和非法侵入这样的小罪。在他为之全身心投入的幻想地下室中，杰瑞·朗福德的节目就是他的节目，而纸板人杰瑞和丽莎则是他的观众。（他跟他们讲话，他笑着，以既定的方式前后晃动脑袋，拍着大腿。）鲁伯特为了在骚乱的人群中保护杰瑞，留了一点血，并随后跟他的偶像一起上了豪华轿车；而杰瑞只得不情愿地与这位保护他的人一起去了公寓。在路上，鲁伯特邀请杰瑞去吃午饭，毫不意外地被拒绝后，鲁伯特并不气馁。（在随后带着明显的侵犯性暗示的幻想镜头中，鲁伯特变成了大明星，而杰瑞成了在午餐时请求他让自己上六个星期节目的人。）在进行了近距离的接触，并被给予了一块用来擦手上的血、绣有姓名首字母的手帕后，鲁伯特相信，他已经进入了冲向人生黄金时刻的内圈跑道。（随后他向丽塔展示了这块手帕——像一块裹尸布一样。）

电影前半段的一个场景表现出了杰瑞这个角色如鲁伯特一样空虚。我们看到，杰瑞与待在豪华轿车里、拿着带血手帕的鲁伯特告别后，踱步进入了他整洁得不像话的公寓：地板闪闪发光，不锈钢和玻璃陈设光洁照人。他走过门厅，一个电视显示屏正在他不在家的时候播放，公寓里面则是更多的显示屏。杰瑞独居，仅有一只小狗做伴。很显然，是他想要显示屏在他不在的时候也播放着：他回家正是为了去看显示屏。所有显示屏都在播放理查德·威德马克（Richard Widmark）的电影。杰瑞在一个显示屏面前停下脚步，好

像自己别无选择,好像自己被一股权威的力量叫停。他看入了神,不再是杰瑞·朗福德。这位美国收视率最高的深夜节目主持人——刚刚与看他看得入了迷的一个人告别——在这个时刻,自己变成了一个被孤立的观看者,欲罢不能。这时,电话响了,杰瑞拿起话筒。与此同时,当杰瑞背对着显示屏时,我们看到了杰瑞看不到的一幕:威德马克也在打电话,与他是一样的姿势。

许多这样的镜头以稳定的节奏打断电影的叙事。在这些镜头中,斯科塞斯以一个传统主义者的姿态表现出,电影所处的环境充满了普普通通的观看者,他们并不想要成为被观看的对象;他们生活在电影的世纪,但他们作为人并没有被电影技术定义,他们的日常活动——比如接电话——并不是对电影世界的复制。他们带着轻松的心情和一点点自由去看电影,他们有权对电影的故事毫不动心或者感到无聊。他们看电影,因为在电影的世界里没有什么别的可以做的,但是他们没有像鲁伯特和杰瑞那样被电影吞噬。他们是图像社会里幸运的无动于衷的市民,他们的人生不受后现代日常生活剧场的控制。

鲁伯特带丽塔去了一个中国餐馆。他向她炫耀自己的签名簿。这时一个男人走了过去,回到他的座位,坐在他们对面的后面一排,成了这个场景的背景,观众很明显能看到他。没有一个服务员来找他。斯科塞斯安排他在那里观看,就像坐在电影院或者电视机前那样。其后,他开始用哑剧模仿鲁伯特——只是略微模仿,然后开始卖力表演,手和头并用,不出声地说话,以示嘲弄。他看上去很开心,似乎看表演就要看日常生活剧场中的现场表演,而非摄影机前的表演,似乎这才是健康和明智的——这是对我们作为观看者的一种回报。然后他突然停下了,站起来,走了。他开始很开心,然后无聊了。他就这样走掉了。在斯科塞斯进行艺术家的自省的这个小镜头里,看这个男人表演的不是剧中人物,而是我们。

　　鲁伯特多次想要到杰瑞的办公室里见他，但结果是毫无意外的失败。有人好心地告诉他，可以带自己讲段子的录像带去，这样他们或许可以考虑给他个机会。再一次，好心被误解了。他听从了建议，带了录像带给他们看。他们建议他现场演出看看，因为他们觉得他还没有准备好。他说他会改一下那几个有问题的笑话的，没有问题。在一次次越发可悲又让人烦恼的试镜后，他们逐渐没了耐心，而他则被保安带了出去。其后他了解到，原来杰瑞就在办公室里，接待员骗了他；鲁伯特知道以后，冲过了接待员所在的区域，向着杰瑞正坐在里面避难的办公室跑去。他被人抓住，粗暴地扔到了街上。

　　在这之后，他胆子更大了，把丽塔带去了杰瑞在康涅狄格州乡下的别墅，不请自来。心里愤怒又语调冷静的杰瑞威胁说要报警，他对鲁伯特说："没人告诉过你你是个大傻子吗？"在鲁伯特终于离开后，杰瑞又说他是个傻子。此后，镜头切向了鲁伯特手中的一把手枪。一瞬间的寂静。现在，（我们以为）我们已经进入了熟悉的斯科塞斯的地盘，但这一次斯科塞斯把《穷街陋巷》和《出租车司机》中逼真的现实主义世界改成了模仿品的世界。我们听到鲁伯特的同谋说道："这看起来太真了。"他们"用枪指着"朗福德，绑架了他，作为条件——这个条件后来被答应了——鲁伯特被允许在朗福德的节目上表演他的段子。他毫不理会FBI将要对他用强的威胁，他只在乎自己能登台；他只愿意与制片人说话。但鲁伯特的闹剧还没有结束。他要求，在他带FBI探员去找朗福德之前（这时朗福德已经跑了），他们必须先带他去丽塔工作的酒吧，这样他就可以看到自己在朗福德节目上的表现了。他不想连上这个节目六个星期。十五分钟的恶行已经值得他为之坐牢了。

　　他跳到酒吧的吧台上，就像是站在好朋友肩头一样，手放在电视上，丽塔在旁，他感觉到了看到自己上电视的喜悦。那个他早就

想把自己消灭掉以变成的图像偶像原来不是朗福德，而是他自己：这是后现代的自恋；看自己上电视；看别人看他上电视。他现在成为他自己的慈母，取代了那个在楼上叫唤他的人；他现在真正爱上了自己，找到了生活的"全部"，或如叶芝所言，"存在的统一性"。他超越了我们这个时代版本的经典认识论中主体和客体的区别——观看者和明星之间的区别。

在电影开始时的豪华轿车镜头中，鲁伯特告诉杰瑞，在杰瑞接替杰克·帕尔（Jack Paar）主持节目之后，他就明白了自己想要的是什么。对于鲁伯特来说，电子图像的世界外没有真实的生活；而他的这一关键时刻恰恰是杰瑞做出重大突破的时刻的重复。在事先录制好、未经剪辑的录像（也正是每天促使杰瑞回家的那种录像）中，鲁伯特超越了控制着他在电视之外的生命的东西——欲望生命中的死亡。

持传统观点的叶芝认为，"存在的统一性"是高雅艺术处在其顶峰时刻的一个特点："哦，跟着节拍摇摆的身体，发光的眼神，/我们该如何区分舞蹈和跳舞的人？"尖刻的民主主义者斯科塞斯对叶芝的回应是，在后现代时刻里，叶芝所言的理想状态仍然存在，但它存在的场所成了叶芝最鄙夷的大众文化：在此处，一个无足轻重的深夜电视节目与高雅艺术完全搭不上边。人们常常吹嘘的传统文化（有深度、有积淀的文化）和后现代主义文化（表面的文化，由肤浅的图像培养起来的文化）之间的巨大差别，其实并不存在。叶芝："哦，栗树啊，扎根在大地上的花树……"斯科塞斯：哦，扎根了的电视！鲁伯特·帕普金无法区分观看的人和被看的人：这已经在他的犯罪行为中得到了证实。

杰瑞在逃出生天、返回工作室的路上看到了路边商店里的电视屏幕。电视里播放的是他的节目，而屏幕上满是鲁伯特·帕普金。他停下脚步看着，心中没有愤怒和厌恶（可以理解），而是作为还没

有完全占据他身体的那个观看者着迷地盯着屏幕。图像的力量战胜了对犯罪的恐惧，对他来说也是这样。鲁伯特和杰瑞的世界融为一体了。

但是经典喜剧中结婚的大团圆结尾——鲁伯特和他自己的结合——并不是该片的实际结局。该片的结局设定在鲁伯特出狱后。这一结局是否真实发生了我们不知道，但在这个结局中，鲁伯特·帕普金从一个绑架犯变成了媒体明星。在《喜剧之王》及《出租车司机》中，越界行为的奖励是爆得大名。鲁伯特受邀签约创作一部书、一部电影，并且有了他自己的节目。谁才是罪犯呢？是文化还是电影制作人？对于他的电影（《出租车司机》）刺激了约翰·辛克利枪击罗纳德·里根的指责声，斯科塞斯在《喜剧之王》中给予了回应：他（实际上）请我们去起诉文化；这种文化充斥着媒体的脏污和贪婪，急于去奖赏成为轰动性媒体事件的犯罪行为。

* * *

尽管 1864 年没有电视，但是 1983 年以鲁伯特·帕普金的形式出现的意识在一百多年前就有了，它出现在离皇后区很远的另一个地下室里，出现在俄国圣彼得堡的一个地下室里。在那里，另一个变得病态的年轻人用他读到的书中的语言而非他看到的电视节目的语言，为一群想象中的观众奉献了一场演出。这另一个地下室人同斯科塞斯的帕普金一样，过着"孤独到野蛮"的生活，但是在他生活的世界里，阶级还是由出身、财产和军衔决定的，还没有轮到媒体知名度。在陀思妥耶夫斯基的世界里，鲁伯特的共谋玛莎用不着在被电视的高墙拒之门外后仅穿着内裤和高跟鞋在上东区追逐杰瑞；她的出身、财产、受到的教育和拥有的房产已经让她有足够的能量了。

　　穷困潦倒的鲁伯特和陀思妥耶夫斯基创造出来的地下室人必须通过暴力行为来获得那些比他们好的人——那些"国王"——的认可：鲁伯特的办法是绑架对他不屑一顾的杰瑞·朗福德，而地下室人暗中谋划撞向一个视他为草芥的官员，官员可以说是 19 世纪的媒体明星了。这些想要大幅改善其悲惨境地的病态的浪人想逼迫他们心中的明星多给他们一点关注，然后实现他们与其交朋友的幻想。地下室人的仆人阿波罗不断戳破他在地下室中的幻想泡泡。鲁伯特的母亲把他当小孩一样喊他，盖过了他自己的声音，催他去坐公交车、去做没什么意思的送信员的工作，以此不断地打破他地下室明星的幻想。幻想中，鲁伯特在电视上娶了在酒吧工作的丽塔，在此之前他还得到了他高中校长早该做出的道歉（鲁伯特和地下室人在学校都遭受过处罚），而如果没有阿波罗提醒他身处无法逃避的蝼蚁之境，地下室人就会去拯救一个妓女。实际上，当这些女人无意中阻碍了这两人追逐真正的人生目标时，他们都忍不住伤害了她们。

　　电视给了鲁伯特他的人生目标：像杰瑞取代帕尔那样取代杰瑞。在这个图像世界的贵族阶级中，新国王终将取代老国王，如有必要，两人之间充满敌意在所不惜。地下室人接受了讨厌这个世界、充满怨恨的自己，留在了地下室里。这与斯科塞斯电影的亦真亦幻的结局很像：沉默的、向自己的内在凝视的鲁伯特孤身一人，在他想象中的观众面前居住在类似的环境中，进入了一次永恒的暂停。

<p style="text-align:center">＊　＊　＊</p>

　　文明不过是培养了人多种多样的感官……通过这种对感官的培养，人们最终会达到在鲜血中寻找快感的境地。

<p style="text-align:right">——《地下室手记》</p>

当然，这本手记和其作者都是虚构的。然而，创作这手记的人在我们现实社会中是存在的，而且考虑到我们社会的建构形式，他们必须存在。我想要在大众面前以一种更突出的形式表现一个属于并不遥远的过去的人物。他代表了仍生活在我们中间的一代人。

——《地下室手记》（《美国精神病人》题记）

在布雷特·伊斯顿·埃利斯（Bret Easton Ellis）臭名昭著的小说《美国精神病人》的题记中，陀思妥耶夫斯基认为，像《地下室手记》作者这样的人不可避免地必须存在。他存在的原因是"我们社会的建构形式"。因此，埃利斯有意对比了19世纪60年代的圣彼得堡和20世纪80年代的曼哈顿，对比了（手记的）作者和帕特里克·贝特曼（Patrick Bateman）：一个反英雄角色及美国的精神病人——他代表那"仍生活在我们中间的一代人"。

故事如下：19世纪的一个知识分子／艺术家人物的堕落；他有着主宰一切的欲望，他羞辱别人，因为别人羞辱过他，他脑子里都是残忍的想法，他与自己不断分崩离析的道德冲动作战。地下室人欣然转向了写作，描述了一个嫌他碍事、把他推来推去，却没有注意到他、视他为"苍蝇"的官员。《祖国纪事》①拒绝刊登他揭露这个官员的文章，因为那时还不时兴揭露性的文章。地下室人因为创造出了一种原创的文学形式而受到了惩罚。

陀思妥耶夫斯基的艺术家人物后来降格成了上过私立中学、毕业于哈佛的华尔街信托基金经理。他缺乏基本的审美素养，把自己花大价钱买来的画挂反了。他后来虐杀了他的前女友，正是因为她指出来他把画挂错了。又或许，他真的做了这些事？既然我们不能相信贝特曼的手记（或者说流水账），就像我们不能相信地下室人

① 发行于19世纪的圣彼得堡的文学期刊。

的手记一样，那我们就有理由怀疑这个精神病人（他精神状况不稳定这一点是毋庸置疑的）并非真的犯了他如此详细地记录下的罪行。这资本主义的审美家犯下了肤浅地理解昂贵商品之罪，正是这审美让他出于虚荣心犯下了罪。

贝特曼成为一个作家，是因为这些第一人称的手记/流水账都是属于他的：是他写的。他同时也是一个导演，因为是他在指挥摄像机——他的眼睛——去摇摄、切镜头、放大缩小、慢慢淡出、迅速转场、间隔拍摄。他的人生就是一场电影。地下室人用文学的外部刺激来压抑内心升腾的冲动，即，那些他在家里读到的小说和诗歌中的崇高与美。他完全明白文学具有使他异化和堕落的能力，也清楚他读到的书控制了他的行为，把他变成了一个机械化的生物。除虚荣和欲望以外，贝特曼让其他情感都被粗俗低劣之物压抑，并且他似乎没有意识到这些东西对他的影响，转而爱上了图像，不再爱现实。他开始时仅剩的一点自我也丢给了文化垃圾：录像、光盘、电视、黄片。

总有东西看（他自己的图像、电视、录像等）使得贝特曼无法进行自我反思，而自我反思正是地下室人痛苦的源泉。埃利斯聪明地给他厌女并处在压抑中的同性恋主角安排了一个情节：他手里拿着硬核的黄色杂志，鼻子里还流着血，在电梯里碰到了经常被认为是同性恋的汤姆·克鲁斯（Tom Cruise）。对于门卫来说，贝特曼是个不真实的无形幽灵——他拥有图像的所有特质，而非人类的特质。相反，个头较矮的克鲁斯却（矛盾性地）显得比贝特曼更真实、更有形，因为他是大银幕上的明星。

就是它了，终于来了，这与现实的相遇。

——《地下室手记》

贝特曼和陀思妥耶夫斯基的作家人物都对自己极度不满甚至愤怒，并且他们把对自己的看法推及别人身上，最终处在极大的痛苦之中。他们都不睡觉。贝特曼经常被认作别人——埃利斯小说中的华尔街居民都长得差不多——他却觉得自己跟谁都不像。贝特曼和地下室人都不能原谅别人对他们的忽视。对于地下室人而言，与现实相遇的方式是扇别人耳光，在大街上撞别人，用脏话骂人。对于贝特曼而言，一百二十年的文明教给他，为了引起人们注意，他需要把他的暴力冲动再使劲儿升华一下。作者埃利斯在写作这本书的时候可能会感到相同的不安。

《美国精神病人》从未试图达到像陀思妥耶夫斯基的小说那样的结构完整性。在后者中，第一部分是作者的自述，有他的观点和他对自身存在的原因的解释；第二部分是真正的手记，写于二十年前，记载了他人生中的事件。《美国精神病人》明显是直白化或粗俗化了的《地下室手记》，贝特曼演绎出了地下室人蕴含的文学隐喻。在《手记》最后，地下室人谴责他的对话人："我只不过是把你连一半都不敢干的事干到极致罢了。"贝特曼则可以拿同样的话去对地下室人说。两个人都想"去生活"，而暴力则是通往"生活存在之处"的门票。

《美国精神病人》的开头是没有被介绍名字的贝特曼，处于摄像模式中，描述场景的是一个长句/长镜头，直到落在他的同事蒂姆·普莱斯（Tim Price）身上。贝特曼一直被唤作邻家男孩儿，他在普莱斯身上与他遇到的所有玻璃和镜面上都看到了自己，看到自己处在极端的自我意识之中，渴望得到外部的认同。为了感受自己，他必须看到自己的图像，而且——与地下室人不同——他喜欢所见之物的表面。

偶然间，我看到了一面镜子。镜子里我焦虑不安的脸庞真让我

觉得恶心：苍白、邪恶、刻薄、披头散发。"就这样吧；我喜欢这样，"我这样想，"如果我的样子能恶心她，我就很高兴了；我喜欢这样……"

<div align="right">——《地下室手记》</div>

贝特曼沉迷于阅读连环杀手泰德·邦迪（Ted Bundy）的传记，在时尚餐厅订座位，找个好座位坐下，然后看看点什么菜。他把自己和其他同事区分开的唯一手段只有去犯——或者至少在脑中想一想——邪恶的罪行，大多与种族歧视或厌女情结有关。贝特曼害怕自己的新名片与他恐同男孩俱乐部的同事的相比不够高级，这让他逐渐成了一个怪物，双手有了自己的想法。杀人的欲念转化成了喝香槟和不断满足自己的想法，就好像他的脑子成了一台电视机，有一个不知道是谁的人正在换台。

被错认的身份困扰着这个人物，而他最大的困扰就是缺乏其他人的认同。这个男人花大量的时间穿得漂亮（他是如何正确穿着的百科全书）、戴漂亮的头饰、把身体练得漂亮、杀人也要杀得漂亮，以至于他在自我的行动之内消失了。像陀思妥耶夫斯基的地下室人一样，他不存在。没有人把他当回事儿，除了那个正要被他杀死的人。所以，他急需认同。

地下室人知道自己是个垃圾，无法忍受自己，因此倍感恐惧。贝特曼又如何呢？他的布克兄弟牌上衣的线头中隐约能透露出一点道德感，但这些零星的道德感被埃利斯无情堆积起来的各种犯罪细节的残骸掩埋了。这部小说——可以说是 20 世纪 80 年代的雅皮士消费者（连环杀人犯）的忏悔录——受到的大多数是批评者的厌恶。

他们不会让我这样的……我没法……变好！

——《地下室手记》

在《地下室手记》之后，陀思妥耶夫斯基开始写《罪与罚》的时候，是计划把它当作反英雄拉斯柯尔尼科夫的第一人称忏悔录（就像埃利斯的小说）来写的。但是他觉得这种手法太狭隘、限制太多，所以他才出现在这种精彩的第三人称叙事来写，而这样也能表现出拉斯柯尔尼科夫内心的狂热。作为创作出令人厌恶的重复和过分桥段的毁誉参半的大师，埃利斯在他的精彩作品里接受了第一人称叙事的局限，但未利用这种形式的优点：叙事者既可以是一个批判的观察者，也可以是叙事活动的参与者。

贫穷导致了地下室人的虚荣："我太虚荣了，就好像被剥掉了皮，空气也能伤害我。"贝特曼——肾上腺素激增的奴隶、时常出现的压力的受害者——的虚荣似乎是从其所处的文化中产生的。他想要融入这种文化的欲望促使他列出了一个无限长的购物清单，他觉得买了这些产品就能满足他的欲望；但相反，这些东西只不过在他的头上生出了一英寸厚的冰层，让他变得麻木，让冰层之下的他被半冻上，挣扎着想要出来。贝特曼有金钱、有地位，但是就算他消失在小便池的裂缝里，也不会有人关心他。

19世纪40年代和我们的20世纪60年代一样，其突出特点是充满崇高、美丽和人道主义的观点。19世纪60年代同20世纪80年代——里根和布什时代——一样，出现了功利主义的反审美观点。"除了贪婪，我内心并没有清晰可察觉的情感……我有作为人类的所有特征——肉体、血液、皮肤和头发——但是我的非人化进程十分猛烈、十分深入，以至于我同情别人的正常能力被消除了。"作为乌托邦资本主义社会之理想结构的华尔街，与由钢铁和玻璃构筑的陀思妥耶夫斯基的水晶宫——"未来乌托邦共产主义社会的理

想生存空间"（《地下室手记》）——是一样的。

如果没有凌驾于另一个人之上的强权和暴政，我实在无法存活下去……

——《地下室手记》

贝特曼因为觉得一个流浪汉是同性恋就用刀攻击了他，这种歧视性的攻击与拉斯柯尔尼科夫之谋杀极其相似，也同样残忍。这种攻击是针对某人的，而非就事论事。就像被拉斯柯尔尼科夫谋杀的当铺老板娘一样，那个流浪汉也是寄生虫；但是在此处，谋杀者和被杀者的经济地位倒转过来了。被拉斯柯尔尼科夫杀的当铺老板娘有他需要的钱。流浪汉需要钱，但有钱的是贝特曼。在完成他幽默的杀人场面之后，贝特曼"饥肠辘辘，鼓足了气"，径直走向他的被害人的餐厅，也就是麦当劳，美国资本主义控制全球市场的永恒标志物。

贝特曼时常受焦虑症的困扰。没有人听他在说什么。当他说"谋杀与处刑"（murders and executions）的时候，人们听到的是"合并与收购"（mergers and acquisitions）。他买了一个手掌大小的索尼手持摄像机来记录自己的厌女杀人行为。在贝特曼的星球上，不只是他像在电影里一样做事，被他杀害的人也是如此。他们以慢镜头的方式行动。他不知道他是醒着还是在做梦："我太习惯于电影里的行事方式了"，就像炸弹客如此习惯于文学里的行事方式一样。

我失去了爱的能力……对我来说，爱意味着道德上的暴政和强权。

——《地下室手记》

我们该怎样形容帕特里克·贝特曼？他是一个还没出柜的嗑药同性恋者吗？他觉得自己内心空虚，没有情感，但是还保留着感觉能力。他还不是太空洞，因此还能意识到自己的空洞。埃利斯把电视上重复播放的空难镜头和贝特曼用新的体香剂的场景放在一起。尽管贝特曼没有对华尔街持批判立场，但他还是拒绝这样奇怪又无情地融入里根的荒原。他一方面通过做坏事来实现自己的自由意志，另一方面又高兴地接收着涓滴效应给他带来的好处。贝特曼是不受管制的人，而埃利斯的小说则是斯维德里加依洛夫在《罪与罚》中关于美国的想象的完整实现：人们可以持斧头谋杀又可以免除罪责的地方。在这里，文明把人们变得更铁石心肠，也更渴望流血，更渴望战争。

让他变得富一点，这样除了睡觉、吃蛋糕、忙于确保世界历史的行进之外，他就别无他事可做——甚至那时，人也会纯粹因为忘恩负义，纯粹为了诽谤，而想出一些卑鄙手段。

——《地下室手记》

一切都在一声呜咽中结束——埃利斯玩的一个肮脏把戏。想象一下，贝特曼像彼得·洛（Peter Lorre）演的 M，被曼哈顿市中心的出租车司机追捕并审判。或者把他的秘书琼想象成《罪与罚》中的索尼雅，帮他重新做人。如果贝特曼从此与录像、电视和光盘说再见，那么哪里是他的归处呢？在以资本主义为精神权威的美国，理想中帮助人们重新做人的基督教精神是不存在的。朋友被杀、最终抓到贝特曼的那个出租车司机很容易被收买，第二天，他的正义感就被贝特曼的保险公司给他换的一块劳力士打消了。贝特曼模仿着现实，就像多数连环杀手一样逍遥法外，永不会被抓到。最后，他像《M 就是凶手》中的彼得·洛一样，对自己充满了厌恶，杀了一

个孩子。贝特曼说道："我面前的这个小玩意儿，身形矮小、相貌扭曲、沾满鲜血，他没有什么历史，没有值得记住的过去，什么也没有失去。"这也是对贝特曼真正的自我的写照。

他似乎从有一点不稳定、不确定的良心逐渐过渡到了一点良心也不剩，这无疑是亚里士多德式逻辑的结果：经过持续的无理由、无节制的暴力行为（就算只发生在他的脑海中），他逐渐失掉了最后一点人性。他的未婚妻伊芙琳的断言十分准确：他没有理由这么痛苦，他的憎恨毫无来由。他一定是有什么地方出问题了。但究竟是哪里呢？究竟是他还是埃利斯在责怪必然产出他这种人的社会环境？埃利斯拿出了许多产品清单，像是关于谋杀的细节描写，或是关于流行歌手职业生涯的冗长记述（没法读下去），他认为这是其中的原因——就是这个原因，我的灵魂①。有着这样一个充实、受过太多教育的垃圾脑袋的人如果最后不成为一个连环杀手，他又会成为什么人呢？去杀人是他让别人知道自己"被限制的……需求"的唯一方式。在他堕落到犯下食人之罪后，他意识到杀人对他而言是唯一的现实，他必须把这一切拍成电影。"这之外的所有东西都像是我看过的一部电影。"他的良心、同情心和希望都消失在了哈佛——这很不吉利地呼应了发生在西奥多·卡钦斯基身上的那些事。

埃利斯陷入了模仿谬论：在创作出一个没有感情、写出一系列产品清单和歌星八卦、对暴力行为过于迷恋的反英雄人物的时候，他完成了一本没有感情的小说，他自己也写出了一系列产品清单和歌星八卦，表现出了对暴力行为的过分迷恋。做批注的红笔再怎么圈画，也圈不出小说中缺乏的净化力量，圈不出贝特曼或读者缺乏的对他更深的了解。"从我的讲述中，人们无法抽取新的理解。我

① 典出《奥赛罗》第五幕第二场第一行。

完全没有理由告诉你们这些。这份忏悔录毫无意义……"当然,埃利斯会说这就是他的目的,即,贝特曼一直想要把自己的人生转化成电影,这代表他需要找到有意义的人生——具有形式与解决方法,事件的发生具有规则——而埃利斯认为这个世界上不存在这样的人生。

除此之外,痛苦在逐渐升腾;一种歇斯底里的对矛盾和反差的渴望将会出现,然后,我决定纵情酒色。

——《地下室手记》

贝特曼和他的创作者都遭受着后工业时代麻木感的折磨:两百多年来对人类的机械化、生存环境的拥挤、与自然的隔离、新闻的泛滥、对艺术上的驱牛棒的习以为常。这些都让人们想要通过过分的暴力行为去寻求影响和冲击力——无论是在艺术上,还是在其他什么地方。他们两人都遭受着华兹华斯所说的"野蛮麻木"的折磨。华兹华斯预见到了华尔街的问题:他们做着千篇一律的工作,生活在城市中,会对"超出常规的事件"产生渴望。华兹华斯叹道:"这种对强烈刺激的堕落渴望"是邪恶的。然而,埃利斯没有加入华兹华斯预见到的从系统上反对这种恶的艺术家之列。相反,他置自己的才华于不顾,固执地在这块泥地里打滚。通过他的作品,埃利斯获得了影响和冲击力,但或许并非完全如他所愿。批评者对这本小说的反应(其中包括出版前的推荐语)把他打入了万劫不复之境。(美国)全国妇女组织洛杉矶分部发起了对该书的出版商古雅出版社(Vintage)及其上级出版机构克诺夫出版社的抵制。

我觉得这本书表达出了我的感觉:20 世纪 80 年代走上了歪路,走上了岔路,走向了疯狂……消费主义过剩了。人们仿佛被强

迫着迷恋肤浅的东西。每个人都被自己的穿着和消费品定义着，而不是他们作为人本身。

——埃利斯，《雷诺公报》

约瑟夫·弗兰克在为陀思妥耶夫斯基所作的传记中提道，批评家米哈伊洛夫斯基在文章《一个残忍的天才》中列举了《地下室手记》所有关于虐待的章节，并认为这些章节表现出了陀思妥耶夫斯基自己的"想要虐待别人的倾向"。同样，克里斯托弗·雷曼-豪普特（Christopher Lehmann-Haupt）评论道："作品缺乏作者（埃利斯）本人的声音和其精神病叙事者的声音之间的反讽距离。"以上两个案例中的反讽戏仿都被误解，并被过于直接地理解了。作为讽刺人物，贝特曼（作为"我"的叙事者）是一个范例，并不是一个真正的人，但是他的心理状况和他尤其针对女性的暴力行为与这种非人化处理背道而驰。

只有亨利·比恩（Henry Bean）认为这部小说是"一部讽刺之作，一部搞笑、令人反感、枯燥、引人入胜、不动声色的关于里根时代的讽刺之作"。他称埃利斯为"道德家"，并把贝特曼和让·热内（Jean Genet）的罪行加以区分：贝特曼的反叛不是为了获得自由，而是为了获得报应。"《美国精神病人》讲述的是贪婪和失去灵魂的状态"，它自尼克松开始，在里根和布什当政时得到了充分发展；"它不可避免地导致了无端的谋杀"。陀思妥耶夫斯基在《罪与罚》中预言，一个没有道德的世界即将来到，生活在这个世界上的人将会"怀着某种没有意义的恶意"杀人。这一预言在杰克·亨利·阿博特的非虚构人生和《美国精神病人》的虚构世界中得到了完全的实现。

第四章

越　界

让-吕克·戈达尔(Jean-Luc Godard)"正在拍摄他的第一部长片《精疲力尽》(1960)的时候,据说曾经问工作人员,在一个单镜头中,人们视觉能接受的最大摄影机摆动角度是多少。工作人员告诉他是一百八十度。他马上让他的摄影师拉乌尔·库塔尔(Raoul Coutard)大幅增加这个角度"。

他这一行为即所谓"越界"。

<div align="right">——让-吕克·戈达尔访谈</div>

在印度洋、太平洋和中国海域待了六年后,查理·马洛(Charley Marlow,一位讲述着所谓没有结局的故事的现代主义作家人物)服用了"常规剂量的东方"(他自己的说法),回到伦敦的家,与朋友一起休闲游荡——"打扰"他们的工作,然后"入侵"他们的家。他的朋友们? 一位公司经理、一位律师、一位会计:他们都是一家在非洲有特许权的英国公司(同享特权的还有法国人、荷兰人和葡萄牙人)里身居高位的人。这家公司享有比利时国王利奥波德二世赐予的至高无上的自由权,可以在刚果获取利润极高的象牙商品,再给当地人带去道德上的进步。

当他厌倦了伦敦的休养生活之时,多亏一个有门路的内部人士的帮助——一个生活在布鲁塞尔、与刚果最有权力的当局有联系的姨母——马洛得以成为一艘蒸汽船的船长,向非洲深处驶去。在

《黑暗的心》的开头，他正在泰晤士河上一艘名为"奈莉"的巡航帆船上，摆好了姿势——盘腿坐着——准备向老朋友们讲关于一个名叫库尔茨的人的故事。听众有那位律师、那位会计、一位无名的旁白者，以及这艘巡航帆船的主人和船长——那位经理本人。

马洛讲述了他遇见库尔茨时的遭遇，以及路上看到的殖民化进程的糟糕景观——库尔茨，在比利时官员那里享有最高敬意的人。马洛要去帮库尔茨卸下一大批掠夺品，还有一件事至少同样重要——他要完成自己还是一个"对地图很有激情"的"小孩儿"时就有的梦想：去世界上那些他乐于称作"空白地"的地方，去完成一项"追求"（hankering）。这个词康拉德在十年之后作自传的时候还会用到——"追求""最大的、最空白的地方"，即，那黑暗的大陆本身。

在那次与库尔茨（对他我们了解并不多）的非常不愉快的见面之后，马洛回到了布鲁塞尔，继而终于回到了伦敦，回到了旁白者称为"野兽镇"的地方。而马洛此时仍身患在丛林中染上的顽疾（康拉德本人也得过）；他在伦敦休养，再次去打扰他的朋友们，侵入他们的家，与他们同吃同住，给他们讲故事。他刻薄的话讲到一半被打断了，因为朋友们要求他"文明点"，这实际上是在斥责他作为客人像中山狼一样不懂得感激。

尽管如此，这位有门路、有的时候不懂得感激的讲述者马洛总是会回到（意识形态及地理上的）家，回到野兽一般的伦敦，回到东郭先生那里。与哈克·费恩（Huck Finn）不一样，他不想总是"赶紧跑到法外之地去"。

* * *

　　我有一种特别失望的感觉，就好像突然发现我一直在为一件没有任何实质的事努力。如果我长途跋涉这么远只是为了

跟库尔茨先生聊天的话,我会感到非常难受的。与他聊天的时候……我……逐渐意识到,这原来正是我一直期待的一件事——与库尔茨聊天。我惊异地发现,我想象中的他从来都不是在做事,而是在说话……他呈现给我的印象是一个声音。当然,这并不是说我跟他在一起一点事都没做。我难道没有带着嫉妒和羡慕的语调说过,他进行的收集、贸易、诈骗、盗窃活动比所有其他代理人加起来都多?但这不是重点。重点是,他是个有天赋的人,并且在他所有的天赋中,最突出、最真实地显现在人们面前的是他讲话的能力,他的遣词造句——这是一种表达天赋,是把人说糊涂又把人说明白的天赋,是最高尚也最应被鄙夷的天赋,它像是流动着的光束,又像是从无法被看透的黑暗的心中涌动出的欺骗的暗流。

所以,马洛讲述库尔茨的故事时,也不自知地揭露了自己的故事。我们暂且称马洛故事里这位无名的旁白者为"康拉德",并且这里一定要加引号。康拉德(没有引号),这个出现在书的封面上的名字,他把自己分裂成了两个讲述者——"康拉德"和马洛。后者是他自传式的投射,为的是(这正是他想要的)把自己从与大家串通一气参与的帝国主义事业中分割出去。尽管康拉德掌握了大量的小说写作的狡猾技巧,但他还是无法阻止自己的文本向我们显现出来。就像马洛一样,没有加引号的康拉德在不自知的情况下讲述了自己的故事。

马洛在快要到达库尔茨说了算的贸易站时,听说他已经死了——"这件事"最终"变得没有了实质"。当他最终见到还活着但也快死了的库尔茨时,他将其描述为各色重要的——没有人性的——帝国贸易代表的集大成者。他这一路上遇到了许多这种贸易代表:其中一人是公司的总会计师,穿得像是"理发店里的假人模

特"；另一人是中央贸易站的经理，他"身体里面空无一物"，宣称"从这里出去的人就不应该有内脏"；还有一人像是"纸扎的靡菲斯特"①，"内心除了污垢什么都没有"。所有这些人"内心都是空的"，后文马洛将会用此语来形容库尔茨。

就像麦尔维尔的亚哈船长（前库尔茨人物，胸膛响起来像"空金属桶"）、菲茨杰拉德的盖茨比（后库尔茨人物，像是正在撒着"锯木屑"），以及尤金·奥尼尔的希基（纽约市的幻觉批发员）一样，康拉德的库尔茨很晚才登场，而在之前，书中引人入胜的暗示预先对他进行了人物塑造：他是一个诗人、画家、音乐家、记者——一个艺术家-知识分子人物。并且，马洛说道："整个欧洲都为塑造库尔茨出了力。"作为欧洲（他空洞的文化父母）的产物、分泌物，库尔茨代表了欧洲的声音、欧洲的艺术家-知识分子、欧洲的文化推行者。在他的所有技艺中，在"大型集会上振奋人心"的能力最能表现出他的表达力和他身份核心中的政治元素。他在公众面前的侃侃而谈——马洛多次提到库尔茨声音中的雄辩特性——本可以让他成为一个"极端政党"中受人欢迎的政客。究竟是哪个政党呢？马洛问道。他被给予的回答体现出政治中充满了空心的人："任何政党……他是一个——一个——极端主义者。"这位"有天赋的"库尔茨具有"把人说糊涂"的"表达天赋"，他让马洛和康拉德本人也糊涂了；康拉德像弗兰肯斯坦一样不幸，创造出了马洛和库尔茨这两个人物。库尔茨会表达：他会"施加压力"。他口才极佳——语带强力和激情。但是他施加的压力和讲出的东西都是什么呢？如果不是他空洞的内心，又会是什么呢？

马洛冷眼旁观，逐渐了解了帝国主义的华丽修辞。他无情、激烈地口吐有关帝国生意的词句，如"光荣的理念""高尚的事业""进

① 引诱浮士德博士的魔鬼。

步""知识""光的使者""把千百万无知的人从可怕的生活中拯救出来""慈善的目的""怜悯"和"科学"。他说出的这些都是"腐朽的"。欧洲在非洲的任务是填满其无法填满的空洞核心，是去简单直接地鲸吞蚕食，其方式是"死亡和贸易的快乐之舞"。

所以说，帝国的技艺，即库尔茨流动出光束的雄辩之口，同时也是贪婪之口。它说道："我的未婚妻、我的象牙、我的贸易站、我的河流、我的——""所有的东西，"马洛如是说，"都属于他。""我曾看到他张大了嘴——这样他显得诡异而贪婪，就好像要吞掉空气，吞掉大地，吞掉他面前所有的人。"待库尔茨上船以后，马洛又说道："我曾有过一个幻象，他躺在担架上，贪婪地张着嘴……一个阴影，对灿烂的表象和恐怖的现实贪得无厌；一个阴影，比夜的阴影还要黑，被高贵地罩在雄辩的褶布之下。"

很明显，马洛心知肚明：他通过库尔茨看透了帝国生意的肮脏之处。或者是否该说，这个马洛只是在这些时刻成了对抗帝国的叙事者？马洛在遇到黄金国探险队时说："他们一伙中没有一个人有哪怕一星半点儿的先见之明或严肃的意图，而且他们根本没意识到，要在这世上做一番事业非有此二者不可。他们想的只是如何从大地的深处把宝藏挖出来，如同窃贼撬开保险箱时那样，没有任何道德可言。"我们该如何理解这番话？这些所谓的探险者"利欲熏心"且"贪婪残忍"。这个马洛（公司经理的客人）似乎忘记了，或者从来没有记得自己是帝国的花言巧语的强烈反对者。这个马洛被帝国的花言巧语骗了，他需要区分库尔茨的表达天赋和血腥行为，他不知另一个马洛知晓的东西：库尔茨的表达天赋是对他以公司名义所做之事的"应被鄙夷的"文学掩饰。这个陶醉在库尔茨的天赋中的马洛需要相信，库尔茨临终的最后两句话"太恐怖了！太恐怖了！"是一则有关道德的遗嘱，是对他以公司名义所做之事的惊人判词。另一个辛辣尖刻的马洛知道，库尔茨手稿（开头写道，"通过简

单地行使我们的意愿,我们就可以获得行善的无限权力")的结尾是对他为实现善的目的而使用的"方法的说明"(我们不动声色的旁白)——那句著名的草就的附言:"消灭所有的畜生!"

与自己产生了争执的马洛,他的叙事也存在裂隙,这在《黑暗的心》全书中都能看出来。就像是政治上左倾的学术圈人士一样,他相信文化之间的不可通约性及普世标准的无用性。深夜的鼓声让他想到,这些鼓声"与基督教国家的钟声一样有着深刻的意义"。尽管他永远(并且必定)不会理解这鼓声的意义,但他似乎愿意让这声音存在下去,并尊重其差异。当蒸汽船上饿坏的食人族不去杀白人(包括他自己)吃时,马洛总结道,他们是有"约束"的,这是他用来形容终极的文明特质的关键词,即管住天性的冲动。他颇有点幽默地认为,他们这些白人或许看上去不好吃。从另一种文化出发点来看的话,他们或许很恶心。无论如何,他认为"约束"正是库尔茨所缺乏的,因此他作为欧洲启蒙的最佳代表,只不过是受天性力量控制的天性生物,"一棵随风摇摆的树"——一个真正的野蛮人。

就作为人类而言,刚果的黑人文化和欧洲的基督教白人文化在地位上是平等的,还是说,黑人需要白人给他们带来道德教化,以帮助他们提升到完整的人的地位? 到底是怎样呢? 黑人是真正受过教化的人;库尔茨是个野兽。还是我们应该反过来看待呢?

马洛的各种互不相容的阐释不能用辩证原则来调解。其中并不包含黑格尔式理念更高深的一致性——除非它居于某种审美原则之中,一种包含却不化解矛盾和不兼容性的叙事风格。或许,马洛的讲述艺术超越了他自己产生裂隙的理解。或许,他的艺术比他自己知晓得更多。贯穿全文的旁白者——"康拉德"——给了我们一种解释:

> 海员们的故事有一种直截了当的简单性。他们故事的全

部意义就好像包裹在果壳里的果仁。但是马洛的故事不属于这种类型……对马洛来说，一个故事的意义并不在于其核心，而在于故事之外；它包裹着整个故事，为之带来光亮，就像是驱散薄雾、带来光明一样……

在《黑暗的心》的"内部"，核心是库尔茨，是一个干枯空洞的核心，但这种空洞是很吸引人的。"令人憎恶之物的魅力"——这是马洛的原话，指的是故事开头那个效力于(罗马)帝国的"身着长袍、年轻得体的公民"，他是库尔茨的古代前辈，而库尔茨(如马洛想象的那样)对抗着"一些内陆站点"的野蛮行径，身处曾经是(并且"康拉德"认为，一直都是)黑暗的心的不列颠。马洛作为一个尼采式的历史学家，暗示库尔茨的故事只不过是不断重复的有关征服、有关权力与财富之恶的历史故事的当代版本。在这一对历史的阴郁归纳中，未来就是过去，所谓当下其实是一种不当用词，反抗则是对事物在所有社会、所有种族过去和未来的发生机制所做的无用功。

在库尔茨这个干枯空洞的核心"之外"是马洛的讲述风格。他灵活的遣词造句包裹着库尔茨的故事——这些句子往往很长、很复杂、很激动人心，它们控制着他对令他着迷之物的反应。

重点是，他是个有天赋的人，并且在他所有的天赋中，最突出、最真实地显现在人们面前的是他讲话的能力，他的遣词造句——这是一种表达天赋，是把人说糊涂又把人说明白的天赋，是最高尚也最应被鄙夷的天赋，它像是流动着的光束，又像是从无法被看透的黑暗的心中涌动出的欺骗的暗流。

"重点是"：这些句子会表达出一个重点，似乎在向人们保证这会是一种非康拉德式的大多数海员简单直接的故事。"他是个有天

赋的人"，并且在他所有的天赋中，有一个凸显了出来；很显然，这是重点：库尔茨"讲话的能力"。为什么不在这里停止呢？"他的遣词造句"——很显然这些词句是没必要写的，因为我们刚刚被告知库尔茨讲话很厉害。"他的话""他的遣词造句"。在马洛回忆起自己出了神的欣喜时，从这些重复中，我们感知到马洛自己的表达天赋和情绪。他开始结巴了。或许真正的重点是他自己的欣喜之情；但就算是这样，他也无法把这个重点说清楚。"他的话""他的遣词造句""他的表达天赋"。马洛被迷住了。紧接着就是一下骤降，因为马洛要努力去描述库尔茨的天赋。"把人说糊涂又把人说明白"——是逐步还是同时？"最高尚也最应被鄙夷的天赋"——这是不相干的两种特质，还是，正如"也"字所体现出的，库尔茨令人糊涂正是因为他这两种特质是同时存在的？是"流动着的光束"，还是"从无法被看透的黑暗的心中涌动出的欺骗的暗流"？光明和黑暗：这是该小说特别痴迷的一组图像，是一组经典的文学上的对立，但是它们能从库尔茨的天赋中被分割出来吗？还是，带来光明的启蒙（正如喜欢读康拉德的炸弹客认为的那样）其实是最终的黑暗？还有，这是不是库尔茨（以及帝国主义）的魅力——他（它）让人动弹不得的能力，让人同时感觉震惊和被吸引，并因此阻断人们（康拉德、马洛，以及我们）的理解和判断？出了神的欣喜；沉迷其中不可自拔；在其中获得身份认同。鄙夷；恶心；讥讽；嫉愤。以上这些是《黑暗的心》中精神分裂般的语气，是马洛痛苦的声音；马洛同时是库尔茨严厉的批判者和虔诚的仰慕者。如果不对库尔茨进行清醒的反抗，那么反抗欧洲就是不可能的。越界的艺术行为亦不可能。

在马洛"之外"，"康拉德"作为全书之框架的叙事声音，以及那些句子——有时候不过分把马洛框住、不把他客观化、不疏远他，以使我们获得思考的愉悦——会把我们（以及"康拉德"）吸引住："寻找黄金和追逐名利的人都从这条河（泰晤士河）上驶出，他们带着刀

剑,还常常举着火炬;他们是这片陆地上权力的使者,是传播圣火的人。"

马洛的叙事理论是现代主义的:意义并不存在于可被分离出来的(内核一样的)中心,而是在像薄雾一样包裹着全文的审美肌理之中——那些图像的颜色、某种特别的用词或用句等。这是一种完全封闭、自主发生、诱使人陷入其中的审美"体验"。其中没有"意义"。没有可被分离出来的声明陈述之语,更没有关于帝国主义之恶的宣言。

从三个与主题息息相关的片段中,我们可以读出《黑暗的心》之自我封闭的艺术特征背后的审美自主性叙事理论。在航行开始之前,带马洛向上游行驶去接重病中的库尔茨的船必须先进行一番整修。在此之前,马洛告诉我们,他听到了关于库尔茨的许多流言蜚语,也目睹了对黑人做出的暴力行径。因此,他必须先修船才能出发,这让他松了一口气:"第二天我就去工作了,不再去理会那个贸易站。只有这样,我才能把注意力集中到生活中那些能拯救我的事上去。"几页之后,他说他不喜欢工作,"但我喜欢工作中的东西——一个能让你找回自己的机会。别人永不会知晓的你自己的现实——为了你自己,不为任何人。别人只能看到表面的表演,永不可能理解它背后的意义"。最后是这个:"不,想要把一个人人生中某个阶段的生命感受传达给另一个人是不可能的——那是生命的真谛、生命的意义——幽微隐晦又贯穿着人的整个生命的本质。那是不可能的。我们孤独地生活,正如我们孤独地做梦……"

作为故事讲述者的马洛所表现出的主题是现代主义的老生常谈:本体存在的异化、陷入没有出口的陷阱之中、困在"个性的厚墙之内"。沃尔特·佩特(Walter Pater)早先为我们讲过这种理论;乔伊斯、伍尔夫和艾略特给我们呈现过这种被困住的艺术家的生动形象。然而,在康拉德的小说中,这种现代主义思想却成为马洛摆脱

责任的托词。"工作"是他逃避（即他所谓的"拯救"）的帮手——逃离面前他不愿对抗的帝国主义的残忍现实。因为他只是一个"打工的人"，正如他的姨母在他表达对"怜悯"和"进步"这种词的鄙视时同他说的："拿钱办事而已。"

读到盛气凌人的最后几页，读到马洛不愿意告诉库尔茨的未婚妻真相的时候（女人们"不能掺和进来"，他说，女人们需要能安慰她们的幻象），我们需要记住，是库尔茨的未婚妻一步步地引导着马洛的回答，诱使他讲出了她想听到的话。她从他那里索取安慰，就像是库尔茨从刚果索取赃物；并且，正是也"不能掺和进来"的马洛的姨母给了他在非洲的职务。当马洛站在道德制高点上的时候，这位姨母提醒他，他作为一个"打工的人"也是共谋：确确实实地"拿钱办事"。

* * *

人类文明之史乘同时也是人类野蛮之纪实，别无例外。

——瓦尔特·本雅明

马洛觉得，库尔茨是他"自己选择的噩梦"。他的意思是，如果他一定要在库尔茨和公司之间做选择的话（这选择会排除库尔茨，只因为他的"手段"是"错误的"），那么结果是很明确的。就像斯科塞斯《喜剧之王》中的鲁伯特·帕普金（其目的也是被文化背景认可的，其达到目的的手段也是错误的，但很有效）一样，库尔茨被其文化捧得走了极端；这虚伪的文化必会惩罚他，因为他把这文化的意图揭露得太赤裸裸了。在极端状态中，口才极佳的库尔茨砍下或让人砍下了一个个头颅，并把它们或让人把它们牢牢地立在他前院的栅栏上，面向着他的房子。这是以文明之名——进步、怜悯等——对反抗欧洲意志的人施行的暴力。作为帝国的艺术家和欧洲的典

范,库尔茨暴露出了文明进程中的野蛮。但这不是"犯罪"——这要由文明根据自己的利益来进行定义。根据把非洲人捆绑到公司里的"合同"的"合法性",这些非洲人才是"罪犯"。有一次,马洛说库尔茨的灵魂是"不合法的"。他错了:库尔茨和公司就是法律。陀思妥耶夫斯基的拉斯柯尔尼科夫或许会说,库尔茨是个超乎寻常的人,是个自我定义的正确使用暴力的人。也就是说,这是个自己定义法律的立法者。根据正常的语法规则,而非炸弹客的规则,称"文明"为"罪犯"是不可能的。

康拉德是否成功成为帝国主义种族歧视文化内部的破坏者? 他是否写出了一种新的、对抗性的言论? 或者,《黑暗的心》是否展示出了要做帝国秩序的发言人是多么艰难? 在小说的叙事结构中,作为旁白者和甲板上马洛的倾听者的"康拉德",以及马洛本人,似乎都在同等程度上被吸引、被震惊。在该书的最后一句话中,"康拉德"眼中的泰晤士河不是一条河,而是一条"水路",一条帝国侵略之路,一条"光明"之路,永远通向欧洲之外——用《黑暗的心》的最后一句话来说,"通往无尽黑暗的中心"。

无论如何,正是没有引号的康拉德(非马洛的听众,非小说人物,而是写出这本小说的亚里士多德式的最终讲述者)那样的人使得以下阐释成为可能,而这一点"康拉德"和马洛都不可能做到——对文明的任何一份记录同时都是对野蛮的记录。没有引号的康拉德彻底的悲观情绪正体现在他给我们的结论中,即:所有的选择都无法避免地成为噩梦,所有地方都是黑暗的中心,野蛮必定存在于文明内部,非洲和大不列颠皆是如此。在开头的几页中,"康拉德"把伦敦描述成一个野蛮之城,一个在本质上阴暗的地方。换句话说,《黑暗的心》中所描述的帝国主义只是对人之为人的野蛮性——所有文化中自带的贪婪性——的文明表达。只要有人在,就会有秩序;只要有秩序在,就会有针对反抗秩序的人的暴力:这就是康拉德

这本书的论点。文明与野蛮的对立是个伪命题——库尔茨即是两者的结合，是一个令人感到尴尬的证据；而约瑟夫·康拉德则失去了希望。

这也就是说：没有引号的康拉德告诉我们，实际上在帝国主义不知满足的血盆大口之外去思考和写作是不可能的——"不知满足"是因为它尊崇的价值是物质主义的——并且到了最后，不管他对现状如何不满，不管他有多么不愿意，他作为一个反物质主义的作家无法避免地会成为主流文化的传声筒，而非冒犯它的破坏者。康拉德和"康拉德"融合成了一个人物，就像马洛一样被他朋友和轮船主人（公司经理）邀请去参加一次愉快的午后航行，为轮船主人讲一个最后会让他满意的故事：一个所谓没有结局的帝国主义的故事，其中充满了矛盾；就像一首现代主义诗歌一样，它不能在结尾处反对帝国主义，也不能在结尾处反对任何事，因此它默许了它想要反抗的那个东西，因为反抗是不可能实现的。

越界是很难的。没有法外之地可去。在康拉德这里没有。

<p style="text-align:center">＊　＊　＊</p>

我杀的是我自己，不是那个干巴老太太！

<p style="text-align:right">——《罪与罚》</p>

当你像用武器一样运镜时，你就成了一个告发者……有的告发者同时也是罪犯。

<p style="text-align:right">——让-吕克·戈达尔</p>

我是个歹徒。我想要什么就会抢过来。

<p style="text-align:right">——约翰·卡萨维蒂（John Cassavetes）</p>

约翰·卡萨维蒂说，他拍电影是为了了解之前没有了解到的自己。那么他在拍《谋杀地下老板》的时候了解到了什么呢？无可比拟的本·戈扎那(Ben Gazzara)饰演科斯摩·维特利(Cosmo Vitelli)——那个导演一样的夜店老板，他亲自挑选、导演和安排夜场演出。科斯摩是个老于世故却没有受过高雅文化教育的人——一个粗犷而尖刻的意大利裔美国社会人，生活在一个治安很差的社区，但他还是会创造出艺术。如果观众不喜欢他夜店的演出，他就会把观众轰出去。夜店的生意不太好。在电影开头的一幕里，科斯摩"被放高利贷的逼迫至此"，向[由卡萨维蒂现实中的制片人阿尔·鲁班(Al Ruban)扮演的]放高利贷的付了最后一笔钱，而这个放高利贷的嘲笑他说："你现在可以滚去自生自灭了。"科斯摩骂这个放高利贷的人没有品位，没有他认为至高无上的审美价值。品位，而非阶级，才是最重要的。洛杉矶一个烈日炎炎的午后，他在酒吧里喝了几杯后坐豪华轿车向宿命驶去，有点讽刺地宣称他掌握着这个世界，他很厉害——这一宣言他自己听上去都有点空洞。三个陪他在圣莫尼卡的赌场里赌博庆祝的脱衣舞娘——这赌场是一个充满了粗野、没有人情味的白人的极其刻板的商业机构——感到被盯着她们的胸部和臀部看的赌徒们冒犯了，这是她们在科斯摩审美品位极高的夜店里从未经受过的。输了两万三千美元以后，他抱怨自己把所有赚的钱都赔进去了，然后签了 223 号和 17 号表格，认下了债务。在回去路上的朝阳里，他的脱衣舞娘女朋友有点担心接下来他们要何去何从，但他对此不屑一顾："不过是纸罢了。"

尽管觉得应该拿点儿钱再回赌场，但他还是回到了夜店的高饱和度灯光下，去面试一个夜场演出的女服务员。他的夜店就是他的住所，是对他来说最重要的东西；生与死并不重要，尽管我们知道那些歹徒会杀了他。他女朋友分不清艺术与生活，在看到那个女服务员半裸登台的时候与他激烈地吵了起来。科斯摩坚称："我是这家

夜店的老板。我负责女孩子们的生意。"世故先生(科斯摩人性中的另一面，以及表演的解说者)语带嘲讽地向一个巴黎节目中的法国色情致敬，这影射了与卡萨维蒂一样对直白的现实主义感兴趣的让-吕克·戈达尔。正当世故先生——或者说陶醉先生——唱《除了爱我什么也给不了你》时，卡萨维蒂把特写切向了科斯摩。科斯摩就是卡萨维蒂，爱是卡萨维蒂电影的深层主题，对艺术的爱则是《谋杀地下老板》的主题。

此时，开赌场的七个人带着紧跟在后面的会计出现了，因为赌场遇到了麻烦：有一个"混蛋"他们总也除不掉。他们想让科斯摩去杀掉一个华裔赌注经纪人。很显然，赌注经纪人和《罪与罚》中拉斯柯尔尼科夫为理念而谋杀的受害人当铺老板娘同属寄生虫阶级。并且，科斯摩和拉斯柯尔尼科夫一样，都是为了一个更高的目标实施谋杀的。在这一刻，黑帮想要把科斯摩在朝鲜战场上的经历和杀死这个"东方人"联系起来。但科斯摩不想做这件事，他的理由很多：他艰难的童年；他不想牵扯进来；"……你们惹错人了。我可能不聪明，但我不傻"。"我是个夜店老板。我接过这家店的时候它什么也不是，现在它有点起色了"，尽管此时他并不了解夜店到底赚了多少钱，因为他对钱没兴趣，只知道钱可以帮助他在艺术上更进一步；他的目的只是为人们带来欢乐而已。七个人中负责暴力威慑的弗洛坚称，科斯摩欠了他们钱，现在必须还。最后他们同意减免科斯摩的债，但他还是逃不掉：他需要带漂亮女孩去唐人街，请那位赌注经纪人去他的夜店，然后在那里进行刺杀。

后波兰斯基电影中的唐人街是个充斥无端死亡、缺乏管理的法外之地。科斯摩抱怨自己干不了这个事儿，跑到了一家电影院里(艺术家最后的避难所)。在看电影的时候他忘记了时间，后来不得不赶紧催姑娘们在夜店上台表演——他不在的时候一切都乱了套。泰迪在唱《舞会结束之后》，而没有人在跳脱衣舞。科斯摩在救场之

前向黑帮坦白,他不想去找那个赌注经纪人,也不想减免债务,他只是想还债而已。对此让步则会影响他艺术追求的纯洁性。那个长着一张长脸、带着报复心来的弗洛把他领到一条小巷子里,狠狠揍了他一顿,对此他心甘情愿。然后,他从弗洛那里领到了阿里阿德涅的线团①:一把.38口径的军用枪、一张(迷宫一样的)唐人街的地图、一把那个赌注经纪人(弥诺陶洛斯)家的钥匙;他被严格规定要开一辆偷来的车过去,再打出租车回来。他必须喂看门犬(刻耳柏洛斯②)吃汉堡,把它稳住。在车里看不清人脸的压抑黑暗中,科斯摩收到了离奇可笑的严格指令:汉堡不能有面饼、芥末、番茄酱、辣腌菜和洋葱。因为欠债——弗洛认为的世界上最严重的罪恶——科斯摩不得不忘掉艺术,忘掉救场,然后去杀人。在车上,被夹在这帮匪徒和他们的会计中间,科斯摩看上去无路可逃了。当老板把借据给他撕掉以表示债务一笔勾销时,他赶紧照做了。

在去唐人街的路上,车胎爆了一个,此时仍是好公民的科斯摩赶紧跑下去把车盖打开。他打了一个付费电话去叫出租车,留了泰德的名字(世故先生的名字)。然后他给夜店打电话,问问舞台上怎么样了,但没人告诉他。在去杀人的路上,他最关心的事还是在舞台上。为了搞清楚台上演的是什么,他不得不颇为不悦地给文斯唱了一段《除了爱我什么也给不了你》,但是很明显,没有他,他的艺术就死了。就好像拉斯柯尔尼科夫的被害人之死是为了他人更大的利益一样(拉斯柯尔尼科夫是这么觉得的),科斯摩也要牺牲掉那个经纪人以成全自己的艺术。

正如拉斯柯尔尼科夫受害人的情况一样,这位华裔经纪人本应是独自在家的,但他此时与他的女朋友在泳池里调情。卡萨维蒂在

①　阿里阿德涅是古希腊神话中克里特岛国王米诺斯的女儿。雅典王子忒修斯靠她给的线团走进迷宫,杀死怪物弥诺陶洛斯,并沿着线走出迷宫。

②　古希腊神话中的地狱看门犬。

这里把这个经纪人最深的人性表现出来了：他是个干瘪老头儿，赤裸着，摘了眼镜，调笑地亲着女朋友。科斯摩没有着急，他在开枪之前思索着事情的利弊。经纪人没了眼镜什么也看不清楚，他此时正在即将到来的死亡面前开心地吹着口哨。他看到了科斯摩，他觉得看到了他，然后不相信地摇了摇头，说了声抱歉。这没有改变科斯摩的杀意，他杀了这位经纪人，又杀了他的保镖，然后赶紧逃上了一辆公交车，又上了一辆出租车。谋杀让他觉得像在电影里一样。他在一家电影院门口停下了脚步，但没有进去。艺术无法再带他进入新的旅程或者梦境，无法让他远离受全能的美元统治的洛杉矶和美国。现在电影帮不了他了。他害怕极了，跑去了他女朋友的母亲家，那位"世界上最好的母亲"。在他进门的时候，他发现自己右上腹受伤了，正是肝脏的位置。（卡萨维蒂死于可能是由肝炎引起的肝硬化；这肝炎就像是隐喻的子弹一样，是他在墨西哥拍好莱坞电影的时候射中他的。）

电影中经常出现的一个意象是迷宫：夜店里白色或黑色的走廊和房间、赌场、经纪人的家、废弃的垃圾场。在那里，弗洛（滑稽地、错误地，但是带着极大的感性）告诉科斯摩，钱才是鸦片："是钱，是钱。"弗洛被科斯摩倾听的能力感化了，拒绝杀死他这位新朋友。相反，科斯摩在黑帮因为他没死来找他的时候杀死了莫特。当菲尔想要抓住他，用力甩开一扇扇门，并告诉他是时候做笔交易，科斯摩在黑影中等待，然后消失在楼梯间里。

科斯摩回到了他的"母亲"那里，但是她把他赶了出去，因为他是个罪犯并且失去了她女儿的爱。在回到夜店后，他看到人群散乱，舞台上没有人，所有的艺人都在楼上郁郁寡欢。世故先生抱怨，他（像卡萨维蒂一样）有一种特别的性格，被别人认为是"畸形的"〔影评人理查德·库姆斯（Richard Combs）真的说过《谋杀地下老板》是部"畸形的"电影〕：当情况变糟糕的时候，他承担所有罪责，但

当情况很好的时候，有功的是脱衣舞娘；这其中搞笑的事儿太多了。

卡萨维蒂的人生就像卡萨维蒂的电影一样。人们认为这位靠直觉的即兴艺术家反复无常、充满激情、喋喋不休，他拒绝做计划，因为"你计划的东西永远不会实现"。约瑟夫·康拉德在《黑暗的心》中因对主流文化的规则具有矛盾心理而感到困扰；但卡萨维蒂不同，他认为规则根本不存在——"创造语言的决定权在你"。他憎恨娱乐产业，也憎恨好莱坞机制下艺人们需要讨好制片公司的现状。他自由地思考，只为了自己，也只为同样情况的演员做导演。他寻求想要迈出新一步的观众，而这正是拉斯柯尔尼科夫宣称的人们最害怕的事儿。在他第一部类型片《影子》取得巨大成功之后，他很少在好莱坞机制内工作，但他作品不受控制和干涉这一点让人们觉得很难忍受。卡萨维蒂的电影《天下父母心》的制片人斯坦利·克雷默（Stanley Kramer，在这里很像好莱坞版本的康拉德小说中的公司经理）让他在短短两个星期内完成电影的剪辑，但这对像卡萨维蒂这样的艺术家来说是不可能的；并且克雷默还在最后一次剪辑中把他电影的结尾改得感伤化了。作为一个经常演精神病杀手的职业演员，他用自己赚的钱来补贴自己的"外行"电影制作，并且拒绝让他的新想法受他的自我意识或者商人的大笔金钱的胁迫。

就像约瑟夫·冯·斯登堡（Joseph von Sternberg）称黛德丽"我就是黛德丽"那样，卡萨维蒂也可以称他的妻子吉娜·罗兰兹（Gena Rowlands）"我就是罗兰兹"。卡萨维蒂和罗兰兹寻求的是一种让人不太舒服的与观众的亲密关系。听说在他的电影《首演之夜》的首映式结束后观众一起欢呼时，他马上回去重新剪辑了电影的最后半个小时。欢呼不是他想要的效果。他的一个制片人山姆·肖（Sam Shaw）曾这样描述："约翰不喜欢完美的镜头……如果这个镜头特别好，他就会修改——比如说在镜头前面杵一个肩膀。"肖继续说到他的剧本："他会删掉所有的解释性内容。他喜欢碎片。"

他感觉到真理在他这边，这是不会出错的。自他即兴完成的电影《影子》之后，他熟练地在所有的电影中都创造出了一种极富结构的自发性的幻象，即真实生活的肌理。"如你所见那般讲述真理，则你讲述的未必是真理。如别人所见那般讲述真理对我来说更加重要，也更加具有启发性。"就像科斯摩在最后给演员们鼓舞士气时说的那样："你的真理即是我的谬误。你的谬误即是我的真理。"卡萨维蒂没有把他的真理强加在演员对他剧本的理解上，相反，他要求他们做出最深入、最原始的表达。这种要求在有完整剧本的情况下为电影保留了一种即兴之感。

《谋杀地下老板》是埃兹拉·庞德所谓的美国"严肃艺术家"的寓言故事：艺术家无助地被工业革命之后推动社会发展的商业机构的腐化要求困扰。那永远带着会计的黑帮。那黑帮〔如《教父》作者马里奥·普佐（Mario Puzo）告诉我们的〕是商业的隐喻，他们只在乎钱、钱、钱，以及能赚钱的谋杀，而不是像科斯摩那样为了艺术而谋杀。艺术家对抗着商业，他们的全部价值观是理想化的：《想象力》是科斯摩夜店里的重要曲目，这首歌很有意思；它在主观空间，也只在主观空间具有驱散乌云迎来阳光的作用。能给人带来转变和欢乐的想象力：这一价值观决定着科斯摩对幸福、对自己和进入他夜店的客人的渴望。因为科斯摩只爱想象力，所以他爱着并呵护着他的夜店——想象力在当地的肮脏栖身地。但是科斯摩生活的这个世界的心已属于商业，他觉得与这个世界的接触使他受损，但还是要与这个世界打交道，这样才能保住他的想象力存在的空间——他的夜店：这些难以避免的交道最终会难以避免地毁灭他。卡萨维蒂在他的电影中创造出了一种曲折幽微的低等生活肌理，与资本的理论批评家常用的抽象化做法大相径庭。但是在这种肌理之下，支撑着这种肌理的是善恶等对立概念的寓言式结构。华兹华斯、叶芝、庞德、史蒂文斯等诗人会对这个结构表示赞赏：这个寓言

式结构隐含着关于严肃艺术之终结的经典现代主义叙事。

《谋杀地下老板》在《纽约时报》上被朱迪斯·克里斯特（Judith Crist）批评为"一场闹剧，从其构想到落实都是草率的，并且从观点到概念都是没有意义的"。克里斯特精准地将这部电影解读为"卡萨维蒂在 50 年代用于建立其演员声望的低成本小制作犯罪惊悚片"的翻版；但是她没有看到，《谋杀地下老板》是对那些"低成本小制作犯罪惊悚片"的自传式再创造。就像卡萨维蒂为了艺术必须去出演那些电影（可以说是审美上的谋杀）一样，科斯摩为了他夜店的生存必须去谋杀。《洛杉矶时报》的查尔斯·钱普林（Charles Champlin）觉得，卡萨维蒂"无法拿定主意，到底是拍一部传统的黑帮'流行'电影，还是拍一部关于他对美国当代社会的研究的电影"。《谋杀地下老板》跟这两者均无关。

他电影中缺乏作为电影价值本身的漂亮镜头，这一点构成了他高度原创的风格：通过看上去没有技术的技术来达到自然的效果。手持摄像机使得发生的一切显得就在当下，并且有一种超越现实的感觉。他对图像的视觉力量不感兴趣。他感兴趣的是图像所能传达的情感力量。越赤裸裸，越不美观，越具有力量。他对电影的感觉同德里罗笔下的小说家对写小说的感觉是一样的——任何人都能行。他想超越对技术和镜头角度的迷恋。这是一个做减法的过程，一条"否定之路"（via negativa）。

卡萨维蒂的天才之处即在于他似乎去除了隔在中间的艺术技巧，直达他的主人公和爱他主人公的人的内部生命。他牺牲了常规的技巧和角度，让我们直抵他们的思想和情感，以使我们在电影中获得这种感知——在它消失之前——并在此过程中创造出了一种新形式："我们要做的就是记录下他们正在做的事。这很像一种采访。"这位很懂技巧的世故先生经常否认自己使用技巧，以此骗过他的采访人。情感之于卡萨维蒂就像词语之于戈达尔。"我（在拍电

影时)其实是不听演员的对话的。我看的是他们是否交流、表达了什么东西。"演员的戏并不存在于他们的话语中，而是存在于他们的行为中；卡萨维蒂则在记录他们的行为。卡萨维蒂的电影之所以能获得成功，就是因为他的镜头找到了科斯摩头脑中的想法和心里的感受。

导演-夜店老板科斯摩变成了杀死那个华裔赌注经纪人的人，因而他也就不再是导演-夜店老板。他告诉他的员工们，他只有变成别人想要他变成的样子，而不是做自己，他才会开心；并且，发明自我是需要努力的。"选择一种性格……我们要让他们生活得开心一点，让他们不用再面对自己。他们可以装作别人。开心一点。高兴一点。"高兴在于表演"别人"。但是，当他在影片的最后介绍音乐总监写的新曲目时，科斯摩承认，夜店的导演换人了。他自己还是那个街头唯美主义者；他介绍了酒保桑尼·威尼斯（Sonny Venice），品味着他名字中的美。这里再也没有去往异域的想象之旅，只剩下去往内心的旅途。他离开了舞台，迈步走向了日落大道，把手从口袋里抽出，在深蓝色外衣上擦了擦指头上的鲜血。他对自己的新角色感到异常适应：一个快要爱上安逸的死亡的将死之人。影片的最后一个镜头是一个脱衣舞娘在世故先生的肩头开玩笑地点了一把火，而世故先生则是疲惫、烦恼的模样。这是艺术与娱乐的永恒之争中的又一次遭遇战，让世故先生带着厌恶离开了舞台。

对于戈达尔来说，电影是一场战争。卡萨维蒂在拍《杀死地下老板》时学到，严肃艺术家是在为艺术而战时阵亡的，并且严肃艺术家是为了养活自己的艺术而被商业社会逼迫犯下的罪行的受害人。就像拉斯柯尔尼科夫一样，严肃艺术家会杀死自己，而不是一个华裔赌注经纪人。卡萨维蒂在使用技巧方面违反了好莱坞的规则。他成功地拍摄了一部边缘化的电影，但在他讲述的故事中，艺术的越界并没有撼动商业的强权。死亡，而非艺术，才会带科斯摩走出

这美国迷宫——资本的牢笼。

<center>* * *</center>

就在快要离开中学的时候，他有了一个名字。

<div align="right">——《魂断威尼斯》</div>

在五十岁这一年，古斯塔夫·阿申巴赫(Gustave Aschenbach)，托马斯·曼(Thomas Mann)用讽刺的手法塑造的知己形象——他的另一个自我，一个作家主人公——被擢升到贵族地位。他现在是冯·阿申巴赫，因此他所有的男性先祖——他们曾是军官、法官、政府官员等——那些为国王和国家奉献了勤勤恳恳、体面克制的一生的人都得到了应有的荣誉，他们在墓中也会为他鼓掌。他们现在都安息了，只有一个特例，因为他不喜欢家族里这第一个成为贵族的人，他还在生气：这还未安息的人就是外祖父，一位靠血性思考的波希米亚音乐指挥。作为一个热血澎湃、不为人所理解的人，他期待着所谓杰出的、在政坛受人欢迎的外孙有一天会成为像他一样的艺术家——与名声很响的文学人物势不两立的人，就像黑暗与光明势不两立那样。他想要阿申巴赫成为他那样的黑暗的越界艺术家，而不是德国的文化发声人，不是享誉国际的腓特烈大帝史诗的作者。不是那个仔细再仔细地织着有图案的挂毯的人，也没有那属于一个作家、一个男人的紧握的双拳。不是一整代人的老师——其作品被当作范文教给易受影响的年轻人——这位作家教导大家，受心理问题困扰的现代人仍然可以做出道德选择。不是出于职责为剧院创作刻板冰冷的作品的人——一个中庸平稳的艺术家，同时被大众和行家敬仰。不是，不是冯·阿申巴赫，而是一个去侵犯给他荣誉的文化的作家，侵犯并颠覆他代表的一切。冯·阿申巴赫，他在艺术

的苦耕中日渐疲惫，在公众面前树立起如此高大的形象，近来却因紧绷神经工作而难堪其重；他睡眠质量越来越差——这位（丝毫不觉得愉悦的）小说大师马上就要野马脱缰了——投向那令人不齿、将要毁了他的反理智的怀抱。

他从此不再先冲个冷水澡再坐在桌子前写作；不再于每日的献祭开始之前，点起插在银烛台上的蜡烛，摆在自己的手稿前面。这位一直垂死的小说家中的圣塞巴斯蒂安——妻子早亡，遗一女已嫁，无子——现在只有在几阵意志力的巨大抽搐之后才写得出来句子。他作品中打官腔的痕迹越来越重，语调中的说明解释成分越来越多——保守、官方，甚至有了固定格式。有一天，他的写作突然卡壳了，于是他到慕尼黑的乡间漫步，看到一个长相粗陋甚至形容猥琐的红头发男子。此时，这位冯·阿申巴赫突然开了窍。他仿佛看到了被熏臭的天空之下的一片热带沼泽，水草丰茂——奇花异草肥硕肿胀。沼泽的中心卧着一直想要扑向他的老虎，而他感到心里升起一阵恐惧，以及一阵难以名状的渴望。

他想要去威尼斯——他的非洲丛林、他的黑暗的心——到那里松口气，忘掉他通过意志力的巨大抽搐强迫自己做出的这一切：忘掉冯·阿申巴赫。去威尼斯——这位作家害怕在写完他能写的所有东西之前，死亡就会找上他，但这位作家同时也忍受不了自己写的东西；去威尼斯，去完成冯·阿申巴赫的死亡，然后在威尼斯，那紧握的拳头最终会松开，双臂也会张开，拥抱……什么呢？威尼斯（及其"生机勃勃""让人平静""充满情欲"的艺术）是德国的他者，就像马洛的非洲之于英格兰一样。

在威尼斯的利多岛，他看到了一位十四岁的美少年——达秋。他朝这位少年笑了笑；少年也回他以微笑。他尾随了这个像他从来没有过的儿子的少年，为自己想要对他和与他一起做的事感到羞愧、恶心及欢喜；少年似乎很欢迎这位可笑的跟踪者，一路引他穿行

在威尼斯散播着瘟疫的小巷子里。后来他彻底醉了,陷入了癫狂,在他所爱之人的房门前完全挪不开步,也无法想象自己被抓的危险。这时他想起了自己的先祖们,那些体面克制的人,心里好奇他们会怎样说他这个在艺术的战争中堕落了的士兵,这个还是特别想在他们眼中保留自己尊严的爱欲的奴隶。

这位受人尊敬的作家,以及即将成为的儿童猥亵者了解到了威尼斯的官方机密:霍乱正侵扰着这个美丽的旅游城市——这个为保护商业利益而生的机密。阿申巴赫没有把这个体现了国家之堕落的秘密讲出去,因而成了一个共谋犯,成了他自己厌恶的人。他在暗中支持着当权的政府,把达秋留在他腐败的欲望可及的范围内就更好了,为了自己的生命和艺术的新生——松开紧握的拳头,听任不讲道理的血性。

当他坐在沙滩上看着海浪中的少年时,他想(有点可怜,有点荒唐,但胸中燃烧着神圣的烈火):我爱你!阿申巴赫想象着这位白皙可爱的少年会向他微笑,然后招呼他过去,满足他无限的期待。像以前很多次一样,他站起来开始尾随他。只不过这一次,他走向的是死亡。

> 他是长着红头发的那种人,有着奶白色、生雀斑的皮肤。
>
> ——《魂断威尼斯》

民俗故事中,红头发的人总是不诚实的,但红色或黄色的头发在故事中亦总是如阳光般闪耀。在他难以避免的魂断威尼斯的过程中,古斯塔夫·冯·阿申巴赫作为一个罪犯主人公看到了许多红色的东西,它们是他的传染病的代理人,是他日后激情的预告者。在慕尼黑,一个明显不是巴伐利亚人但又不知是哪里人的朝圣者(我们无法判断他来自教堂里面还是外面)——长着显眼的塌鼻子,

喉结突出——出现在公墓里。阿申巴赫——长着贵族般的鹰钩鼻——正想在这里寻求一点开阔的空间。他马上就要在自己的身体之内寻求开阔的空间了。

这位长相难看的怪人站在把守教堂大门的神兽上方，他引起了阿申巴赫的注意，使他凝视的目光从教堂墙上神秘的刻字上转移了过去。这位朝圣者"居高临下，给人以崇高之感"，迫使阿申巴赫面对一种他一直在压抑的现实，让他无法在上帝的居所里得到喘息。墙上"永恒之光"的刻字对阿申巴赫来说没有了实质意义。相反，这位朝圣者"勇悍、盛气凌人，甚至……无情的气质"通过他凝视的双眼浸透了他的全身，一种精神上的刺痛打开了阿申巴赫胸中的枷锁，让他有了一种去远行的想法——一种强烈的欲望。阿申巴赫觉得这种想法像是传染病一样侵扰着他，于是他把目光从这位朝圣者怀有敌意、像野兽一样，并且长着畸形嘴唇、白色长牙、裸露牙龈的怪脸上移开去。这是一个有着自我意志和反抗意志的生物，脸上有两道深深的沟壑，他眼神空洞，头发呈红色；他绝不是光明的神灵，而是地狱的向导，是阿申巴赫堕落的前兆，是他"蒸腾着、散发着臭气、兽性的"欲望的视觉投射。阿申巴赫在下一分钟就把这个人忘掉了，就像忘掉偶然兴起的一夜情一样，但是这个人对他的污染已经深深嵌入了他的心灵之眼中，把他变成了树一样的人——"他扎根般地站在那里，眼看向地面，手背在身后"。

在从克罗地亚的普拉去威尼斯的船上，阿申巴赫看穿了一个伪装成年轻人的老头儿。他嗓门很大，戴着劣质的假牙，面颊上涂着胭脂，打着一个红领结——这种视觉的刺痛感会在他看到心爱的达秋时再次泛起。看到红色的东西让阿申巴赫闭上眼时"感到了一阵梦幻般的扭曲"，心里出现一种"浮动的感觉"，只有睁开眼才能稍稍缓解。更让他觉得恐怖的是，一群活泼的年轻人喜欢跟这位好打扮的"年轻"老头儿打打闹闹。当他被威尼斯的少年达秋迷住时，他会

像现在厌恶这个老头儿一样感受到对自己的厌恶。迄今为止,他除了牙齿以外从未美化过脸上的任何一个部位;但到旅行快结束的时候,他已成为理发店的常客,做了一番美容,像这个讨厌的小丑老头儿一样——他嘴唇红得像是熟过了头的草莓(正是草莓让他得了霍乱),脖子上系了一条红领带。等到他能在船上望见威尼斯的时候,这个老头儿又出现了,喝得酩酊大醉,招人厌恶,嘴唇翕动,眼神斜瞟。阿申巴赫感到一阵眩晕,眼前的世界又变得扭曲。后来又有一次在叹息桥边,他费了好大劲才摆脱这个流着口水的老头儿的骚扰。就像做梦的人一样,他成了他梦中所有的人,其中也包括这个奇怪的老头儿。

就像这个"年轻"老头儿让他从人群中一眼看到一样,达秋在酒店里被他从人群中一眼看到。此后,阿申巴赫梦中能杀死他的老虎的眼睛转化成了达秋"奇异的黄昏中灰色的双眸"。这位黄色卷发、系着红色丝质胸结、牙齿参差的少年成为将要吞噬阿申巴赫的神秘野兽。正是达秋弱柳扶风的病态让阿申巴赫如此兴奋。就像其他的红色野兽般,这位少年的嘴唇不受控制地痉挛、�’起,表现出愤怒而厌恶的感觉——红色代表着失去控制,这也正是阿申巴赫犯下的致命罪行。

红发人:他们是草丛中的毒蛇,是恶魔本人的盟军——它们是最厉害的越界者,在火焰中狂欢。这些红发人是他取水路驶往自己的黑暗之心的旅途中的里程碑,带领他越过界限,走向堕落、疾病和死亡。红头发的人受战神玛尔斯的掌控,他们意气用事、容易激动、容易分心、容易沮丧、极其好斗、勇于探索——所有这些都是阿申巴赫没有的。他想要去远行的冲动即是他转向红色、转向非理性的第一个标志。

心甘情愿的达秋像那个朝圣者一样摆出双腿交叉、右手放在臀部上的姿势,他倚着酒店的栏杆,试图在一瞥中给自己的老年情人

以惊喜。阿申巴赫冒犯了达秋，以至于达秋的母亲和家庭教师多次
在沙滩上把达秋从他的旁边叫开。就在他承认这一点时，那位那不
勒斯的丑角——撒旦最终的幽魂登场了。"一大丛红色的头发挡在
眼前"，他像那个"年轻"老头儿一样在嘴里转着舌头，他作为男性特
征的喉结变得突出（像生殖器一样），他有着那位朝圣者那样的塌鼻
子和深深的皱纹——他以一种令人惊怕的方式集中了之前所有人
物的特点。这位牙齿坚固（越像野兽则牙齿越好）的邪恶歌手身上
散发着驱除瘟疫的石炭酸味儿，他与酒店的服务员串通一气，压根
儿否认瘟疫的存在。他歌曲中的咯咯笑声、身上的怪味儿和在场的
达秋让阿申巴赫动弹不得，他仿佛看到自己的生命像他童年时沙漏
里锈红色的沙子一样在漩涡中流逝。小丑退场时摘下了面具，向观
众吐了吐舌头，消失在夜色中，留阿申巴赫一人，面前还放着不再冒
泡的红宝石色石榴汁。

没错，他之所感不过是对远行的渴望罢了；但这种渴望如此突
然、如此热烈，就像一阵痉挛、一阵幻觉一样。

——《魂断威尼斯》

那位朝圣者让阿申巴赫投入了一片景观之中，把他变成了像树
一样的人，存在于一个由众多人形的树组成的世界里。在这个景观
里，他们毛发茂盛、身体畸形，在土里或水中扎根（这并不是阿申巴
赫长久以来熟悉的理智气氛），就好像在吮吸漂浮在那里的白色乳
房形状的巨大花朵一样。人形的鸟儿们肩头高耸，"嘴形奇特"（或
许是塌鼻子的变体）。还有一只老虎，它的双眼让他感到一阵恐惧
与渴望，由此，他可以创造出新的文学，抛弃家园、理性、自制、秩序、
努力。

阿申巴赫极力想要保住这个城市的和自己的不正当的秘密，他

嘲笑着自己的古典艺术与道德，转而爱上了混乱。在小说的后半段，当他已远去，阿申巴赫梦到了他灵魂剧场中的事物。他的身体就像是被入侵的匈奴人侵犯和掠夺的国家，一片废墟。戏剧冲突主导着他的灵魂剧场：恐惧对抗着渴望与好奇；残忍对抗着甜蜜；意志力对抗着投降。一群闹哄哄的男人、女人和男孩儿大声叫喊着达秋名字的最后一个音节，就像念咒语一样。做梦人的感知和大脑与气喘吁吁的人群一起躁动；他闻到一股山羊的气味、一潭死水的臭味，以及污秽和疾病的气味。他的心在这些声音和感觉中挣扎，恨不得愉快地向人群投降。阿申巴赫陷入了与达秋这个异域之神的斗争，但他最终向自己对他的情欲投降了，加入了酒神的狂欢队伍——盲目的怒火，爱慕的情欲，撕咬山羊的生肉，互相戳皮肉，吮吸鲜血，在乱交和野兽般的堕落中狂欢。他从德意志的生命之山上滚落下来。就像《欲望号街车》中的斯坦利·卡瓦尔斯基（Stanley Kowalski）对斯黛拉那样（把斯黛拉从圆柱子上拉下来，而她多么高兴，"还点上彩灯"），这个异域的神，这个少年恶魔，把阿申巴赫推下了山。这个梦把阿申巴赫解放了出来，让他不用再担心有人对他的罪恶产生怀疑。关于瘟疫的真相也解禁了。但是，这个梦并没有把冯·阿申巴赫从他因情欲而受到的他所在文化的谴责中解放出来。到头来，这个梦只不过是紧紧地把他捆绑成了令人生厌的有罪越界者。达秋把他从山上推了下来，但这座德意志之山其实在他心里。

在《罪与罚》中，像阿申巴赫一样的自我厌恶的恋童癖患者斯维德里加依洛夫在自杀前一晚饱受噩梦的折磨。他梦见了一个满是鲜花的小屋，屋内是与达秋一般大的十四岁少女的棺材；这个少女自杀了，因为他污辱了她；屋外则是呼啸的风声。水漫上来了。在酒店的走廊里，他看到一个五岁的小女孩儿在发抖。他把她扶起来，带她去了他的房间，给她脱了衣服，让她躺在床上。当他去看她时，她的脸变成了嘴唇鲜红、两颊发热的堕落妓女的脸，他被吓坏

了。他知道，没有什么能拯救他——拉斯柯尔尼科夫的姐姐无法爱他、拯救他——因而他找了一个官方的人来见证他最后的表演。在一座瞭望塔上，他叫住了一个戴着古代头盔的消防员，告诉他自己正要去美国；正如他告诉拉斯柯尔尼科夫的那样，那里"用手里的不管什么东西去打老太婆"都是可以的。就在这时，他爆头自杀了，去往了美国，陀思妥耶夫斯基认为的罪犯——不论生死——的神秘故乡。

一个架在三脚架上的相机立在海边，很显然已经被遗弃了；上面盖着的黑布随风飘动。

——《魂断威尼斯》

托马斯·曼小说中主要的危机时刻——既具思考性，又充满情欲——发生在海边。阿申巴赫坐在阴凉儿下的椅子上，穿着衣服，手里握着写作用的东西，看着达秋在海里和沙滩上玩儿——奔跑、漫步、跟人摔跤，或者只是那样站在海水的边上，像一尊希腊雕塑一样：呈现出无瑕的（超越凡人的）美、神一般的平静，是理型世界的纯洁完美的典范。

《魂断威尼斯》中最深刻的哲学命题自柏拉图和新柏拉图主义之时起就嵌在西方哲学传统中。神和人的关系是什么？存在的（静止的）永恒世界与发生变化的（流动的）暂时世界的关系是什么？不带有偶然性的所有现象学物体的理型和具有偶然性的事物本身，或者说理型的复制品之间的关系是什么？现实和再现呢？现实和美呢？一个特别美的东西（无论是人类、自然界之物，还是艺术家的巧手创造出来的，无论是一架梯子还是一座桥）可以成为神的中介吗？对情欲感兴趣的苏格拉底向斐德罗所说的——美是我们唯一能够通过感官感知的精神存在——是否正确呢？但苏格拉底提醒道，它

只是一种桥梁，而非那个东西本身。在桥上驻足太久或者爱上这座桥则会招致堕落。将达秋视为理型的纯洁完美的典范，将他视为希腊雕塑，其实已经不是在看达秋本人，而是在看他在希腊艺术中的完美体现。这看的是艺术，而不是肉体。

阿申巴赫在海滩上的思索让他心生苦痛之感。达秋像"处子一般纯洁朴素"，是一个"年轻的神明"。他从海中走来，就像是神话中的神明化成了肉身：这是神明的起源，是理型的诞生。但他是肉身：他头发上滴着水，是个柔嫩年轻的神，是人们眼中不会消失的喜悦，是太阳神美味的飨宴。太阳神作为光的源泉在达秋的周身洒下光辉——他的举手投足之间自有魅力："他跑了起来，滴着从海里带上来的水，他甩着卷发，两臂张开，用一只脚站着，另一只则脚趾点地；他那样站住时，极富魅力。"

在近旁发抖的阿申巴赫觉得达秋的身体是由"比单纯的肉体更透明的东西"构成的。通过这种透明，他觉得他感触到了神明之思，即那栖息于心灵中单一而纯洁的完美——有点像比尔·格雷的"很纯粹的自造"棒球赛。达秋的"形象和肖像都值得爱慕"。因此，阿申巴赫灵魂的注意力从智识转移到了感性之物上，他的理智在这个洒满阳光的沙滩上被下咒、迷惑了。感官上漂亮的东西让我们过目不忘，它们存在是为了让我们心中"燃起痛苦"与对上帝、对我们真正的家园（从那里我们出发，踏着光辉的祥云来到这里）的"渴望"，然而它们却把我们困在对肉体的狂喜中。达秋不再代表他所爱的那种图像；他所爱的成了达秋本人，达秋本人即那个有着特殊感官特征的图像，而不是代表某种图像。阿申巴赫向纯粹的图像妥协了（像一个影迷一样），这是堕落的体现，掉入柏拉图概念中的地狱。他看着达秋在海岸边玩耍，心中狂喜，身体颤抖。他感到一阵写作的欲望，然后写下一篇关于艺术与品位的短文。他自认为是罪犯的欲望成为他写作的催化剂。在结论处，他想象着品尝达秋的感觉，

觉得自己堕落了；他永远也不会品尝到达秋的肉体。

阿申巴赫的真正罪行在法律中是不会被惩罚的，但是它会颠覆资本主义文化的功利主义理念。他真正的罪行是持有激进的审美态度并陷入感官认知。这是一种特殊的思考方式，并非通过智识完成，而是通过感觉并以感觉为目的，无生产和功用的目的。他对达秋图像的着迷——在狂乱和可悲地追求这个男孩之前的纯粹凝视——是一种越界行为，是对他所处的文化曾给予过荣誉的中正平和、合乎礼教的文学作品的颠覆。对达秋图像的着迷让人能从感官上进行沉思、获得灵感，这不仅仅是同性间的情欲行为：这是他新发现的审美理念的良伴。

从柏拉图到托马斯·曼，再到德里罗和斯科塞斯，他们的主旨是一以贯之的。图像既是堕落，又是一种诱惑，它标志着我们似乎想要去拥抱的存在的不在场。托马斯·曼的阿申巴赫年少即开始为声名折腰，最后死在被遗弃的三脚架上的相机前；它上面盖着的黑布，如同葬礼上真实（authenticity）的裹尸布，在海风中不祥地飘荡。就像德里罗的比尔·格雷，阿申巴赫死在离家千里的地方；他曾想要逃离名望，以及名望塑造出来的不开心的自我；他死在比尔·格雷即将生活于其中的图像崇拜的相机世界。

* * *

美元就是对我的诅咒；坏心眼的恶魔总是咧着嘴冲我笑——我终将被消耗殆尽，腐朽消亡……最能驱动我写作的东西是被禁的，没法让我赚钱。但是换一种方式我又写不出来。所以我的作品尽是东拼西凑，所有的书都是一团糟。

<div align="right">——赫尔曼·麦尔维尔，《书信集》</div>

弗朗西斯·福特·科波拉(Francis Ford Coppola)的《现代启示录》作为一部好莱坞电影开始瓦解的时刻,就是他和他的摄影师维托里奥·斯托拉罗(Vittorio Storaro)开始追随约瑟夫·康拉德的审美指示的时刻。康拉德把艺术定义为一种"让你去看"、使可见宇宙中所有方面都"蕴含的多样且归一的真理昭彰于世"的纯粹活动,它"试图在形式、色彩和光影中发现……最根本、最永恒、最本质的——它们那给人启发、让人信服的特质——存在的真理"。康拉德是在用电影的语言指导艺术家们。

科波拉的叙事是在基尔戈上校——像康拉德的黄金国探险队(一群没有道德的在刚果的劫匪)一样很有魅力的人物——于查理角①丢掉了参谋长的船时开始瓦解的。作为越南境内为数不多可供冲浪的地方,这个河口让人们穿越时间,想到了库尔茨。电影是存在于时间中的媒体形式,故而它与康拉德笔下的空间艺术不同;康拉德的小说存在于由他每一个句子组成的难以穿越的茂密丛林之中。正如《黑暗的心》必须从句子层面(更甚于其叙事层面)来体会,这部电影则必须从图像层面来欣赏。《现代启示录》所谓的瓦解是第二十二条军规②作祟:像这种长度的电影会习惯性地重视叙事。实际上,科波拉拍了两部电影,或者一部可以被分成两部分的长电影:第一部分顺应文化对以情节为主的作品的需要,而第二部分则满足了艺术家对纯粹的视像的追求。他害怕自己的电影太长、进度太慢,同时他在财务上还依赖着具有电影发行权的制片厂,因此他需要服务于两个主人:商业和艺术。电影的剧情必须分崩瓦解,这样科波拉对于电影视像的原创想法才能凸显出来:这部电影的伟大之处不在于其剧情,而在于其图像。就像之前的麦尔维尔一

① "查理"是美军称呼越南共产党的诨名。
② "第二十二条军规"指由相互矛盾、同时生效、让人无法摆脱的两条规定造成的窘境。

样，科波拉成了受害者，他为了服务于两个主人，把自己分裂成了两部分，同时追逐着电影的结尾，或者说像麦尔维尔一样，追逐着大白鲸。麦尔维尔和科波拉饱受困扰的后半段职业生涯可以分别从《白鲸》和《现代启示录》中看出来。

看着海岸线退去就像是在想一个谜题一样。

斯托拉罗为我们呈现的越南的面貌就像是康拉德想象中的刚果一样："微笑、皱眉、友好、雄健、刻薄、无聊或者野蛮，总是默不作声又好似在低语。"科波拉宣称，这不是一部关于越南的电影，这就是越南本身。或者，这是不是一个关于越南的梦境，其中化不开的白雾更增添了其费解的特性？这部电影同时也是刚果。并且最终，这部电影是马洛口中他的"作品"的美国版本。马洛就像他在科波拉电影中的对应者威拉德一样，不喜欢自己的作品，但是他喜欢关于作品的一点：发现自己的机会。威拉德的任务就是他发现自己的机会，但这不意味着他必须喜欢他的发现。深绿到发黑的丛林、白色的海浪、渐渐蔓延的迷雾、灼热的骄阳。这是一片闪耀着、漫溢着水汽的土地。这部电影里有康拉德那样的图像，并且更重要的是，斯托拉罗仿照康拉德句子的节奏组织了这些图像。在基尔戈丢船之后，《现代启示录》开始使观众进入康拉德所谓的"入迷状态"，即一种连树都会有的"不自然状态"，"并非催眠"，而是一种使得活着的生物"像是被变成石头一样"的状态。那些所谓的事件在该电影中的确也发生了：老虎的攻击（绿色）、舢板上的小型美莱村式屠杀（明亮的阳光）、都梁桥上嘉年华一样的镜头（夜空中的光线、信号弹、烟雾、爆炸，还有慢速闪光灯效果）、参谋长被矛刺死、摄影记者像是喜剧丑角一样登场——这一切都符合马洛所说的，"一场在邪恶的背景布前上演的卑劣闹剧"。这闹剧看着很假，空有其表。剧

中充满了黄色烟雾,背景是燃烧的直升机、塑料碎片和卡在树上的尸体。电影中,衬衣领子硬挺、在战场中间招待威拉德吃烤牛肉晚餐的将军(又一个理发店里的假人模特)就是康拉德笔下的公司经理。公司还是那个公司,只不过这次它改换门面成了美国中央情报局。正如康拉德那番鄙视的话语所示,军队将领和中央情报局一样,是在"绷索上……为了一点蝇头小利跳马戏"。

　　你迷失了……直到你感觉自己被下了咒,与所有你熟知的东西割裂开来。

　　尽管威拉德和库尔茨①的故事与马洛和库尔茨的不一样,并且美国人侵东南亚与比利时掠夺刚果也不一样,但两个故事中的敌人是一样的:具有黏糊糊的、让人腐烂、让人痛苦的力量的自然本身。并且,尽管小说和电影中的具体细节是不一样的,但它们对丛林的审美想象是一样的。这些如此生动的想象盖过了两位艺术家的越界政治企图。他们让我们看到了如此美丽的感官景象,因而我们(像康拉德和科波拉一样)被诱惑着忘掉了自己反抗帝国主义和战争的政治目的。在此处,现实中和艺术中的自然打败了抽象的政治或非政治理念。正因为马洛/威拉德在船上的视角是故事的核心,所以,真正的剧情发生在马洛/威拉德的内心与被赋予了人格、戏剧性和色彩的山水风景之间的斗争中。库尔茨已经成为这风景的一部分;丛林永存于他的心中,而他则如自然一样不受限制。像"监狱紧闭的大门"一样的丛林向他敞开,邀他进去。而斯托拉罗打光之下的马龙·白兰度则像一个幽灵、一个阴影、一个鬼魂。他根本上还是一个被黑暗吞噬的声音。这里的戏剧问题是:电影中的风景是

① 电影中的同名人物。《现代启示录》本就是对《黑暗的心》的现代演绎。

否也会勾走威拉德的情感和思想？康拉德小说中的医生不是告诉过马洛，改变会发生在内心吗？热带风景就像疾病一样悄悄入侵着他的身体，而他的身体正是真正的叙事发生的地方。

在点缀着红色高光的蓝光背景下，电影中的船像是一条鬼船，在迷雾和呼啸的流箭中漂流。岸上有一块克里斯托①式的红布，空气中真真正正地弥漫着紫色的迷雾。在他们给库尔茨的迷幻宫殿（一个升腾着五颜六色的烟雾和火焰的不真实的世界）添上最后一块瓦后，我们仿佛升华到了哈德逊河画派的境界，触及了审美中的崇高。电影中透纳②一样的画面体现出了一种无穷无尽、无拘无束的感觉。在双重曝光和慢速溶解的镜头中，建筑物在人们的面前燃烧着，而同时人们内心世界和外部世界的边界也在瓦解。库尔茨的照片和打字档案最后散落在水中，溶解在永恒流淌的长河里。

电影中的参谋长之死在细节上与康拉德对黑人舵手之死的描写极其相似。在参谋长被击中时，血红色的烟雾飘摇在背景中。据编剧科波拉所写，这位黑人参谋长在胸口被矛刺中后，拉着白人中央情报局独狼威拉德的头向他身上的矛尖刺去。美国只需要一条河、一艘船和一片丛林作为邪恶的背景布，就能上演它独特的卑劣闹剧。

库尔茨的逻辑听上去极像美国入侵越南时为自己正名的辞令：“通过简单地行使我们的意愿，我们就可以获得行善的无限权力。”马洛对库尔茨的小册子的反应给了他一种“巨大的别样之感，其背后则是令人敬畏的慈悲之心”。但是，就像库尔茨一样，美国人似乎对那用红色“在页尾潦草写就的话”着了迷：“消灭所有的畜生。”作

① 克里斯托·弗拉基米尔罗夫·贾瓦契夫（Christo Vladimirov Javacheff，1935—2020），保加利亚艺术家，红布是其代表作，遗作是给巴黎凯旋门盖上幕布，于2021年9月开始施工。
② 约瑟夫·马洛德·威廉·透纳（Joseph Mallord William Turner，1775—1851），英国学院派画家的代表。

为艺术家和罪犯的库尔茨其实已经跨步迈过了悬崖。马洛吸着公司的空气，闻到一股恶臭，转而投向库尔茨寻找精神解脱。他选择了他的噩梦。另一方面，科波拉的威拉德完成了公司的使命。威拉德杀死了库尔茨，但没有夺取他的位置；他像马洛一样得以收回自己犹豫的脚步：他没有跨步迈过悬崖。在小说的最后，马洛独自坐着，"不发一语，像一尊沉思的坐佛"。在小说的开头，"康拉德"描述的马洛像一尊神像、一个坐佛，是船上众人中唯一一个仍心向大海的人。或者，是否可以说大海仍心向着这个流浪四海的人，向他的血液中输送着河水而非血液？当威拉德终于下定决心要完成任务、杀死库尔茨时（很大一部分原因是库尔茨想让他杀死自己），他选择从水中冒出来，脸上带着伪装；他就像一个在绿色的水中失去人身的生物一样，终于与他的发源地融为一体。

在河中溯洄而行，就像是回到了世界的起点一样。

斯托拉罗创造的图景就像是迪士尼化的东南亚，传达出一种"梦境的感觉"——体现在交火时的士兵脑海中出现的幻象里。过去以一位慈母给十几岁的儿子写的信、库尔茨的档案、参谋长女朋友给他写的信的形式在当下呈现出来——这一切都像是诡异的现实中的梦境。逐渐慢下来直到静止的镜头是科波拉用自己的形式呈现的康拉德所说的"对一种神秘意图的苦思"。看似静止沉闷的镜头见证了演员们的"猴戏"，比如，他们再造一次美莱村屠杀。康拉德曾说，让我们"看到那故事……那反叛的震动中荒诞、惊异和迷惑等感觉的集合，那被不可思议之事吸引住的感觉"。那不可思议的视像就是艺术化的战争景象。阿申巴赫在《魂断威尼斯》中的热带噩梦很像康拉德关于"树、树、上百万棵树，茂密巨大，循山蔓延"的梦中景象。这种随意生长的史前自然是犯罪冲动产生的绝佳环

境；这一景象传达出了某种潜藏在内的神秘永恒的真理，一种难以从恶中区分出来的真理。康拉德、托马斯·曼和科波拉的史前地球是一个已经不存在的地球，在那里，这些艺术家"像幽灵一样漫步，四处游荡，暗暗惊奇，就好像正常的人在病人们发病了的精神病院面前一样"。

艺术家科波拉在创造力的巅峰时期，似乎在菲律宾①的丛林里发了疯；此时他正在拍摄四部伟大电影的最后一部（另外三部是《教父》《教父 2》《窃听大阴谋》）。罪犯艺术家库尔茨也没能幸免，他的遗产也完好无损地流传了下去。科波拉不经意间被自然和艺术困住了，被迫像马洛一样在自己的作品中寻找自我，但他最后在毒品和女人中迷失了自我。又或者，他可能不喜欢在作品中发现的那个他以为自己会喜欢的自我。艺术对生活的模仿太精确了——太多的钱、太多的设备投在了（关键词）丛林里——这使他失去了控制。以至于，在原片上映的二十二年后，他还在追逐着那白鲸，与沃尔特·默奇（Walter Murch）一起对影片进行了重新剪辑，重新加入了五十三分钟的被剪内容。他不再在乎电影是否过长、过慢。被加回来的威拉德去一个法国种植园的镜头忠实地再现了康拉德的想法：这场旅行是一场穿越时间的旅行，并且，帝国主义有机地存在于人类历史之中，从罗马人到英国人、从法国人到美国人皆是如此。似乎科波拉——像《现代启示录》中库尔茨那样成王的人——犯下的最大的艺术错误就是没能忠实地反映自己的想法，反而服从了好莱坞规则，即所有的画面都必须推动剧情发展。他曾经努力地想要不下船。威拉德和杰伊跳下了船，却发现了一个芒果和饥饿的老虎，而吓疯了的杰伊则下定决心再也不要下船了。遇见一次老虎已经完全足够了。二十二年前，科波拉遵从了杰伊的规矩：许多船下的

① 《现代启示录》的实际拍摄地。

镜头从来没有被搬到银幕上，直到现在。艺术上的想法，无论有多少瑕疵，最终还是胜过了商业。

在康拉德的小说中，是留在家园中的妇女完成了推动帝国主义发展的花言巧语。马洛的姨母被在非洲以启蒙的名义抢劫的那帮骗子彻底骗住了。就像斯托拉罗在电影中给马龙·白兰度打光一样（只有平滑白皙的额头上有光照亮），康拉德也在书中为那个未婚妻打光。她控制着马洛讲述的库尔茨的故事；她的手段是打断他的话，重复自己的话，用自己喜欢的方式完成他的句子。是康拉德的两个狂热的织布妇女（一个年轻，一个年老）控制着公司的大门、丛林的大门，以及黑暗和地狱的大门。老一点的那个带着"敏捷而又漠不关心的平静面孔"，一瞥之间带有"事不关己的智慧"；她的脸也像一尊石头做的神像一样。在非洲，库尔茨的女人讲起话来十分狂热。所以远不像马洛说的那样，她并不在所谓的美丽世界之中。正如威拉德逐渐变成石像，她们吸收着男人的世界中最坏的那些部分，以及他们黑暗的心。在她们居住的越来越黑的房间里，只有她们光滑白皙的额头上有光照亮。在电影的制作过程中，又是一个女人扮演了关键角色。如果没有科波拉夫人和她作为一个纪录片制作人对于越南山地土著献祭水牛的兴趣，科波拉或许想不出电影最终版的结局：威拉德杀死库尔茨和一头野兽被杀死的镜头交切出现——尽管这个结尾的结构模仿了《教父》中受洗礼和五个黑手党头子被杀的交切镜头。

电影的最后一个画面中，威拉德的头颅大小虽没有变，但是一个巨大石像的脸与他的脸融为一体，融进了他心灵的脸中。库尔茨最后的话（"太恐怖了！太恐怖了！"）在画外回响——像马洛一样，他看到的灰暗视像并不是无形的。对于马洛而言，这两句话是一种总结和判决。坦白。叛乱。定罪。真相。丛林的低语现在回荡在威拉德的灵魂里。威拉德没有去见库尔茨的未婚妻，也没有在另一

场旅途或航行中向中央情报局和将军们讲述库尔茨的故事。这是一场噩梦，而他，像他的国家或者像科波拉本人一样，永远也无法从中醒来。

* * *

不要带着你的问题去贝鲁特。

——唐·德里罗

　　东方的死城贝鲁特遍地是破败的旅馆，它是地球村的诗意中心。在德里罗笔下，你在贝鲁特城里走错了单行道是没有问题的，它就像是美国文化垃圾的奇幻倾倒场一样——好莱坞电影海报、新配方可口可乐的广告等。在《发条橙》中，安东尼·伯吉斯（Anthony Burgess）在其关于一群随意实施暴力的年轻人的未来主义的可怕构想中，完成了英国与俄罗斯文化和语言的融合。德里罗把美国和东方融合成了同一个暴力的现实，在其中，"我们唯一的语言就是贝鲁特"。德里罗小说中的一个人物是美国式的追名逐利的大师。这个人物的构想既反欧洲，又反伊斯兰教，与文鲜明的想法很类似。在他的构想中，比尔·格雷应该被锁进一个房间里，这样就不用去看他了，不用想到他如何"试图模仿西方……如何伪装成恐怖的样子"；而这一点的证据已在他周围爆炸开来。像一个作家一样，这个人物在自己肮脏的小房间里创造历史；他的方法是跟孩子们谈话，把他们变成冷静的杀人凶手。

　　拉斯柯尔尼科夫，一位不那么冷静的杀人凶手，他出于想要成为拿破仑的渴望，在一个肮脏的小房间里写了一篇文章；而拿破仑在埃及留下了一整支军队，这是他作为一个非凡东方主义者的最终极的表现。拿破仑、金字塔、当铺老板娘——对于一个得了危险的

疾病的人来说，这是一个符合逻辑的序列。拉斯柯尔尼科夫告诉调查他案子的警察，他会赞美普通之人和非凡之人间的永恒战争，直到新耶路撒冷的落成。根据《圣经》上关于新耶路撒冷的想法，这是一个"圣城……按上帝的旨意从天堂降落到人间"。比尔·格雷的摄影师布丽塔想象自己从贝鲁特的阳台上跳下去，落到半夜从她酒店门口经过、有武装护卫的参加婚礼的人群中。她想象自己跟他们一起向天堂走去。或许是去往上帝的圣城？

　　拉斯柯尔尼科夫梦中的瘟疫来自亚洲的深处。其中大批量复制出来的疯狂、着魔、想要杀人的生物就像德里罗笔下的儿童和文鲜明的信徒一样。在俄国历史上，这个国家为了摆脱东方鞑靼人的枷锁而付出的可怕代价，是其后流传下来的独裁统治和农奴制度。陀思妥耶夫斯基因为反对农奴制度而被判下狱等待处刑，但在最后时刻由于沙皇诡异的善心被特赦了。西方人对东方的典型看法是，危险、威胁及所有的魔鬼都来自东方。杰克·亨利·阿博特有一半中国血统。在《杀死地下老板》中，那个赌注经纪人是华裔，这不仅仅是巧合。他是令人生畏的他者（是唐人街上一个堡垒里实力强大的军阀，而唐人街则是洛杉矶这一天使之城①内的另一个国家），黑帮对他无能为力。只有艺术家能杀死这位华裔赌注经纪人，并且在这样做时连同自己一起杀死。

　　亚洲是霍乱的起源地。这一疾病是阿申巴赫患上恋童癖的隐喻。这个异域的——东方的、情爱的、非理性的、有创意的——瘟疫会为他家喻户晓但冰冷无情的写作重燃激情（如他所愿）。他带着他的烦恼来到了威尼斯，然后在吃下熟透的、染病的红色草莓时连带吞下了东方。他心里有情色的欲望，却把这种欲望隐瞒了起来，就像这个城市隐瞒着自己的东方瘟疫一样。他感觉到了爱欲，然后

①　洛杉矶得名于18世纪西班牙传教士，原名"我们的天使王后陛下之城"。

踏着亚得里亚海的浪涛，受他心爱的男孩的诱惑，走上了去往新耶路撒冷的死亡之旅。那个男孩"向外指去……指向巨大的期待"。因此阿申巴赫跟上他，向东方走去。

在康拉德写下的一个关于欧洲帝国主义动机的词组（"令人憎恶之物的魅力"）中，西方人对"令人憎恶之物"（东方）着了迷，不可避免带着他们的问题去了贝鲁特——或者，在科波拉的构想中，带着他们的文化疾病去了越南，那让美国陷入灾难的伊甸园。

第五章

粗野汉子

让我们转向两个孤儿男孩的故事：他们俩一个是奴隶，一个是弃婴（社会福利儿童）；一个是黑人，另一个"有点白或者说粉，但还是黑"；两个人都不知道自己的家人是谁。他们的穿着告诉人们他们一无所有，或者说"正在被压迫，想要起身反抗白人们"。弗雷德里克·道格拉斯（Frederick Douglass）的第一身制服是"没有"："没有鞋、没有袜子、没有上衣、没有裤子，什么都没有，除了一件只到膝盖的粗布衣。"让·热内直到被释放以后还觉得自己是个囚犯："黑色的围裙、黑色的袜子和黑色的鞋子"——这一身衣服他后来在《女仆》一剧中会让女仆穿上。两个男孩同属于热内在小说《百花圣母》中描述的那个群体："那群被人追逐、早生皱纹、暴躁易怒的小孩子。"两个人都用不属于他们出身的声音说话，并且都完善了他们模仿和重塑的属于压迫者的语言。热内是一个正经的戏剧家。道格拉斯不是个戏剧家，但是他在自己的主要"场景中"大量依赖于戏剧的呈现形式、戏剧性，以及对他奴隶经历的仪式化意识，并且，他的故事在最激动人心的时刻从非虚构写作上升到了艺术的地位。他们两个人，其中一个成为颇具煽动性的作家、被压迫人民的代言人；另一个也成为颇具煽动性的作家、被压迫人民的代言人。

　　热内偶然中在教养所读到了龙萨①的十四行诗，继而被诗中的

① 龙萨（Pierre de Ronsard，1524—1585），法国著名的爱情诗人。

语言深深吸引住了。萨特的秘书这样描述自学成才的热内的写作过程："他像走钢丝的杂技演员一样写作，这是他每日的挑战。"对于热内来说，高空钢丝是"艺术家工作（仅为其自身）令人绝望、令人眩晕的地带"的隐喻；这种艺术需要严格遵守规范，需要独处；他掉下来的时候，就是诗意死亡的时刻。

像热内一样，道格拉斯用属于他的压迫者的夸张、优雅、漂亮的语言写作。更好的是，这能让作品被他期待的读者接受。在《弗雷德里克·道格拉斯：一个美国奴隶的生平自述》的开头，他用极其戏剧化的语言、像他的同胞热内那样对姿态和意象的细致关注，描绘了他曾亲眼见证的一个"极其可怕的景象""极其恐怖的展览"——他姨母受鞭打，他在这"血腥的场面"发生后藏在了柜子里。这个场景为他打开了他所称的奴隶地狱的大门，或者说，他像受洗一样掉入了地狱的拥抱之中。就像布莱希特剧中的一个好演员会在描述自己的感情时保持克制一样，他在观众的心灵中完全释放出了他全部的恐惧，带领我们同他一起走过"沾着血的大门"。

主人打道格拉斯的姨母的主要原因是，主人需要她——"她那贵族般的身形"和"优雅的体态"——的时候她不在。在发现她跟另一个男性奴隶在一起时，他把她"带到了厨房，然后把她上半身脱光"，双手捆起，身体吊起来，方便鞭打。热内在他的《阳台》一剧中也揭示出，欲望是奴隶和主人之间不断上演的这场仪式背后的重要原因。

就像让·拉辛（Jean Racine）的新古典主义戏剧一样，在热内的寓言剧中，受命运控制的人物存在于一个怪异的世界。关于这个世界的话语，罗兰·巴特曾（在《论拉辛》一书中）有一言："语言晦涩，句法扭曲……充斥着作者的意图"；仪式、受规训的激情、心理上的暴力，以及诗意的激动之情在这话语中占主导地位。《自述》中主人与奴隶的二重唱呼应了《阳台》中法官、行刑者和盗贼的三重唱。在

热内的剧中，一家妓院的几个客人在一个仪式化的场景中与妓女一起扮演了位高权重的角色——主教、法官和将军。妓院的这些客人没有名字，仅以他们扮演的人物相称。[在道格拉斯的《自述》中，人物的名字往往具有象征意义：戈尔（刺伤）先生、斯维尔（严厉）先生、弗利兰（自由土地）先生。]在《阳台》的开场中，只有警察局长没有模仿他的人，尽管他很想要人扮演他，这样他就会被人需要了，并可以去"困扰他们色情的白日梦……成为妓院神话中的英雄"。

我们从妓院中人物的口中得知，在外面的大街上，真正的革命者们发动了起义，推翻了现实中这些身居高位的人。真正的警察局长鼓动妓院里主教、法官和将军的模仿者们到真实的世界中去取代他们的位置，但是他们更愿意待在妓院里面，当一群模仿者。革命的领导者来到了妓院，以完成第一个模仿警察局长这一使命（在热内的世界和现实世界中，革命者必须去模仿他们的压迫者），并以豪迈的姿态阉割了自己。热内解释道："我的出发点是在西班牙，佛朗哥的西班牙；那位自我阉割的革命者代表的是所有承认自己失败的共和党人。"自我阉割的革命者死去了；真正的警察局长取代了模仿他的阉割者的位置；革命又一次开始了。

《阳台》中的第二场与道格拉斯的自传中的一幕很像：由一个妓女装扮成的年轻漂亮的小偷假装双手被绑了起来，双乳突出，把脚伸向由一个银行家扮演的比真人还像的法官，法官则匍匐着向她爬去。由皮条客扮演的行刑者就站在她面前。他们上演的是情色版的庭审：行刑者抽着鞭子，小偷叫唤着，法官爬行着。热内给了小偷选择权，她可以否认自己是个小偷。法官矛盾地说道，否认意味着犯罪。根据热内阴暗聪颖的想法，真正的犯罪是拒绝在永恒的对立中扮演你的角色。小偷利用了法官的弱点——让他爬行——但是没有否认自己是个小偷。

在道格拉斯的进入奴隶地狱的场景中——他姨母受鞭打的场

景——主人是法官和行刑者的结合，他像法官一样，色情地渴望听到女孩儿的尖叫。但我们什么时候才能看到主人爬行呢？还是小孩儿的道格拉斯对这一幕感到害怕与恐惧，并且正确地感觉到他马上也要加入这个场景中了。

正是在巴尔的摩（另一扇大门，只不过这次是自由之门），十二岁的道格拉斯开始学习读书和写作，这些都是他成为作家的必要技能。在巴尔的摩，他的女主人因为教他读写犯下了非常大的罪——白人和黑人都要受到严厉的处罚。她很快就被她的丈夫纠正了过来。主人告诉他的妻子，教年轻的道格拉斯写作会让他无法被管教，并且让他这个奴隶变得一文不值，让他"失去满足感和幸福感"。这些关于识字的决定性话语唤醒了道格拉斯心中沉睡的巨人，即，那个决心战斗、让他用全新的方式思考的精神。在此之前，他还没有理解白人男性奴役黑人男性的黑暗秘密，但是现在，主人自己不太聪明地为奴隶照亮了解放的道路，这也证明（颇具讽刺意味地）他是比他的妻子更好的老师。

街上身无分文的饥饿白人小伙子们捡拾着女主人们不要的东西：道格拉斯用面包换来了教育。阅读让他对奴役他的人们产生了痛恨，对自己的存在产生了悔恨，对死亡兴起了欲望：阅读让他认识到了自己的境遇，却没有给他解决的办法；阅读给了他思考的利与弊——病态的自我意识；它用自由折磨着他的精神。废除奴隶制一词使他有了生命力，并且在一位善良的爱尔兰殖民地奴隶的建议下，他期待着逃跑，而这不仅仅要求他会读，还要求他会写，因为他要自己写文书。逃走后，他给了一个称得上"废奴主义者"的白人男性为他起名的资格，条件是不能拿掉他母亲给他的名：弗雷德里克。这位废奴主义者也是相信文学之力量的人。他正在读沃尔特·司各特（Walter Scott）的《湖上夫人》，故此他建议"道格拉斯"为其姓，自此一个新的、顽强的身份诞生了——一个奴隶、政治激进主义者

和史诗般的英雄，就像那个高贵的、被非法流放的苏格兰君主一样。

在他被奴役的船厂，他通过木匠在造船的木材上做标记的字学会了书写。对于道格拉斯来说，写作主要不是为了再现这个世界；它是他工作的工具，帮助他与这个世界接触，并最终改造这个世界。在这个完美的关于运输的隐喻中，他在工作中造船和他学写字以"造船"获得自由——驶离奴隶制及像海盗一样洗劫他的主人们——这两件事结合在了一起。他继续自己的教育，与街上的白人穷小子比赛，他跨越阶级界限，与各色人等建立起关系，而这通常是伴随着矛盾与冲突的。他在栅栏上、墙上和人行道上用粉笔写字母，成为压迫性秩序内部的颠覆者。"我在主人托马斯的习字簿空白处习字，模仿他所写的。我一直这样写着，直到模仿得和主人托马斯的笔迹极其相似。"这名学生最终成了一个老师，犯下了教他的奴隶同伴们读书的不可饶恕之罪。他用主人的笔迹写下了一份文书以逃往自由，在自由中，他将用自己原创语言的工具完成解放的事业。

<center>＊　＊　＊</center>

尽管热内完全买得起，他还是去偷了书，并且告诉法官，如果有人偷他的书，他会感到很骄傲的。让·科克托（Jean Cocteau）曾评价说，他是个很棒的作家，但是个糟糕的小偷。年轻的热内曾很快地明白了，"生活中的所有东西都把我屏蔽了……所以我不让自己成为一个会计，而是成为一个作家……去观察世界。在十三或者十五岁的时候，我在自己身体里创造出了……我即将成为的那个作家"。他刻意地说着法语（巴黎方言）而不是当地的土话。热内有幸住在学校旁边，故此他得以拜访老师，学习阅读和写作。他大量地阅读，偷学校的书，并且成为一个煽动者，鼓动其他社会福利儿童去

偷。这个孤儿扮演过儿子的角色，他知道这只不过是个幻象；但小偷的角色是他可以欣然接受并拥有的。

社会福利儿童在十三岁以后就无法接受更高等的教育了，但是幸运的热内得以被送去职业学校学习排版印刷；但热内从那里逃走了，再也没有做过这份工作。他在逃走后被当作奴隶一样对待，就像道格拉斯曾多次遭遇的，他必须接受自己的身体部位和穿着打扮被官方记入档案。这是他极其痛恨的法国对他身体的殖民——这也为他日后起身反叛并帮助法国帝国主义的受害者埋下了种子。他作为一名罪犯的身高、鼻子、嘴巴、下巴、眼睛、肤色、"女人气的长相"，以及衣服的颜色都需要被记录下来。道格拉斯意识到对男人、女人、儿童，以及马、羊、猪等——人和动物都被归为一类——的这些"严格检查"和"粗暴审视"有多么残酷。职业学校的校长把热内的逃跑归咎为他"阅读探险小说而造成的精神状态不稳定"。所以，是文学促使这个男孩向自由奔去；就好像道格拉斯读的《哥伦比亚的演说家》（其中有一段，奴隶劝主人解放自己）促使他有了同样的动力。科维先生试图把道格拉斯绑起来这件事让他有机会变成一个下决心战斗的男人。如果奴隶拒绝承认自己是奴隶，那么他便会使主人不再存在。但在拒绝中，他模仿了主人：他变成了一个武器（行刑者），"用武力反抗奴隶制的血腥武器"，并把科维先生打出了血，抖得"像树叶一样"。

道格拉斯被交给科维先生去驯服之前，他的主人常让他挨饿——其名为头子托马斯·奥德，因为他不值得被尊称为主人。道格拉斯称奥德为一个"被收养"的奴隶主，因为他是通过结婚才有了奴隶的。正因为奥德很穷，而且是被收养的，他其实是个隐喻意义上的孤儿，与他的大多数奴隶一样；并且他只能装出一个天生的奴隶主的"气质、言语和行为"，但他同时还是一个天生让人尴尬的糟糕演员。主人需要有骗人的能力和凌驾于别人之上（无论是通过

"武力、恐惧，还是骗人"）的意愿，而奴隶对主人的态度则影响了他扮演这一角色的完成度。奥德不仅仅转变成为一个奴隶主，还转变信仰，成为一个循道公会教徒；他是一个没什么资源的无力的骗子，注定是"很多人的模仿者"，并且常被奴隶们鄙夷；他尤其对道格拉斯感到绝望，而后者常读《旧约》。他绝望是因为自己驯服不了道格拉斯，所以就把他交给一个更称职的模仿者来驯服。

科维先生是个贫穷的农场租户和宗教学者，其经济来源是为有钱的奴隶主"驯服奴隶"。他将扮演主人。他不是天生就扮演这个角色的，并且他也算是贫穷的白人奴隶，因而他比主人托马斯演得像得多。科维这蜷成一团的毒蛇毕生都在"设计和实施最恶劣的欺骗"：他是个彻头彻尾的不诚实的人。如果说奴隶们"会觉得主人的丰功伟绩让他们感到与有荣焉"，那么可以说道格拉斯在与科维的接触中从未有过一丁点好感；科维最后成功驯服了道格拉斯，看似让他成了一个奴隶。但道格拉斯拒绝扮演这个角色——拒绝"站在那儿、听训斥、浑身颤抖"。他试图从主人那儿求得报复科维的暴力行为，但失败了，他便在自卫中打了一个白人男性，犯下了罪。经此一役，他让自己成了一个真正的人；而科维无法抱怨，因为如果人们知道一个十六岁的奴隶让他流了血，他作为"奴隶驯服者"的名声就完了。道格拉斯"掌控了"模仿者科维，并且这一举措让他光荣地获得了重生，"从奴隶制的坟墓中飞升到了自由的天堂"。

因为他占领了热内所说的"真正自由的领域"（他指的是绝对的自由），所以主人就像法官一样死亡了：他饮下了道格拉斯所说的"不负责任的权力的毒药"。用热内的话来说，每一次审判、每一次鞭打都在消耗着主人的生命：主人的人性被他所扮演的角色的行动毒害着。作为一个基督徒，道格拉斯对被自己的角色毁灭了人性的奴隶主感到怜悯；而热内作为一个激进的平等主义者、一个融合了罪犯和圣人的不同寻常的信徒，只会认同他的罪犯同伴和身无分文

的同伴的人性。热内认为，任何身居高位的人都是演员，他们的所作所为都是虚伪的。只有那些身无分文、想要颠覆所有规则和秩序的人才有资格称自己是有人性的，只不过这种人性会不断地被他们想要扮演统治阶级的欲望污染。对于那些披上袍子变成行尸走肉的官员，热内不承认他们有人性；但革命领导人最终也会模仿压迫者的模样，所以他也一定会变成行尸走肉的。道格拉斯在拿起武器对抗想要打他的主人（科维）的时候下定决心，尽管他有着奴隶的外表，但他不愿在实质上成为一个奴隶。一旦身获自由，他就会拿起武器写作，不再模仿压迫他的人，跳出主人和奴隶、法官和小偷这种让人麻木的致命辩证关系。在成为艺术家的同时，他把他的形象推广出去"困扰人们的心灵"。他活下来了。

* * *

还有一种艺术作品，它在本质上是暴力和煽动性的……这种艺术作品无法服务于革命，并且我认为它否定了所有的价值和权威……革命的任务是鼓动它的对立面：艺术作品。这是因为，艺术作品是作家在孤立中挣扎的产物，它倾向于深思熟虑，并且从长远来看，它有可能摧毁所有价值，无论这种价值是不是布尔乔亚的；而替代所有价值的则是一种越来越像我们所说的自由的东西。

——热内

在《女仆》中，热内讲述了两姐妹特别想要杀死自己又爱又恨的女主人却最终失败的故事。在剧末，她们成功地杀死了关于这个女主人的概念：妹妹克莱尔扮演了女主人的角色，饮下了她们事先准备好的毒茶，然后死去了；姐姐索朗日则目睹她们从奴役的坟墓——女主人那"轻快的尸体"——中神圣地复活了。就像马丁·

斯科塞斯的鲁伯特·帕普金在地下室里扮演深夜节目主持人杰瑞·朗福德，然后绑架了他，只为上一次电视，两位女仆宁愿当一日的女王，也不愿当"一辈子的蠢货"。

促使索朗日追求自由的是阅读：关于犯罪的新闻让她越来越想要去杀死女主人，然后逃离女仆身份的束缚。同样，当道格拉斯是个奴隶的时候，女主人曾经"摆出一副怒气冲冲的面孔"冲向他，把报纸从他手里夺走，"这一举动完全暴露出了她的恐惧"。作为一个新贝德福德市的自由人，他每日读《解放者》报，心中泛起难以名状的情感。这报纸给他输送着能量，让他的灵魂燃起熊熊火焰，让他对仍被奴役的人们感到前所未有的同情并因此愤慨。奴隶制对他而言就像是热内剧中比生活更真实的一个人物——身着"染着百万人鲜血的"长袍——其所作所为就是其定义："贪婪地吃着我们的肉。"

一个意义深远的原创艺术作品永远是有攻击性的。为了改变我们的感官和想法，它必须对我们习以为常之事实施暴力。

——伯纳德·弗雷希特曼（Bernard Frechtman），热内的译者

那个女主人比生活更真实，戴着深红色的珠宝，总是夸大自己的不幸；两个女仆是姐妹，爱她爱得想去模仿她，恨她恨得想要杀掉她。阅读《真正的侦探》使得克莱尔习以为常之事受到了暴力攻击——使她在女主人的眼中变得"奇怪"，使她不能快速地为女主人服务，并且使她生出了与人同谋犯罪的想法：手写虚构的信寄到警察局，指控女主人的情人犯下了愚蠢的偷盗罪（或许与热内的罪行相同）。克莱尔虚构的信让女主人的情人被逮捕了，但这封信最终会证明她的罪行，给她带来报应。伪装成女主人的克莱尔强迫自己的手写下了把情人送进监狱的信——"遣词造句均未出错，也没有

画掉任何一个词"。在写下完美的虚构信件，建构"被捕的情人、流泪的女主人"形象时，克莱尔试图杀死女主人，却完成了正相反之事：她把女主人变成了一个痛苦的美丽圣女；因为她与一个罪犯有联系，她的形象反而升华了。

在该剧开头女主人不在的时候，克莱尔扮演女主人的角色，索朗日扮演克莱尔，试图杀死女主人。女仆克莱尔怀疑她姐姐索朗日真的想要杀死戴着女主人面具的她，因为女仆们无法爱对方："污秽……是不会爱上污秽的。"她们无法爱对方是因为她们不想成为对方那样。她们只能爱上并想成为女主人，因为女主人对仆人的贬低看法已经被她们吸收了。所以，扮演成女主人的克莱尔必须讨厌仆人们："他们根本不是人。这些像污泥一样的仆人。他们像臭气一样飘荡在我们的房间和走廊上，渗透着我们，进入我们的嘴巴里，污染我们。我对你们感到恶心！"

相反，道格拉斯爱上了他的奴隶同胞们，"这种爱比我曾感受到的所有爱都要深"，他为自己和奴隶同胞们伪造文书以逃跑。在一次施肥时，他像克莱尔一样无法承受地感受到了他爱而不恨的奴隶同胞的背叛。他被捕后烧掉了文书，其他人则吃掉了文书以毁灭书面证据，发誓自己"什么都没有"。与他的同胞分离是他最害怕的事，这也促使他后来成功地逃跑。

他逃跑后在一段短暂却又伤心的时间里无法相信任何人。为了让人们理解他的处境，他写了一段拉辛般（热内的偶像之一）的独白："让他成为陌生的大陆上逃亡的奴隶吧……让他进入我的处境……让他感觉到自己正在被无情的猎手追逐……让他进入这种挣扎的处境……然后……他才能理解个中艰难，对疲惫不堪、身上满是鞭痕的逃亡的奴隶感到同情。"

克莱尔在用毒茶和镇静剂谋杀真正的女主人失败后，索朗日拒绝再扮演奴隶的角色，拒绝"坐在那儿发抖"。克莱尔下决心要自己

饮下毒茶——扮作女主人。这样做,她就能成功地把自己和索朗日区分开,然后以一种完全戏剧化的姿态从女主人"冰冷的外表"中升华出来,加入罪犯/圣人的行列。索朗日成功地毁灭了她的妹妹——女主人的模仿者,就好像道格拉斯成功地袭击了科维先生——主人的模仿者。区别在于,道格拉斯以一种不像热内那样的华丽语调,受真实的情况所迫,真真正正地从科维颤动的身体旁解放了出来。此时所有的奴隶,"并非他们的肉体本身,而是他们名字中所饱含的地狱般的痛苦,都陪在他身旁"。

* * *

我要去大庄园农场了!

哦耶! 哦耶! 哦!

奴隶们选择在大庄园农场干活儿,他们像政客竞选一样为这个工作机会付出了努力。在去往农场的路上,他们唱着粗俗、文辞不通的歌曲,悲哀的曲调与喜悦的情感格格不入,而喜悦的曲调又与悲哀的情感格格不入。兴奋和伤感不和谐地共存,就好像锁链丁零当啷的声音与奴隶主们虔诚庄严的祷告和唱赞美诗的声音共存一样;奴隶主们的宗教信仰为他们犯下的罪行提供了掩护。当道格拉斯还是一个奴隶时,他一方面对大庄园心存期待,一方面又对自己被奴役的现状感到绝望,两种感觉辩证地同时存在,不可避免;他此时还无法理解这些歌声中的含义。这些歌曲深深烙印在他意识的深处,但他只有获得自由之后才会被它们感动得流泪。

他"有时候觉得,听到这些歌曲,会比阅读整部关于奴隶制的哲学著作更让人们认识到这种制度的可怖之处"。这些歌曲使他"第一次认识到奴隶制泯灭人性的特点"。道格拉斯想让所有愿意进入

劳埃德上校种植园的荒野森林的人都听一听这些奴隶悲哀中的喜悦和喜悦中的悲哀——他们的灵魂也会被烙下深深的印记。听到这些乐曲，他们无法像很多北方人那样，认为唱这些曲子"是他们（奴隶）满足和幸福的证明"。细听这些曲子会让他们痛恨奴隶制，同情那些仍戴着枷锁的人：这也正是道格拉斯的政治目的。

在《阳台》中，反叛无法避免地消散并化为歌曲。一个被革命领袖从妓院（幻象的堡垒）中救出来的妓女在政治的世界为了革命事业而斗争。但当革命者们需要她化身成一首歌以提振士气的时候，她再次陷入了幻象之中。当皮条客从被革命党占领的大街回到妓院的时候，他声称最糟糕的，比女人敦促男人烧杀抢掠还要糟糕的，是一个在唱歌的女孩儿。同道格拉斯一样，热内也相信歌唱具有触及听众灵魂的能力。警察局长希望反叛者们的歌是美妙的，因为歌曲如果美妙，就不会鼓励反叛者们为了歌曲献身；美和政治是不能兼容的。对热内而言，歌曲如果美妙，便不再是政治工具，如果被当作政治旗帜，便不再是艺术了。

热内的最后一部剧《屏风》展现了法国在阿尔及利亚殖民的深度和广度。如题目所示，该剧的主要设计元素体现了真实物体的世界与艺术再现的世界之间、现实与幻象之间的重要矛盾。起初，热内对自己的政治和审美冲动感到矛盾，他写信给该剧的导演罗杰·布林（Roger Blin）说，《屏风》"不过是对阿尔及利亚战争的冗长思考而已"；三年后，他又说"别管阿尔及利亚战争了"。背信弃义的小偷萨义德、他长相丑陋的妻子莱拉和他的无政府主义者母亲生活在麻烦之中，用两个女仆的语言去爱着——那是充满力量的仇恨与愤怒的丑陋语言，是属于被放逐者的语言。《屏风》这部剧是关于犯罪的：罪恶才是真正的自由，是通向后殖民时代的自我发现和重生的唯一道路。

他的同胞们（被殖民的阿拉伯人）每次做出背叛行为之后，萨义

德的名声和"神化的卑贱"①都会增长。阿拉伯人起身反抗殖民者们，在一系列屏风上的火焰画当中在果园里放火。在这片超现实的土地上，法国殖民者哈罗德先生有一只特别好的猪皮手套，它可以飞行，并像道格拉斯笔下血腥的奴役武器一样用哈罗德先生的声音说话，看守他的奴隶们。法国人过于沉浸在美中，没有发现这场火。他们把自己当作阿拉伯人起身反抗他们的托词："如果不是为了我们……他们早失败了。"

小偷和反英雄主角萨义德的母亲鼓吹拒绝为任何目的服务的重要性，她告诫自己的儿子他可能面临的命运：在歌曲中被阿拉伯人捧成不朽的英雄。她面临一个村庄广场以她的名字命名的危险，因为她做的那件"蹩脚的事"——差点无意中勒死一个被背包带捆住的法国士兵。她很害怕自己会变成一个象征符号，于是这位永远的无政府主义者建议她的儿子："粉碎那所谓的激励，去他们的！"

热内的这部剧穿行在活人和死人的世界间。他剧中的人物死后会穿过屏风的纸走向冥界。死人们会欢迎萨义德，那个激励了他们的"小垃圾"，那个教他们如何丢掉自我的浪子，那个已经做得太过火、没法去评判的人。他们会使"他屎一样的恶劣之处变得不朽，无分毫减损"。活着的阿拉伯战士们离开了妓院（热内永远的幻象之屋），要求萨义德跟他们一起走，并改变他叛徒的外表，变得跟他们一样。（与萨义德不同，热内和阿尔及利亚叛军站在一起。）当萨义德试图逃跑时，他们向他开了枪，但他还是保留了自己作为局外人的身份。他的妻子没有死，她消失了，淹没在她的衣服中。

① "卑贱"（abjection）一词或许出自朱莉娅·克里斯蒂瓦的著作《恐怖的权力：论卑贱》。关于卑贱与神圣的关系，克里斯蒂瓦曾有一语："卑贱以排斥某种物质（食物或与性有关的物质）的面貌出现，其活动正好与神圣活动相仿，因为这种活动建立着卑贱。"详见《恐怖的权力：论卑贱》，张新木译，商务印书馆 2018 年版，第 21 页。

萨义德也没有去往死者的世界，更没有变成一首歌。他沉下去了，只有他和他又爱又恨的妻子知道如何做到这点：他们沉到了既不属于生者也不属于死者的世界。

我不想出版任何与法国有关的东西。我不想成为一个知识分子。如果我出版与法国有关的东西，我就会成为知识分子的模样。我是一个诗人。对我而言，为美国黑豹党①和巴勒斯坦人辩护是我作为诗人的职责。如果我写到法国的问题，我就会进入法国的政治领域——我不想这样。

<div align="right">——热内</div>

热内坚持自己作品的模糊性和非政治特征，他拒绝把自己的剧作变成为政治服务的歌曲。尽管如此，《屏风》中法国士兵通过放屁来致敬即将死去的上尉的桥段还是惹怒了军方的人，他们经常中途上台打断演出——这也是热内乐于看到的。热内作为一个无政府主义者和巴勒斯坦人的支持者，觉得萨义德（以及他自己）是个需要被保护以免成为旗帜的"小垃圾"。他说："听好：如果巴勒斯坦人有一天有了自己的体制，我就不再支持他们了。如果巴勒斯坦成了像别的国家一样的国家，我就不在那里了……这样的时刻到来之时就是我背叛他们的时候。"他对《阳台》的主旨有着坚定的信念，认为革命者最终会成为压迫他们的人；他认为，犹太人在对待巴勒斯坦人时已经变得像之前压迫他们的纳粹一样丢掉了人性。对热内而言，罪恶的侵害行为成功之时，它就不是侵害行为了。真实性只存在于反叛中；这是一种别无积极的替代选项的消极批评。他只会支持仍

① 黑豹党是美国黑人社团，创建于 1966 年，1982 年解散。黑豹党反对美国政府，坚持武装自卫和社区自治的原则。

在进行中的革命,而非所谓的成功了的革命。小偷萨义德同变成作家的小偷热内一样,想要把自己从文化殖民中解放出来:他的方法是让自己与世隔绝,拒绝成为一首歌,进行永恒的反叛,而非进入天堂。

热内认为自己是同性恋这一点让他"发现,阿尔及利亚人与其他人没什么分别"。对他而言,同性恋使种族和阶级得以平等,但是他"写书不是为了争取同性恋的平等。我写书是出于其他原因——对词语的品位、对逗号和其他标点符号的品位、对句子的品位"。他写书是为了审美的品位。尽管热内支持黑豹党,但他是同性恋,且他的皮肤不是黑色的,因而一些黑人认为他与他们不同。黑人作家埃德·布林斯(Ed Bullins)曾坚持认为,"黑人不能允许曲解他们的白人进入他们的社区,哪怕这白人是骑着黑豹(原文如此)来的"。布林斯警告人们小心热内"对于黑人艺术、革命和黑人本身的同性恋式看法",并小心他称自己是个"黑鬼"这一事实。

在1961年到1984年间,热内的写作乏善可陈,但他本人从一个作家变为与第三世界的穷苦人民站在一起的政治工作者;他尤其支持巴勒斯坦人和黑豹党。如果说这位诗人/无政府主义者开始涉足政治了,那么他一定会停止创造艺术。道格拉斯则开始正确实施反奴隶制改革,与当年常常"管教"他的前主人们有着同样的激情——"管教"一词意指实施暴力。热内和道格拉斯都确信,思考和写作比武器危险得多。

* * *

我希望我是个黑人。我想感受他们所感受的。

——热内

> 或者说，从本质上讲白色并不是一种颜色，而是一种可见的颜色的缺失，并同时是所有颜色的凝聚……？
>
> ——《白鲸》

尽管一直以来都对相互权力关系很迷恋的热内想成为一个黑人，但萨特还是把他比作麦尔维尔笔下的白鲸——"令人生畏又并不陌生"，"像羊骨头一样又白又亮"——称他为"有变童癖的白鲸"。热内的作品中充满了辩证的冲突，而他本人也蕴含着黑人和白人的极端。麦尔维尔在《白鲸》中描绘的白色和萨特描述热内时提到的白色"让人感到一种莫名的恐惧"。热内是"不可捉摸的生命之幽灵"——一个游荡在不可见的想象领域的恶魔——是"我们见而退缩的毫无色彩又非常具有色彩的无神论"，是任何社会和政治的权力结构都无法理解、捕捉、遏制或控制的。

对于既黑又白的热内而言，从《女仆》的世界到《黑人》的世界只有短短的走钢丝的距离。两个女仆打扮得像弃婴，是女主人的奴隶；而《黑人》中都是传奇人物。热内的传记作者埃德蒙·怀特（Edmund White）认为，《黑人》的法语题目（*Les Negres*）"更应该被翻译成《黑鬼》（*The Niggers*）"——取这个题目在田纳西·威廉斯（Tennessee Williams）看来是一种"自杀"。热内的译者伯纳德·弗雷希特曼选择了《黑人》（*The Blacks*），因为在 1961 年，"黑"仍是个贬义词。该剧的副标题是《一场小丑秀》。《黑人》的开场是一个白人女性的葬礼，这里指的并不是随便一个白人女性，而是所有白人共同的母亲，她被先奸后杀。对被告人的庭审也上演了：被告人是一个名为"村庄"（Village）的黑人男性，因为整个群体都被控告犯了这个罪。他必须在戴着白人面具、扮作殖民人物（传教士、法官、总督、女王、仆人）的黑人面前重演他犯的罪。并且他对一个名字恰恰为"美德"（Virtue）的妓女的爱更证实了他的白人特性——他（像道格拉

斯一样?)对爱上瘾,而不是对那更有用的恨。

在台下,还有一场审判正在进行:对一个背叛黑人起义的黑人的审判。他被一个由黑人组成的法庭定罪并处刑。热内作品中现实世界与艺术再现的世界的冲突在此体现出来了,体现在舞台上华丽的诗歌-宗教仪式和舞台下真正的审判与处刑的对比中。人物纽波特·纽斯(Newport News)认为,这场处刑应该能让黑人们不要再在自己人中间做戏了(尽管他们还能在白人面前做戏),并且应该教会他们要为让自己人流的血负责。尽管剧中的黑人实现了自由,但他们还需要把自己从内心的白人特征中解放出来,这样他们才能重塑或发现真正属于他们自己的文化,去除殖民的影响。舞台下真实世界里的斗争对于舞台上仪式化的斗争而言,在意识形态和空间上都是无关紧要的;而台上被统治的黑人仍以统治他们的白人作为自己的身份认同。

正是因为戏剧世界被表现得与现实世界完全不同,它才有了促使转变和革命发生的可能。据热内看来,现实世界是无法完成这种转变的。现实容易骗人,并且有着许多的不足;艺术与表象是唯一能够弥补现实的地方。在舞台下,一个叛徒被处刑,然后另一个领袖继续领导着斗争。纽波特·纽斯说道:"我们的目的不仅仅是抹杀并消解他们想让我们对他们(白人)持有的看法,我们还必须与有血有肉的他们进行战斗。"但到了最后,黑人战胜白人的方式只是在幻想中有仪式感地清除掉白人法庭中的人物(戴白人面具的黑人)。

> 这部剧不是为黑人写的,而是为反对白人而写的。
>
> ——热内

道格拉斯在作为一个自由人到达新贝德福德的码头时,没有听到任何"大声的歌唱"或者"深切的诅咒、吓人的脏话"。但是他的确

听说了一场像是庭审一样的会议，会议通知上写的是"重要公务"。一个黑人男性威胁了一个逃亡的奴隶；他"很不友好"，并且宣称自己会向主人告发他。"情绪高昂"的黑人们想要保护彼此不被这个想看到流血事件的叛徒伤害，于是他们邀请了这个叛徒来参加一个会议，并请了一个笃信基督教的老先生来"主持"，扮演法官一样的角色。这位法官祷告后说："朋友们，我们把他请来了，现在我建议你们这些小伙子把他带出去，然后弄死他。"如果不是有些"胆小一点"的参会者阻止了大多数人去"管教"这个叛徒，这个临时法庭上的陪审团成员们早就按法官此言行动了。这个叛徒后来逃跑并消失了，像他这样的威胁便再也没有出现。

如果这个叛徒被抓住并被杀掉的话，热内——如果他读过道格拉斯的《自述》——会对这转化成一场仪式的杀人行为表示赞同。但是在道格拉斯记述的这场"庭审"中，所谓的胆小的人——真正的基督教徒和真正的革命者们——会打破模仿白人行为、用基督教作为犯罪的幌子的恶性循环。他们不会让同胞——哪怕是一个叛徒——被杀掉。这个叛徒消失了，有关他的记忆困扰着其他想要成为叛徒的人，并且告诉大家：模仿的循环不是永久存在的。

阿奇博尔德：黑鬼们，如果他们要变得像我们这样，那原因应该是恐惧，而非享受。

——《黑人》

道格拉斯记述的公务会议上的"主持"会吓住想要成为叛徒的人，但是胆小的参会者阻止了黑人们的仪式。而他们的仪式不过是对《自述》中先前一场把围观的人"吓坏"的事件的重复：戈尔先生冷血地向在小溪里不肯上岸受鞭刑的奴隶登比开枪。恐惧的情绪（从白人那儿继承来的文化）持续保留在解放了的黑人的心中，并且会

促使他们继续实施谋杀——如果没有独立思考、违背大多数人意愿的少数胆小之人的话。胆小的人之所以被指责胆小，是因为他们不愿意参与谋杀想要成为叛徒的人，但正是由于他们胆小，他们的灵魂不致染上同胞兄弟的鲜血。杀死想要成为叛徒的黑人不会成为一种罪，就像杀死奴隶不是一种罪。共同体中不会有异样的感觉，凶手们也不会被惩罚：对于自由的黑人们而言，这个想要成为叛徒的人的生命一文不值。这个共同体即将完成他们向白人主人（戈尔先生）的可怕转变。

* * *

他们像压迫他们的人一样讲话和行走——道格拉斯的波浪卷发、热内的"无可挑剔的灰色西装"。他们两个都是好打扮的人，都是身体艺术家，都对日常生活的戏剧性很敏感，都把自己的外表和行为转化成了艺术作品。波德莱尔会认为他们的灵魂歌唱着"对抗和反叛：所有（会打扮的人）都代表了人类自豪之精华，代表了在当今的人群中很难看到的对平凡进行反抗和毁灭的需要。喜好修饰之风尤其出现在民主制度仍未使出全部力量的过渡阶段，也就是贵族统治开始衰败的阶段。在这些动荡的时代，一些人——丧失了社会地位、对时风感到反感、没有工作，但富有原生的力量——会想到创立新的贵族，并且更难以推翻，因为这次贵族建立在最宝贵、最坚不可摧的人类才能之上，以及努力和金钱都不能换来的天赋异禀之上。喜好修饰之风是颓废年代里最后的英雄主义"。罪与艺术的不稳定结合给了这些好打扮的反叛者、这些漂泊的浪子传奇的地位。

另一个传奇人物李·哈维·奥斯瓦尔德（Lee Harvey Oswald）也得到了热内的赞同：

不是因为我对肯尼迪总统有着特别的恨；我对他完全不感兴趣。但是对于这个决定孤身一人对抗像美国这样强大的社会的人，当西方社会或者世界上的所有社会都反对恶的时候，我会站在他这边。我同情他，并且同情孤身与世界对抗的伟大艺术家，我与所有孤身一人的人站在一起。

——热内

热内因为与这位政治刺客站在一起，所以被流放到了道德孤立和伟大艺术的孤岛上，同时，道格拉斯登上了政治的舞台，取得了道德的胜利，开始发声，与恶对抗。

第六章

故意成为孤儿的人们

经历了他最宏大的两本书——《白鲸》与《皮埃尔》——红火的商业宣传和在批评界的大失败后，赫尔曼·麦尔维尔进入了他长久以来的绝望情绪的最后一个阶段，然后完成了小说《抄写员巴特尔比》。题目中的人物是一个律所的抄写员，关于他我们什么也"不知道"。我们只是从麦尔维尔的律师叙事者——巴特尔比的老板那里得知，据不太靠谱的小道消息，他上一份工作是华盛顿特区的"死信局的下级文员"①。叙事者在律所里看到的是他知道的一切，但是他看到的和听到的都太费解了，因而他很难在严格意义上说自己"知道"。所以从巴特尔比的第一个读者、故事的叙事者本人开始，没有一个读者可以逃过麦尔维尔对诠释的嘲弄，并且会马上转移到寓言故事的层面进行解读——我们也会立即这样做；它是由现实中观察到的梦魇般的中产阶级劳动世界的细节构成的寓言故事——华兹华斯所说的"野蛮麻木"蔓延到了白领阶层当中：卡夫卡的麦尔维尔。《抄写员巴特尔比》是一个写作者，或者陷入危机的写作者的故事，他极像麦尔维尔本人。麦尔维尔在这本书里用自己的职业来表征严肃艺术家在不友好的环境中的生存命运——所谓不友好指的是商业化：华尔街是麦尔维尔对美国的隐喻。

① 　所谓死信，即无法寄出之信。

*　*　*

二十五岁时，没什么学问的麦尔维尔刚开始写的是传统的流行作品，如《泰比》和《奥穆》，这些作品中充满了不太成熟的体验及稀松平常的想象——它们当然表现出了他的一点魅力，但它们不过是美国文化中固有的文学形式的复制品。在他突然出名、觉得自己可以靠写作谋生的时候，他发现了世界上最伟大的文学，成了最贪婪的读者，并抛弃了常规——也就是抛弃了抄写——得到了启发，开始了原创——后来被证明是一种艺术自杀行为。其结果是，在他的第三本书《玛迪》中——比《白鲸》还要厚——他把大获成功的罗曼司/游记叙事形式改为很难读的（并且很多时候很无聊）对哲学和政治命题的思考，并使用了与航海有关的难解的象征意象，而这也是对他近来在图书馆的海洋中航行的结果的准确反映。评论者们很不开心；他用《泰比》和《奥穆》争取来的读者不愿意买这本书。

麦尔维尔结婚了，家里人也多了起来，他赖以生存的作品——他还是决定靠写作来维生并养活家里人——越来越不被他的文化认同，他的文化也不愿意为他的作品买单，除非他的作品符合这一文化的常规条件。他需要再一次取悦他的文化（从某种程度上来看，也是取悦他自己），便于不到一年的时间内写出了《雷德伯恩》和《白外套》：让人想起《泰比》和《奥穆》，其中年轻的男性冒险者向陌生的新世界航行，并且其中并无温和的浪漫桥段，只有对肮脏而残酷的社会场景的描写。大众不买账；倔强的麦尔维尔就继续使用他曾告诉过霍桑的"东拼西凑"的手法，然后写出了《白鲸》与《皮埃尔》。"美元就是对我的诅咒，"他写信给霍桑，"最能驱动我写作的东西是被禁的，没法让我赚钱。但是换一种方式我又写不出来。"

一张年表足以说明赫尔曼·麦尔维尔巨大的文学能量：

1846 年,《泰比》

1847 年,《奥穆》

1849 年,《玛迪》

1850 年,《雷德伯恩》

1850 年,《白外套》

1851 年,《白鲸》

1852 年,《皮埃尔》

詹姆斯·乔伊斯用了七年才完成《尤利西斯》。在七年间,麦尔维尔完成了四本《尤利西斯》的体量,其中一本即是《白鲸》。这些都是他在三十五岁左右完成的。此后,他连遭失败,在 50 年代中期完成了几个故事,在 1857 年完成了《骗子的化装表演》。自那以后,在他余生的三十四年间,他再也未出版过一本小说。在他 1891 年去世的时候,《纽约时报》的讣告上写的是亨利(Henry)·麦尔维尔。而另一份纽约报纸写的是海勒姆(Hiram)·麦尔维尔的死。在出版于 1853 年的《抄写员巴特尔比》中,麦尔维尔看到,他过去和将来的人生都已经完整了。

* * *

巴特尔比刚来的时候,麦尔维尔的律师叙事者刚刚成为纽约市衡平法院的法官——根据私有财产的权利与义务对人们的财富进行法律保护。如他所说,他做的是"与富人的债券、抵押和所有权证书打交道的舒服工作"。他还把自己的律所称作一个"舒服的休息所"——就好像说,财产的法律工作与工作的地方给了他肉体上和精神上的温暖。他提道(这是在故事的开头,他语带自豪地向读者

155

自我介绍时说的），他曾经的老板是约翰·雅各布·阿斯特①，这个名字本身就给他以听觉的愉悦："我承认，我喜欢重复说这个名字，因为这个名字的发音有一种圆润的感觉，有一种金条碰撞的声音。"对于叙事者而言，财产生意和富豪的名字是他作为生物的舒适感的源泉，对这个冷淡且极其封闭的家伙来说，甚至是一种情欲式的升华。

衡平法院的这位新法官的生意比以前更好了（他很高兴地提及）。他需要一个新的抄写员，然后巴特尔比应广告而来，开始了他投入无限精力、夜以继日的工作，连吃饭的时间都没有。有一天，不知道为了什么，他突然开始温柔地、不可动摇地拒绝工作。他第一次说出那句"我宁愿不"是针对一次校对，尽管他还是用骇人的精力继续着抄写的工作。当他的老板给他一个常规差事做的时候，他又一次说"我宁愿不"。然后他又拒绝继续抄写。他拒绝做自己的工作。最终，他离开了办公室：在一个真正的华尔街人看来，这是华尔街的中心来了一个诡异的疯子。在这过程中，当被问到他为什么拒绝时，巴特尔比只是说："我宁愿不。"对自己的谨慎沉着十分自豪的叙事者这下子懵了，（不形于色地）怒了，自私地担忧起自己的精神状况；并且这时他的大问题是，他因一种"手足兄弟般的忧郁"而与巴特尔比产生了深深的感情牵绊。

某种程度上，巴特尔比的老板——故事的叙事者——从未摆脱他对巴特尔比的第一印象："一天早上，一个年轻人一动不动地站在我办公室门口。因为是夏天，门敞开着。现在他仿佛就出现在我的眼前——面色苍白、穿戴整齐，恭恭敬敬，楚楚可怜，形单影只。"这种第一印象是他在叙事时进行追忆才想起来的：在讲故事的过程中，他会建立起对巴特尔比的了解。（这是有关两个作者的故事。）

① 约翰·雅各布·阿斯特（John Jacob Astor），德裔美国商人，其家族富甲美国、兴盛一时。

他说道，"一动不动地"站在门口。他是在期待什么惊人的剧变发生吗？巴特尔比站在门槛处的形象给律师留下了累赘般的印象，这让律师得以在脑海中重建这一幕，并凭借自己通过叙事进行理解的能力，提炼出巴特尔比对他而言的深层意义。他常说，巴特尔比"惨白得像一具尸体"。我们这位叙事者在讲故事时从直觉上告诉我们，是一个死人来应了他的招聘广告。站在门口、"面色苍白"的巴特尔比的形象预示了他在故事结尾的死亡，也预示了一种更大的死亡威胁（叙事者本人从未领悟到这一点，只能说他有一点模糊的预感），这种死亡是社会和经济上的——全局的死亡。所以，第三位作者出现了，即看清了麦尔维尔笔下叙事者之无意识的读者（我们自己）。这第三位故事讲述者说，在那个门口站着的是对基于私有财产建立起来的社会体系的抗拒，对这位律师的生活方式的抗拒，而这与其价值观相冲突的一切则对这位律师本人有着神秘的吸引力。

　　我们对《白鲸》中的亚哈船长所知甚少，只知道他自幼失去了双亲，而巴特尔比恰与他一样，以一个孤儿的身份登场——某种程度上算个孤儿。与亚哈或者麦尔维尔最著名的叙事者以实玛利不同的是，他是一个非常像麦尔维尔本人的孤儿，一个很显然是自愿成为的孤儿，一个对想解读他的人有所图的孤儿。巴特尔比故意把自己呈现成没有背景、没有父母、没有故乡的模样——这些都不存在，无论他是否真的没有这些。律师说道，他"拒绝告诉我他是谁，从哪儿来，家里几口人"。（从这个角度看，这位律师也几乎同样对自己的身世守口如瓶：他是巴特尔比更壮实的鬼魅般的替身，是他在忧郁和孤独中的手足兄弟。）就好像巴特尔比会说：了解我即是了解无可救药的孤独之意义，了解我的"形单影只"和深不见底的痛苦。有没有、了不了解自己的父母无关紧要。就好像他会说：我成为一个孤儿不是我个人的问题，而是一个本体论问题——这是一种由于存在于此时此处而生出的具有传染性的疾病；这种疾病会要了我和所

有我接触的人的命。

麦尔维尔十二岁失怙，把自己表现成投身大荒之中的以实玛利。在《白鲸》中，暴力在以实玛利身上不见踪影，却在该小说的自体循环中缓缓流入并最终成为亚哈船长这个人物：具有强大意志的敌基督者。巴特尔比与亚哈全无相似之处，却只在这一点上相同：他们二人都与强大的美国机构作对。亚哈在进行形而上的复仇之时（正如严肃艺术家想要破坏事物的秩序），为了亲手将白鲸一刺毙命，他不惜毁掉美国 19 世纪上半叶的经济支柱——捕鲸行业。对心系形而上之事的人而言，商业毫无"用处"，正如商业对麦尔维尔的《白鲸》这一象征艺术（对流行文学的报复）毫无用处一样；但反过来说则不然，亚哈和麦尔维尔这两个心系形而上的人对商业是很有"用处"的。亚哈的追求和麦尔维尔的象征艺术在商业的语境（捕鲸，传统虚构小说）之外是不可想象的，而麦尔维尔和他最让人深刻铭记的小说人物（以及作为作家最暴力的自我投射）反对的正是这商业语境。巴特尔比（以寓言的方式更纯粹地表现出了麦尔维尔关于危险艺术家的观点，以及他对自己最浪漫的想法）想要颠覆这个国家的金融中心。他拒绝校对，这一行为提高了错误和混乱控制私人财产关系的暴动般的可能性。亚哈和巴特尔比对赚钱和花钱的务实生活漠然视之，他们是这个社会中最我行我素的人——他们是伪装成孤儿的越界艺术家，对整个社会体系毫无义务，是不欠别人东西也不曾被抚育培养的孤儿。

并且，两个都是关于墙的故事。华尔街①。耸立在衡平法院法官办公楼四周的高墙——人们看不到墙外的景观（叙事者发现巴特尔比经常喜欢看着墙，并称其为"困在墙内的空想"）——还有那白鲸的"墙"。亚哈船长在向船员们喊话时问道："一个犯人若不破墙，

① 华尔街的英文"Wall Street"直译为"墙街"。

又该如何出去?"亚哈认为,所有的自然现象都是上帝——或者魔鬼——的狡猾把戏:大自然的墙,他的监狱,这些不过是他需要砸破的"纸壳挡板",以去往另一边,去往真实的世界。最初那个要把戏的邪恶的人把墙筑成了最疯狂的形式,即,那条白鲸。但是亚哈强大的意志并不是他自由的工具,绝不是一种自由意志。尽管他对船员而言具有极大的权力,但他不可自控地被对白鲸的追索吸引着;做其他事对他而言是不可能的。依麦尔维尔看来,亚哈的意志并不是他自己的。

消极的巴特尔比看上去最不可能成为麦尔维尔笔下自由人的典范,但他有可能正是麦尔维尔创造的一个自由人,一个最危险的创造。他第二次拒绝律师时的对话如下:

> "我宁愿不。"
>
> "你不愿意?"
>
> "我宁愿不。"

巴特尔比纠正了律师的话,这实际上是对自由的语汇的重塑:尽管"宁愿"(prefer)和"愿意"(will)都有选择的意思,但巴特尔比的"宁愿"总是带着虚拟语气①,带着想象的空间。巴特尔比暗示,他在做出自己想要的选择时考虑了多种可能性,他的选择是一种艺术家般的选择,他的选择是完全自由的。相反,律师的"不愿意"体现出了亚哈般的强制力——麦尔维尔原文强调的这个词带有一种压迫的语气;只能有一个选择,这便是说,没有"可能性",没有选择,没有自由。

他出现在门口之前,故事对其他几位抄写员有一段滑稽的描

① 英文原文为"I would prefer not to",虚拟语气体现在"would"一词中,汉语翻译未能尽意。

述，这段描述把他后来的拒绝行为置于一种寓言故事的框架里。
"火鸡"和"镊子"两人仅有外号，不知其姓名，这两个外号是他们互相起的，（他们老板认为）表现出了他们各自的特点。两人习性互补，俱是受物质因素驱动的机械生物，各有半天做事一塌糊涂——一个是在上午，一个是在下午。在相应的时间内，这些只知吃喝消化的木偶暴躁易怒，并且（最重要的一点）效率低下。但由于一个人"上线"的时候另一个人会"下线"，并且两个人在线时都非常"有用"——叙事者这里是就生意而言——整个一天还是忙得过来的。
"他们犯毛病的时间相互错开了，"他说道，"就像卫兵换岗一样。"律师很满意。他雇巴特尔比是因为他觉得再加一位员工他会更满意："这样一个安静的人的出现"会对这两个机器人"产生有益影响"。他的意思是，让他们少受生物本能的控制，成为更有效率的抄写员。让这一身体寓言更加完整的是巴特尔比非同寻常的瘦削身形和他厌食的习惯。麦尔维尔在此处残忍地暗示，巴特尔比拒绝吃东西是为了把自己从身体里解放出来，获得"自由"。在美国华尔街，获得自由意味着走向死亡。

律师的计划宣告破产了。火鸡和镊子继续着他们机械的作息，并且巴特尔比的影响与他老板功利主义的设想恰恰相反，这正是麦尔维尔最顽皮滑稽的情节设计之一。火鸡、镊子和律师本人也开始用巴特尔比的关键词（宁愿）说话，但对此并无意识——他们说这个词的时候不知道自己说了，还会拒绝承认自己说了，律师除外。他发现自己"开始在各种不太适合的场合里并非自愿地使用'宁愿'这个词语"，并且与巴特尔比的接触使得他"在精神上受到了严重的影响……还有什么更深入的精神失常尚未表现出来呢？"

这位律师对自己并非自愿的——也就是没经过大脑思考的——语言行为很清楚；他知道自己正变得像火鸡和镊子那样，在无意识中像巴特尔比那样说话。巴特尔比因此具有了操控他们的

集体无意识的能力。巴特尔比本人是自愿地说出"宁愿"这个词的，也就是说，他是带着完整、自由的意识和完整、自由的意志说出的。这位律师的计划被打乱了——火鸡和镊子只有自由在语言上的虚饰，而律师本人虽对自己的沉着不惊颇为得意，但也害怕会在非自愿行为或者某种更糟糕的事物中丢失自己，但后者是什么呢？

麦尔维尔想要巴特尔比扮演的寓言角色是什么呢？作为一个典型的自由人、一个身处美国资本主义神经中枢的不肯妥协的艺术家，他似乎代表的是一种中断，或是一种改变的力量。但这种改变为的是什么呢？这个我行我素、不顾后果的自由人是一个摆脱了束缚的孤儿，却不是有自由去做某事的人；有他在的时候，火鸡和镊子只能以一种新的方式进行自我模仿；在无意识的模仿中，他们成了彻头彻尾的木偶，而非为新的社会秩序而生的新人类。而那位律师虽看上去是巴特尔比在寓言故事里的对头，即对抗严肃艺术家的商务人士，但他本人也陷入了非自愿状态，并害怕在他的模仿行为之后会有更多的反常行为，比让他精神不正常还要"深入"。正是此时，在"宁愿"一词开始蔓延时，巴特尔比拒绝继续抄写。律师问他为什么要拒绝，巴特尔比以一种对他而言算是健谈的状态，紧盯着办公室外牢不可破的墙，回答道："你自己看不出来为什么吗？"律师以为巴特尔比说的是，他因为过去几周投入了"史无前例的努力"进行抄写而患上了暂时性的眼疾。但实际上，原因正是他沉思的对象，那死气沉沉的墙。在律师最恐惧的时候，即某种大范围的不吉利的剧变即将发生的时候，巴特尔比在商业的白墙前因自感无望而陷入了深深的消极状态。与一直在寻求突破的亚哈不同，巴特尔比似乎放弃了。无论是这个墙，还是曼哈顿拘留所那堵他曾站于其前而后又埋葬其下的墙，巴特尔比（像故事的叙事者一样）都深信其"厚得惊人"，无法穿破，无处不在，标志着人生活在监禁之中的事实。

然而矛盾的是，正是他的放弃行为在华尔街的社会深层造成了中断性的影响。故事中的这一时刻既表现了麦尔维尔对社会变革充满希望的幻想，也流露出他对艺术实践的绝望感受。巴特尔比放弃了抄写，正如创造他的麦尔维尔一样。麦尔维尔放弃抄写标志着他原创性虚构作品出现的时刻，但他未能掀起多大的浪头。文化彻底忽略了他。他通过巴特尔比拒绝抄写这一行为表现出了自己的幻想，即，这种拒绝行为会让这个世界开始发生剧变（更进一步、更深入的精神失常）。这一幻想在故事的后三分之一中多次被提及，直到他戳破了这一幻想，并揭示出了关于严肃艺术家的真相：严肃艺术家的努力最终会导致自我毁灭式的失败。麦尔维尔转而写原创小说，正类似巴特尔比寓言式地转而静静地盯着墙看。麦尔维尔实际上是在问，"严肃的"艺术追求是否本身就是一种病毒，而其效果正如促使艺术家起身反抗的商业环境之病毒一样。商业社会之病毒催生的并非作为良医、为其治病的艺术家，而是自杀式的艺术家。作为卡夫卡式的"饥饿艺术家"的原型，巴特尔比拒绝与一个坏的秩序产生联系；但世上没有别的秩序了，于是他只得饥饿而死。

* * *

麦尔维尔这部小说的难懂之处并不能通过解巴特尔比——他的作用只不过是代表一种想法（无论多阴暗）——之谜而搞懂，关键在于对其叙事者进行反思。这位叙事者显然不是作者的自我投射。他是麦尔维尔从来没有尝试写过的人物类型——一个现实主义的第一人称叙事者，具有一定的心理深度，他在不经意间讲述了自己的故事。

叙事者抱怨巴特尔比并不是在"高高兴兴地努力工作"。考虑到巴特尔比极高的工作效率，他不开心这件事应该是无关紧要的，

但出于某种原因（什么原因呢？），这位严谨的生意人关心着他的不开心。我们回顾故事可以发现，尽管他并未意识到，但他感觉到了巴特尔比的忧郁中隐藏着危险。当巴特尔比拒绝校对的时候，叙事者想起了革命的"勇敢诗人"拜伦，而拜伦是绝不可能做这种工作的。巴特尔比一定是疯了，这是他得出的结论；但是他作为一名律师，感到"一种怒气平息、心有触动又有点不安的奇异感觉"。所谓"奇异"，是因为这些感觉在这一境况下完全讲不通——这些感觉让老板解除了武装，而它们对生意是没什么用的。律师称，他感到"自己被前所未有地、极其不可理喻地逼迫着"。他告诉巴特尔比，这里是有"惯例"和"常识"的，但是他感到自己对理智的信心在削弱；不知怎的，他感觉"所有的正义和理智都在对方那边"，尽管他说不清楚巴特尔比代表的是何种理智或非理智。他失去了对他熟知的理智的感知，感觉被"这个身形瘦削、身无分文的家伙羞辱、击退"。所以，他为什么会"渴望被反抗"？

　　一个星期天的早上，当他在办公室见到巴特尔比，并且当巴特尔比荒唐地拒绝让他进去、疯狂地宣称自己"很忙"的时候，叙事者感到自己"像泄了气的皮球，然后听由他雇的职员向他发号施令，命令他离开自己的办公室"。正是在这权力关系结构开始颠倒的时候，叙事者感到悲伤——但并非不快——一种手足兄弟般的忧郁，一种人性的联结。这与"大拒绝家"的联结是一个极其危险的时刻，但他没有在这一时刻细细品味很久。巴特尔比又一次拒绝校对之后，叙事者觉得他一定是疯了，并且某种"更深入的精神失常"就要出现了。当巴特尔比拒绝抄写时，叙事者感觉到，或者说隐隐约约感觉到，那纤微的人性之联结断裂了。在他心中，他想把巴特尔比送到一个无人之地，让他"完完全全独自一人身处这宇宙中"。但是此时，巴特尔比还没有被完全地从叙事者的同情心中剔除出去。作为一个生意人，他的身份体现在男性气质上，而他的男性气质则与

他的资产分不开。当巴特尔比不肯离开办公室时，他问了以下几个问题：

　　　　"你付房租吗？"

　　　　"你帮我交税吗？"

　　　　"这地儿是你的吗？"

　　这时他不得不考虑到舆论；他害怕丑闻，他小心谨慎地担心巴特尔比会把办公室当作常住之所，他害怕客户会离开，害怕暴民会因这位奇怪的抄写员的不作为而有所作为——做什么呢？然而，当巴特尔比拒绝离开的时候，乖乖离开的是叙事者本人，他承认巴特尔比"令人惊异地处在支配地位"。"令人惊异"是对的：这超出了资本所能理解的范畴。最终，他没能劝巴特尔比离开，他决定把自己的办公室换个地方，并且在搬离的时候反思了他内心谜一样的感觉："我把自己从这个我特别想摆脱的人身边挪开。"不幸的是，这位生意人关心着巴特尔比。而没有换地方的巴特尔比则被当作流浪汉抓起来了。

　　叙事者的叙事声音直到最后都处于一种不稳定状态。无法行动的叙事者和没有行动的巴特尔比都遭受了社会体系的行动（"被稳定了"）。并且，最后我们发现，叙事者实际上不是巴特尔比的对头，而是半心半意的盟友，这种半心半意使他成为这个体系半自愿的代理人；他代表了由社会造成的心理上和道德上麻木的精致形象。在最后几句话中，他告诉我们一个关于巴特尔比以前在"死信局"工作时的小道消息：从寓言的角度看，这个小道消息说的正是麦尔维尔式的作家把自己最好的作品投向读者，而读者从来不会去读。

　　尽管叙事者从未描述过自己的身形面貌，但我们还是能想象

到,他是一种过去时代的成功人士的文学形象:身材肥胖,挺着肚子,看上去很有钱。而几乎不吃东西的巴特尔比的身体呢? 他的瘦削的体型正符合他同样瘦削的单一维度的心理状况。麦尔维尔为我们呈现的巴特尔比是处于存在和不存在边缘的没有重量的人物。这种人物塑造方式并没有使他成为没能把中心人物写得生动的失败作家。麦尔维尔是想要塑造一个几乎空白的人类形象,其意义在于,巴特尔比作为拒绝抄写、追求原创性的严肃艺术家在各个方面都是瘦削的,是一个空白的人类,甚至他挡在门口的时候都是如此。巴特尔比和麦尔维尔都在书写,而前者生命的死亡和后者作家生涯的死亡则是他们必然的结局,宛如他们生命中的深流:就好像,麦尔维尔的原创写作对应了巴特尔比最终的消逝。巴特尔比和麦尔维尔一开始就在向着死亡踉跄前行:食不饱,居不安,无父无母,无怙无恃,在无法逃离的文化中流离失所,而这一文化对搞破坏的作家不屑一顾,会马上把他们雪藏,并永远遗忘。这些艺术罪犯吓不住任何人。

严肃艺术家们和麦尔维尔之后的严肃艺术捍卫者们动不动就(有时候还带点多愁善感)提出的艺术与商业的对立被颠覆了。《抄写员巴特尔比》是手足兄弟双双失败的故事;结局是一个不开心的艺术家加一个不开心的商人。那究竟是谁赢了呢? 是一个拒绝接受任何干预的弗兰肯斯坦式的体制。它宁愿不。

* * *

麦尔维尔关于自己是个孤儿的故事源自他成长的家庭——他十二岁那年,他的父亲去世了,自此以后,他的母亲(看上去)冷冰冰的,难以接近。J. M. 辛格(J. M. Synge)有着相似的故事,而他的故事建立在他做的一个意识形态抉择之上:他决定抛弃盎格鲁-爱尔

兰的丰厚遗产——他的阶级和新教信仰——并转而接受一种他所谓的"温和的民族主义"。(辛格不怎么温和地说："所有爱尔兰的东西都变得神圣了。")正如麦尔维尔的自传故事为他最重要的作品提供了灵感来源，辛格故意成为文化的孤儿这一点也成为他主要剧作《西方世界的花花公子》的灵感来源。该剧最掷地有声的一个桥段发生在台下及正剧开始之前：西爱尔兰(纯正爱尔兰血统的传说般的发源地)一个失去了母亲的青年男子在一次叛逆冲动后，杀死了或者说觉得自己杀死了压迫他的父亲。据该剧的结构来看，辛格可以说是亚里士多德的一个热情的传人：只是复述一下该剧的情节就会让人感到一阵紧张。但同时，辛格在该剧中大胆地把不同的文学体裁融合在一起(政治寓言和让人感到不安的喜剧体裁融合在一起，该剧的最后，女主人公痛失所爱，也失去了让爱尔兰自由的可能性)，这会彻底搅乱亚里士多德提出的泾渭分明的文学体裁分类。

* * *

在该剧的开头，"看上去有点野但很漂亮的姑娘"佩金·弗莱厄蒂(Pegeen Flaherty)正独自在村子里一个破破烂烂的酒吧写给自己做婚纱所需材料的清单。此时，快要做新郎的肖恩走了进来。佩金继续写着，没有抬头看他(一看就对他不怎么上心)，嘴里告诉他，她的父亲——酒吧老板迈克尔要跟朋友一起出去过夜，第二天才能回来，她一个人有点害怕。没什么风度的肖恩害怕面子上过不去，并且尤其害怕神父赖利会说他，故拒绝跟她一起过夜。她斥责他胆小；她很明显不喜欢这个将要当她新郎的人。此时进来了一个"瘦弱的年轻男子"，"满脸疲倦，眼神惊恐，邋里邋遢"，讲话的"声音很小"。他有可能是拯救她的披甲骑士吗？此人是克里斯蒂·马洪(Christy Mahon)，他告诉在场的所有人(佩金、肖恩、迈克尔、迈克

尔的朋友)他杀了自己的父亲,逃了出来,赶了好几天的路。这个看上去不起眼的年轻人立刻让听他说话的人心里起了波澜,这让人完全没想到;他们被震住了;而他们反过来又让他起了变化。佩金心里立即有了嘲弄之意,把肖恩弃置一旁。正因为他自称杀了人,这个瘦弱的年轻人成了英雄,并且我们可以猜到,他成了佩金喜欢的新郎。在我们面前,他变得形象高大,风度翩翩,英勇无畏。

在第二幕开始的时候,克里斯蒂(此时在酒吧已经有了容身之所,成了迈克尔的助手)正独自一人,"容光焕发,神采奕奕"。他说道:"从今天开始我会越来越好的。"此时村子里的三个姑娘上场——他的故事已经传开了——带着礼物献给这个杀了自己父亲的人。并且,她们还要把英雄的名字加到那天晚些时候将举行的体育比赛里。他毕竟是一个能征服所有人的"花花公子"。其实,他为什么不是呢?他难道没有杀了自己的父亲吗?更进一步讲,弑父行为正是诗人之父:克里斯蒂把自己的故事讲给崇拜他的姑娘们听,显得自己是一个具有叙事和抒情才能的艺术家,在华丽的咏叹调中把自己塑造成一个杀死压迫自己的父亲、让整个村庄臣服的英雄形象。佩金和克里斯蒂影响着彼此,马上就坠入了爱河。此时,阻碍真爱的肖恩给克里斯蒂带来了一张去美国的单程票和精美的衣服。克里斯蒂把他赶了出去,但是留下了衣服。他大摇大摆地走到门口,紧了紧腰带。他打开门,瞧见酒吧门口是一个应该已经死了的人,然后他跟跄地走了回去。这是真爱的第二个阻碍:被克里斯蒂杀死的父亲出现了。克里斯蒂赶紧回去,躲到了门后。

第三幕也是该剧最后一幕,以克里斯蒂在运动场上的英勇表现开场。他是所有比赛的赢家,是西方世界的冠军花花公子。他被崇拜者们扛到肩上,走到舞台上,准备领奖。继而,坏消息来了:豁免令下来了;肖恩和佩金现在可以在父亲的允准下结婚了。佩金不同意;她英勇无畏的英雄把阻碍真爱的一号人物肖恩吓得抱头鼠窜;

迈克尔接受了克里斯蒂，因为据他所言，"英勇无畏的英雄乃人中龙凤"。阻碍真爱的二号人物——被一个对克里斯蒂有意思的寡妇骗走的老马洪出现了；佩金感到幻象破灭，因为她的英雄新郎原来并没有做杀死父亲的英勇之事；她感到厌恶，拒绝了他。克里斯蒂此时下定了决心，一定要完成弑父之举，追着父亲出了酒吧（下了舞台）；克里斯蒂再次登场时被绑了起来，因谋杀罪被送到警察局。佩金用一根烧红了的棍子烫伤了他的腿。老马洪继而再次登场，还是没有被杀死。这次他开心地随儿子去了，反而成了儿子的奴隶。一切都向着喜剧的传统结局发展——这时有了转折。肖恩和佩金不幸的婚姻隐隐萦绕在人们心头。全剧随着佩金深沉的爱尔兰式哀悼结束："哦，这真令我伤心。我失去了他。我失去了西方世界唯一的花花公子。"

* * *

《西方世界的花花公子》情节有趣，又让人忧伤，并且在一些节骨眼儿上让人感到很荒诞。尽管上述特征的融合在喜剧传统中确有先例，但辛格作为剧作者在该剧中有颇具挑衅性的原创：把他最荒诞的剧情——欢庆弑父——放置在规规矩矩的农民现实主义的语境中。辛格在该剧的序幕中说，这些都是真实的人物和真实的"言语"（并非虚假的写作）。这是从西爱尔兰本土生发出的一种真实感；这在沉浸于大都会——他此言之意正是华兹华斯所说的"人造的"——意识中的现代作家的"精美作品"中是找不到的。

《西方世界的花花公子》在都柏林首演即造成了一场骚动，这是由于辛格对于农民生活的描写太过平淡，并且常常带有讽刺意味。他创作的人物粗鲁、自大，并且从不以英雄的形象出现。世纪之交的民族主义宣传注重树立纯粹的爱尔兰圣人形象，他们想要把自己

从帝国的枷锁中解放出去；而辛格的人物绝非此类。如果说反对辛格的人不喜欢他把人物，尤其是女性人物描绘得如此粗鲁——历史证据证明她们确实如此——的话，这些反对者只不过是出于好心而已。如果说这些反对者觉得，辛格认为农民阶级领导的起义不可能成功，那么我们可以说，这些反对者真真正正理解了辛格。

佩金对于孤独的恐惧具有直接的政治意义。她渴求死者——那些旧日的起义者，也是"神圣爱尔兰"的诗人-故事讲述者；她同时也害怕和厌恶爱尔兰的两个孪生主人，即，"在这片土地上游荡"的"成百上千的（不列颠）民兵"，还有天主教会。她通过嘲笑肖恩，通过模仿他反复提起神父赖利来讥讽天主教会。她父亲（没有尽到保护义务，反而去参加通宵喝酒派对——一种爱尔兰式守夜）喜欢肖恩，并不是因为他虔心天主教，而是因为他有钱；钱是爱尔兰的第三个主人，对此，叶芝鄙夷地称为"油腻的钱柜"①。

在此语境之中，佩金承担了传统的"神圣爱尔兰"（女性）象征角色，期待自己会被一个男性英雄解放，直到克里斯蒂的到来。在他揭示自己所犯的罪行之前，迈克尔和他的朋友们做了各种各样的猜测，每一种都与反抗国内的帝国压迫者有关。辛格在这里让我们从"情节"深入"行动"，即，此时此刻存在于这个剧中的充满动力的精神生命，那一场有关爱尔兰本土解放之欲的神话般的运动。从该剧的现实主义层面看，欢庆弑父或许是无稽之谈，但它在寓言层面十分合理。在对农民生活逼真的描写之下骚动的是反抗的精神，对浪漫人物领导的政治暴力的渴望，亟待微小的火花来引爆。而辛格的舞台指示写得很清楚，克里斯蒂就是这最小的火花。在现实中，他是最不可能成为诗人-反叛者的那个；如佩金所言，他们应该是"怒发冲冠、激情似火"的人。只有在寓言层面上，剧中精明的寡妇说的

① 原文"greasy till"，出自叶芝《1913年9月》一诗。

话才讲得通："一个杀了自己父亲的男人有着巨大的魅力。"私人和公共、浪漫和政治在弑父行为中融为一体。因此在现实中，克里斯蒂这样的人太轻微了，难当此大任。辛格在此处和其他作品中表现的都是一种双重性：既是喜剧的，又是政治的。无论如何，对解放的渴望让克里斯蒂担当起了这个重任。因此，他要扮演这个角色，因为在欲望的眼中，他正是最合适的演员。被他杀死父亲——所有政治压迫的象征——这一行为激励，这个村庄共同体像艺术家一样，用贫乏瘦弱的欲望原材料（即克里斯蒂）塑造出了实现他们希冀的英雄的丰碑。

辛格颇具天赋地用丑陋的现实揭露出用欲望改变现实是怎样一回事，这是《西方世界的花花公子》中的深层情节的基础；这是辛格幽默的来源（克里斯蒂寻求名望和物质享受）；这是辛格描写爱尔兰生活中永远存在的政治无意识的手段；这是他对爱尔兰的民族主义愿景进行尖刻批评的基础。欲望将会被永远封锁在爱尔兰人幻想的生活中，因为它的对象——此处由克里斯蒂代表——无法实现其英雄主义的目的。这也就是说，人们在政治上如果一直渴望有一个英雄般的救世主，那么这种渴望就永远不会化为行动，也不会实现；在辛格对爱尔兰的认识中，它是不会实现的。如果这一点能被理解的话，这才是民族主义者看完此剧后产生骚动的好理由。

* * *

将剧中人物和共同体推向统一命运的行为是保守主义的，而非革命主义的。弑父的克里斯蒂戏谑地想象自己是所有私人和公共的不公正权威极富魅力（并且精神失常）的毁灭者，但他没能杀死自己的父亲。父亲是杀不死的。因自己的暴力行为而变成诗人般的故事讲述者的罪犯其实不是罪犯；而他越了界的故事讲述也不过是

故事讲述而已，是没有现实基础的抒情虚构故事。在该剧的最后，传统的父子权力关系并没有被打破；这种关系被倒转了，因而现在儿子扮演起了压迫者的角色。佩金（或者说爱尔兰）所爱之人和她向往的自由融合在带给她希望的诗人-弑父者的角色中，而在剧末，她一次性地失去了浪漫的爱情和自由的期许。对辛格而言，这两者是一样的：都没有现实基础。她最终会嫁给肖恩（或者天主教），而后者则会与不列颠帝国主义合作，共同统治爱尔兰。只有肖恩一个人会得到自己想要的所有东西。佩金最后惨痛的呼喊——她失去了"西方世界唯一的花花公子"——极其苦涩，令人震惊。克里斯蒂——据他父亲描述，是"一个卑微的小人物"——可怜的克里斯蒂，是这个世界上唯一的花花公子。这让爱尔兰何去何从呢？在剧末，我们看到这个共同体又回到了开始、希望还未到来时的样子——充满了未能减轻，也永远无法减轻的痛苦。

* * *

简单来说，我就不是个好人。

——《维特根斯坦的侄子》

在所有不受控制的危险艺术家中，奥地利的托马斯·伯恩哈德（Thomas Bernhard）或许是最危险的一个：他是停不下来的文学破坏者；他不分自然段的小说释放出龙卷风般的力量——他暴力地批判所有构成现代奥地利的东西，丝毫不给人进行革命或是改革的机会，对被他称作"悲惨的粪坑"的祖国不抱任何重建变好的幻想。像麦尔维尔的《抄写员巴特尔比》一样，伯恩哈德的作品充满了虚无主义；与自愿走向黑夜的麦尔维尔不同，伯恩哈德怒发冲冠，对光的消逝斥骂不已——并带点喜剧色彩：他写了十五部小说、十八部舞台

剧、六部自传、几卷忧郁的抒情诗和几部电影剧本。

在面向公众的言说中，他经常攻击奥地利文化和政治领域的重要人物与机构——包括受人尊敬的诺贝尔奖得主埃利亚斯·卡内蒂(Elias Canetti)、前总理布鲁诺·克赖斯基(Bruno Kreisky)，以及曾施行暴政的前总统库尔特·瓦尔德海姆①。曾有一段时间，一位著名音乐家(曾经是他的朋友)觉得自己被小说《伐木工》恶意中伤了(理由充足)，因而起诉叫停了这本书的发售；但这一容易引起流言蜚语的行为让这本书在奥地利和德国狂热地发售了几个星期。他最厉害的一部冒犯之作《英雄广场》是对《樱桃园》的黑暗重写，其中丝毫没有契诃夫的同情心。这部作品后来被维也纳的城堡剧院在1988—1989年的演出季搬上了舞台——伯恩哈德在1989年2月去世。并且由于媒体提前泄露了其中一些煽动性的片段，它上演的第一个晚上，两百多名警察把剧院的所有出入口都围了起来。伯恩哈德宣称，该剧——背景为1988年——是他用惯常手法写作的，是为了纪念奥地利被希特勒的纳粹帝国吞并五十周年。"与1938年相比，维也纳现在有更多的纳粹分子。"剧中一个人物说道。英雄广场：这是霍夫堡门前的一个纪念广场；1938年3月15日，希特勒和他的军队到达维也纳的时候，奥地利人在这里组成了有史以来最大规模的集会来欢迎他们。"我的同事中只有百分之九十的人，"剧中一个人物说道，"是纳粹分子。"

"在首演的那天晚上，"伯恩哈德的英语译者吉塔·霍尼格(Gitta Honegger)写道，"右翼分子(第一批评论者)在剧场的门口堆了一堆马粪。"另一个对纳粹毫不留情的更保守的评论者写道，伯恩哈德"让一个维也纳的犹太人像德国牧羊犬一样吠叫"。他忘记了，

① 库尔特·瓦尔德海姆(Kurt Waldheim, 1918—2007)，奥地利外长、总统，他在"二战"期间的纳粹背景颇受争议。

伯恩哈德一直都爱滥用机会平等这个概念：他作品中被伤害得极深的犹太人同时也是伤害别人的人。他们不是奥地利人吗？首演结束后，观众起立鼓掌，持续四十分钟——这与作者强烈的虚无主义思想极不匹配。这是维也纳人给予的四十分钟。剧中一个人物说："每一个维也纳人都是天生的大屠杀犯。"

* * *

伯恩哈德人生中的几个关键片段为他成为一个不受控制的危险艺术家提供了必要条件。他母亲未婚先孕，为天主教国家所不容，于1931年在未婚母亲的聚集地荷兰生下了他。他的父亲抛弃了他们母子，从未承认伯恩哈德是自己的儿子，而伯恩哈德也从不知道自己的父亲是谁。他印象中的母亲总是说着可怕的话："你毁了我的生活！""你什么都不是！""我为你感到羞耻！""你是个无赖，像你父亲一样！""你真是不中用！"他大致来说是被外祖父母在萨尔茨堡的拥挤环境中抚养大的。在这里，他上的是纳粹开办的学校；战后这所学校被天主教接管。伯恩哈德的小说把纳粹和天主教都看作法西斯，并无分别：他经常说，它们是奥地利性格深处的孪生兄弟。

十八九岁的时候，他喜欢上了古典唱法，准备步入低男中音歌剧演员的职业生涯。但他这时得了严重的胸膜炎，被错误地诊断为结核病晚期（他会说这是犯罪行为），在一所破旧的收治结核病晚期病人的医院待了五年，不负医生的期望，他感染上了肺结核。他歌剧演员的生涯无望了，慢性病患者的生涯就此开始，心血管疾病让他日渐衰弱，困扰了他的一生。他转向内心，开始了写作的生涯，而他所写的让他厌恶的对象，就是这个阻止他与比自己更大的东西建立联系的世界——他转向了自我，却在多次穷困窘迫之后感受不到

任何东西，只有自我厌弃；他是一个想从抛弃了他的世界中寻求认可的孤儿。他在《维特根斯坦的侄子》一书中写道，那些颁发文学奖的人是想亵渎获奖的人，在他们身上撒尿。如果你接受了颁奖，你就活该沾一身脏。他被颁了许多文学奖，并且他照单全收了。

<p style="text-align:center">＊　＊　＊</p>

关于排泄物的说法经常出现在伯恩哈德的作品中，因为他所有作品都建立在一个前提之上：这个世界是"没有思想、没有文化"并且拒绝改变的"化粪池"。现代奥地利则是他对现代西方文化的隐喻。这个化粪池世界产出了少数能思考的人——在伯恩哈德的作品里，这种人极少——他们是毕生都在反叛的危险的人。所谓危险是因为他们的人生受极端的反叛精神驱动，这使得他们身心都遭到了颠覆，最终患上了慢性和致命的身体与心灵的疾病——伯恩哈德认为这两种病是一回事。《维特根斯坦的侄子》是在他的心理语境下对他的艺术观念最精致的表达。在此书中，伯恩哈德——显然是陀思妥耶夫斯基的地下室人的虚无主义后人——问了无法回避的问题：为什么要继续下去？为什么不向他的肺病缴械投降，就像他的特殊朋友保罗·维特根斯坦（Paul Wittgenstein）向他的精神疾病缴械投降一样？并且，如果这样做还不够的话，为什么不自我了结呢？

在《维特根斯坦的侄子》一开始，保罗和托马斯正住在医院里，相隔两百码距离，保罗住在路德维希精神病病房，而托马斯住在赫尔曼胸腔疾病病房，两个病房经常出现在该书平行的句子结构中。与被疾病压垮的保罗不一样，打不垮的托马斯精明地珍惜着自己因反叛而得的疾病。他利用自己得病这一点，过得很好：他过得好，是因为得病；他得病，是因为反叛；他反叛，是因为那化粪池。在疾病

中,托马斯找到了自己真正的身份。

这种在堕落状态中过得很好究竟是什么意思呢?伯恩哈德称之为他的艺术。因此当他告诉我们,在《维特根斯坦的侄子》中,得病是他存在的"主要动力"的时候,他实际上是在告诉我们,他存在的主要动力是那个化粪池;没有那个化粪池,他便无法成为艺术家;那个化粪池是赐予他灵感的缪斯。在所有需要粪便一样的词语才能成为艺术家的不受控制的危险艺术家中,伯恩哈德或许是最睿智的一个。

伯恩哈德的艺术的本质和功能是什么呢?在《英雄广场》中,他给了我们两个元小说式的线索:

> 1. 会思考的人早上起来第一件事就是
> 不由自主地呕吐。
> 2. 现实太糟糕了
> 它拒绝被描述
> 没有作家如实地
> 描述过现实
> 这就是其可怕之处

提出艺术是一种表达行为——把内在进程表现出来——的浪漫主义理论在这里被重新定义了。写作就是呕吐。以营养品作为伪装进入我们身体的其实是毒药。保罗没有发表过任何艺术或哲学作品,故此他只能与疯狂共生存——为了音乐、慈善、咖啡馆和一级方程式比赛——只能与之共生存,并最终身心都被它杀死。但是懂得利用自己的恶心的艺术家托马斯能够吐出来,能够产出一套呕吐式的言辞来见证(就像真的呕吐物那样)我们吃下去的食物其实是让我们腐败堕落的东西,来见证社会所犯下的罪。写作是一种速效治

疗，让人吐完就舒服了，但它同时也是以牙还牙。伯恩哈德在他极其高产的写作生涯中产出的呕吐语言会反过来污染那些让他呕吐的东西，但他并不指望带来改变。罪犯其实是这个社会，不是艺术家，而社会是不会改邪归正的。现实太糟糕了，以至于它根本不可能被描述出来——这就是伯恩哈德作品中不断传达出来的恐怖之处。矛盾的是，正是会思考的人每天早上不断吐出来的恐怖，变成了一种强大的、间接的、传统方式做不到的表征和控诉。他的虚构作品的风格和形式是对他关于表达的艺术观念的有机表达。他不间断的——不分自然段的——行文代表了一种不断自白的声音，一种从喉头完美流淌出来的连唱，一种伯恩哈德的呕吐物从中流出的雄辩渠道。这样看来，他最终还是成了一个歌剧歌手。

<p style="text-align:center">＊　＊　＊</p>

维特根斯坦家族是奥地利钢铁垄断联盟的主要推动者，是制造武器的亿万富翁。伯恩哈德写道，他们唯一的价值观就是金钱和财产，对精神生活嗤之以鼻，把 20 世纪最有影响力的哲学家路德维希·维特根斯坦（Ludwig Wittgenstein）看作一个"不知廉耻的人"，一个"家族里出来的傻子"。伯恩哈德给这本书起的题目暗示了一个自成一体的故事：疯子保罗有着不为人知的天赋和对音乐的无限热忱；他只有一个亲戚——路德维希，而他们两人都没有其他亲戚了。他们两人都在精神上被自己的家族抛弃了，就好像伯恩哈德在精神上（以及实际上）被自己的家族抛弃一样。《维特根斯坦的侄子》公开地使用真实人物作为角色——托马斯、保罗、路德维希——创造出一个由艺术家-哲学家孤儿组成的新奥地利家庭。托马斯、保罗、路德维希与奥地利和金钱至上的维特根斯坦家族对抗，后者在艺术资助者的表面之下掩藏着自己的物质追求。托马斯、保罗和

路德维希;他们因而并非由血缘,而是由反叛、疾病和精神上的最高成就联系起来的亲戚。

像他所有的小说和戏剧作品一样,《维特根斯坦的侄子》是一个关于极端性的故事——伯恩哈德也没有其他故事可讲了。它讲述了两个男人陷入极端的肉体上和精神上的危险之中,因为奥地利;因为他们无法实现的渴望过于强烈,被这个世界彻底拒绝;因为保罗和托马斯都不能满足自我的需求——他们内心除了以愤怒的形式表现出来的失败的理想主义之外,空无一物,他们的自我中什么都没有,并且与上帝不同,他们做不到说要什么就有什么;因为他们中的一人会失去朋友;因为孤立与对死亡的恐惧会抹杀所有东西。他们最需要的东西——给人以滋养的家庭和文化的爱——是不可能实现的。流离失所是伯恩哈德的极端性的消极基础:"实际上,只有坐在车里,处于刚刚离开的地方和即将到达的地方中间时,我才会开心。我只有在旅行的时候才会开心;当我到达目的地,我就突然变成了最不开心的人。我基本上就是一个无法去往任何地方,只有在两地中间才能开心的人。"

在原始的化粪池中,产出极端言辞的原始的极端反应充斥着《维特根斯坦的侄子》的每一页:"我只有在……的时候才开心";"最不开心的人……";"在那时,我发现如果没有保罗,我就无法与任何人谈论音乐或哲学或政治或数学……";"我只能把这些(奥地利的)地方说成是悲惨的粪坑,因为它们的确如此,它们或许比这还糟糕……觉得自己还有点智力的人断不能生存在看不到《苏黎世报》的地方……我们生存的地方至少要让我们读到《苏黎世报》,我这样说着,保罗打心眼儿里认同我这番话……";"(在文学咖啡馆中)我没有学到任何新东西,只是烦得很,愤怒得很,感到无意义而压抑……在维也纳萨赫咖啡馆,我从没感觉到愤怒或压抑或烦闷……";"打小我就觉得,用英语和法语读书报是我最重要的优势和能力。如果我

只能读德语报纸……我的世界又将如何？因为这些报纸说好听了是废纸——更不用提奥地利的报纸了，那根本就不是报纸，而是大规模发行的连厕纸都不如的废纸……"在此语境之下，极端的言辞突然转向无情的自我剖析："我发现自己无法得到任何支持，比我更甚的还有一批像我这样的作家和思考者。我尽可能地逃避文学，因为我在尽可能地逃避自我……"

最极端的是他与保罗的友谊："这是我与另一个人有过的最珍贵的友谊。"两人都在医院时，伯恩哈德突然害怕自己会失去保罗——有可能他（保罗）会死，抑或是自己会死："我突然开始想要跟这个男人共处，他是我唯一能聊下去、和我意气相投的人……如果我要继续生存下去的话，就非要有他不可。"正如他的疾病催生了他的艺术，是他存在的"主要动力"，保罗也是他存在的主要动力。某种程度上——何种程度呢？——他有两个主要动力。但是与保罗交谈不是必要条件。在交谈之外，伯恩哈德提道，"他永远忘不了"那些"我与他共同度过的无言的音乐之夜"。因而通过音乐，他们达到了一种深度的和谐——据伯恩哈德的哲学英雄叔本华和克尔凯郭尔所言，音乐是非指涉性的艺术，超越了所有的现象：他与保罗在非人的本体寂静中达到了和谐之境。

他的主要动力是化粪池，是疾病，是艺术，是友谊：许多主要动力涌现出来，因而伯恩哈德绝望的真相也水落石出了。主要动力其实是不存在的，这个不信神的男人在强烈的反差中，通过对音乐的审美到达了超越化粪池的境地，到达了他不相信的境地。

* * *

那个最渴望爱的人无法去爱，也害怕被爱："我其实非常害怕他会突然投向我，拥抱我，向我敞开心扉。我爱他，但是我不想被他拥

抱，我不喜欢他一个六十来岁的人向我敞开心扉。"这是对伯恩哈德的恐惧的描写；此时是1967年，两个朋友倒在了各自的病房里。在无法挽救的剧烈——并且有趣得有点奇怪——的自我撕裂中，伯恩哈德说道："这早就很明显了：有如此行径之人定是病得不轻。"在保罗最后的日子里，伯恩哈德告诉我们，出于"自我保护的本能"，他远离了他的朋友。他不想面对他心里很清楚的不可逃避的唯一真相，也就是他非常害怕不得不面对的死亡的真相。他抛弃了保罗，在保罗死的时候去了另一个国家。他在最后的句子中写道，他从来没有去看过保罗的坟墓。

在《历代大师》中，伯恩哈德的另一个自我——八十二岁的一流音乐评论家告诉我们，在他失去妻子的那一刻，所有最伟大的书，无论是关于音乐还是哲学的——对他来说这些是他曾经的一切——都变得毫无用处，无法给他任何慰藉，完全是荒谬的。他在这一刻发现，虽然有莎士比亚、康德、莫扎特和丁托列托[1]相伴，但自己孤独得"可怕"。只有在妻子死后，在他认识到妻子的好却已无能为力的时候，他才意识到精神生活一无是处，他与妻子的生活才是一切，妻子才是他唯一的慰藉。伯恩哈德的虚无主义作品的秘密就在于，其实有某种——只有一种——重要的东西，并不是完全虚无；但他无法得到这种东西，因为当他拥有的时候，他无法去珍惜。他写道，正是他在自杀边缘的时候，保罗·维特根斯坦来到了他的生活中，在他最绝望的时候，让他能够忍受着生活下去。故而，在他自我批评最强烈的时候，他告诉我们，苦难的经历让他无法觉得哪个活着的人是非常重要的。保罗·维特根斯坦的一生是有价值的，但他无法好好地得到爱：这是伯恩哈德在保罗死后带着愧疚写下的反思。

伯恩哈德在细数自己如何抛弃保罗时写下的话——"简单来

[1]　丁托列托（Tintoretto，1518—1594），意大利威尼斯画派著名画家，师从提香。

说，我就不是个好人"——定义了他无法得到拯救的极端性：我的坏是本体性的；它是永恒的，不受我在岁月长河中做的事的影响。我做任何事，包括去爱，都无法改变我是谁；那么我又为什么要去做呢？我确实也没做。在无言中，伯恩哈德说，还有一个化粪池：那就是我①。

麦尔维尔的巴特尔比是个最后自杀的艺术家；辛格的佩金放弃了所有关于爱和解放爱尔兰的希望；伯恩哈德自怨自怜、自我厌弃。这是三副陷入越界的绝望中的面孔。

① "那就是我"原文为法语。

第七章

海因里希·冯·克莱斯特最后的疯傻
（一个虚构故事）

1811 年 11 月 21 日下午,作家海因里希·冯·克莱斯特(Heinrich von Kleist)成了杀人凶手和自杀者。这一双重行为是他犯下的最伟大的罪行,也是他最声名狼藉的一件艺术作品;这下他终于将他在剧作《彭忒西勒亚》中的设想搬上了现实世界的舞台。人们发现他和亨丽埃特·福格尔(Henriette Vogel)躺在血泊中,因枪击而死,死亡地点在距大马路约百步、离所谓的小万湖很近的山上。据官方报道:"两人躺在一个小沟里,约一英尺深,三英尺宽。"女人(亨丽埃特)仰面躺着,克莱斯特跪在她脚前,左手软塌塌地搭在左膝上。在她臀部旁边,他的头枕在右手上,手里还握着枪,枪口朝向嘴里。1810 年秋天,这位作家-导演曾在附近探寻,为这场最早的行为艺术表演——作为艺术的暴力死亡——选择地点。当时,克莱斯特在万湖边碰到诗人富凯(Fouqué),他们双手紧握,以示友谊与结交之乐。曾经有一次,在 1801 年,他在那里遇到了几个朋友,一起畅想离开这个世界的最好方式:那是一次预演。他的方法是:口袋里装上石头,在小船上漂荡,眼望天空,朝头上开一枪,然后一翻身死去。翻个身就行了。他让他认识但不太熟的诗人卡罗利妮·冯·君德罗德(Karoline von Günderrode)试镜,扮演他在最后的演出中真正要杀死的亨丽埃特·福格尔。但是卡罗利妮想要以一场独角戏的方式殉情,用一把刀刺穿裸露的胸膛,将裹住石头的毛巾缠到脖子上,这与谋杀迥然不同。

* * *

一场关于疯傻的对话

老师：海·冯·克莱斯特，不成功的剧作家，爱而不得之人。
学生：卡·冯·君德罗德，诗人，爱而不得之人。

1804 年冬天。河边偶遇。

海·冯·克莱斯特：背景如下，此事与我口中的美因茨事件的后果有关。我在美因茨倒下了，生了病，在将近五个月里生活在床和房间的两点一线间。（这发生在我去巴黎见证法兰西帝国之建立的几次旅途中间，我闻听了关于阴谋诡计的风言风语，并做了不止一件疯傻之事，因为我两次想加入马上要成为皇帝的波拿巴的队伍并入侵英格兰。）美因茨是我回到家乡面对那里的不和谐音前的最后一个哨站。那不和谐里有我的家庭，以及我未能实现的远大前程。我觉得可以这样说，当我无法解决眼前之事时，我就会生病。有时我会病得下不来床，有时我会快速地变换方向去旅行，有时我会两者兼有。

在这场奇特的旅行中，我遇到了一个旅伴，一位女士。自那以后，我再也无法清醒地了解我的病因。我把疾病想成一场旅行：乘船慢慢地随意识漂流，或艰难地爬上身体的高山。我多么希望那是别人的身体。或许以下这场对话会揭示出一些事如何接着另一些事发生。在这一切结束以后，我终于做了所有其他人都想让我做的事，但那并没有持续很久。继而我便做了我自己想做的事。

对话

我第一眼见到她时，她正站在莱茵河岸边一棵被连根拔起的枯死的冷杉树上，手里拿着一把梳子。她头发披散下来，就像是马上要洗一样。听到我走近，她转过身，眼里满是惊恐——抑或满是厌恶？

海因里希：我打扰到你了——

卡罗利妮：（摇头）多么美好啊，孤独地站在阴云笼罩的天空下，极目远眺。我希望看见的是无边的水波，眼前却是一下子就能看到的河对岸。

海因里希：我是不是应该离开？

卡罗利妮：不用。我们可以一起孤独。

海因里希：恐怕这种境况我再熟悉不过了。

卡罗利妮：（背向河）我希望面前这条河是没有边际的；那河的对岸干扰了我的思绪。

海因里希：或许那河岸有所求取？

卡罗利妮：或许是认同吧。又或者它在回报给我们什么东西。

海因里希：救赎吗？

卡罗利妮：这里究竟有什么东西让我们如此想去那边？

海因里希：你脚下的这棵枯树让我想起了失去平衡的感觉。

卡罗利妮：是坠落感吗？

海因里希：是的。如果你不介意的话——（他向她伸出手，帮她站到平稳的大地上）我昨天看到你了。你正在挥手。

卡罗利妮：不可能。

海因里希：你当时是看见了一条船吗？

卡罗利妮：我每天都过来，就在这里凝望而已。

海因里希：凝望什么呢？

卡罗利妮：如果你问我的话，那就说明我错了。

海因里希：为什么错了？

卡罗利妮：我以为你也能看见的。

海因里希：看见什么？

卡罗利妮：未来。

海因里希：我有种感觉，就好像眼皮被割掉了。我看不到生命的迹象，但是我能在水里、在风中、在云朵的飘动中和鸟儿的歌声中听到。

卡罗利妮：这么说你的确能感知到河流中的那条河流。如果我能满足于此地，畅饮这清凉而富有营养的河水，不再凝望远方，那就太好了。

海因里希：这里真安静。这条河就像一位面露羞赧的处子。

卡罗利妮：这里早上刮过一场暴风。

海因里希：我应该告诉你，我来过这儿。我以前常驾小艇划到河中央，然后躺在艇中，凝望苍穹，忘却了尘世。这条河对我有独特的力量，让我卷进了白日梦的洪流中。

卡罗利妮：我看到一大片水的时候总会想到死亡。但话说回来，我看到很多东西都会想到死亡。

海因里希：你想不想跟我到那边去？

卡罗利妮：那边和这边有什么不一样吗？

海因里希：（拿出一副眼镜）来，戴上。

卡罗利妮：这是绿色的。

海因里希：绿色就对了。（她戴上了眼镜。）现在你分辨不出来你看到的东西真的是绿的，还是看上去是绿的了。

卡罗利妮：我总是爱上对我失去兴趣的男人。

海因里希：一点兴趣都没了吗？

卡罗利妮：不是，我指的是性。他们对我的心灵还是感兴趣的。

海因里希：我明白这种问题。

卡罗利妮：然后他们就会去娶别人。

海因里希：我也曾订过婚。但由于我在心灵上对她不再感兴趣而作罢。我一直觉得，如果我能在心灵上激起兴趣，那性方面的兴趣也会随之而来。老实讲，我觉得我跟她分手后，她松了一口气。

卡罗利妮：我写作是为了借做梦忘掉现在，活在想象里。

海因里希：我写作是因为我不能不写作。我不能写作，也不能不写作。严重的头痛让我失掉方向感。

卡罗利妮：头痛让我盲目。

海因里希：让我们再回到这条河吧。曾有一次我做了件傻事。其实我做过不止一件傻事，但现在我只想讲这一件。在我扯下我自己的绿眼镜以后，我找到了一个自我毁灭的绝妙方法。我跟我的兄弟利奥波德，以及两个以前同在波茨坦军团的朋友吕勒和格莱森伯格一起去远足。去了一个湖边。自我毁灭并不是我那天想到的第一件事，也不是最后一件事。我看着那个湖，那个小万湖，然后想道，我的灵魂就是一艘小艇，被遗弃在横无际涯的欲望沧海之中，遗弃在忧虑和无知的不毛之地，遗弃在知识的海市蜃楼——我当时正好在读康德。所以，我寄身于疯狂的大海。那灵魂的风帆升起，借上帝的一口气把我带向港湾，但这风帆不是信仰，而是自我毁灭。

卡罗利妮：那是你第一次这样想吗？

海因里希：那是我脑中第一次浮现这幅草图。这种自杀的执念在我心中根深蒂固，是我忧郁的核心。美因茨这里的韦德金德医生在观察我，看我是不是疯了，因为我喜欢理性的天空中像闪电般一闪而过的非理性生活。如果说我精神不正常的话，那么我不想从中解放出来。我想要在写作中实现它。我想与我内心的最深处交流，与其中最孤独的部分交流。

卡罗利妮：你说这是不是很讽刺：我们似乎能够与那最孤独的部分交流，而同时我们却在跟别人交谈？

海因里希：这就是为什么我想跟别人一起办成此事，而非单打独斗。

卡罗利妮：你觉得我应该跟你一起做吗？

海因里希：我们排练一下吧。

（他们上了一艘停泊在下面的小艇。）

最重要的是，我们一定要努力保证其结果。我们划到湖中间去，在一个口袋里装满石头。

卡罗利妮：必须是很沉的石头。应该用岩石。

海因里希：坐好，这样的话你在开枪后就可以向后倒了。（他们坐下了。）

卡罗利妮：万一开枪不成功。

海因里希：正是如此。这样一来你至少可以淹死。

卡罗利妮：那动机又是什么呢？

海因里希：动机嘛，动机嘛……或许是为了庆祝，或许是出于绝望，这无关紧要。当时在小万湖，我十分心碎地意识到，不管我找到怎样的真理，那都不会是我死后的真理。真理是不存在于我们这个世界上的。它或许永远不会随我一同走进坟墓。这一切都是虚无的。我在湖边做的傻事只不过是我又一次想让自己分一下心，放松一下。我冒着大雨走过去，把朋友们紧紧地搂在怀里。大雨帮我麻木了自己。

卡罗利妮：你犯的错误在于把真理想成一种可以拥有之物。我们走向坟墓的时候是什么也带不走的。

海因里希：我贫困得难以形容。

卡罗利妮：如果说我疯了，那么从另一个方面讲，我的疯狂则是一种绝望的激情。

海因里希：疯狂不过是想象力发生了错乱。我来到这里时饱受一个根深蒂固的想法的困扰，也就是，我必须自杀，因为我没能写出

一部伟大的作品。这是一种我常觉常新的悲伤。我试过加入拿破仑的军队，但他不肯接纳我。忧郁是受无能为力之限制的疯狂；它永不会达到暴力的境地。我们都是被浓血噎得喘不过气来的人。

卡罗利妮：我已经习惯了。

海因里希：我思考的运动停滞了，因而我脑袋的状态就像我大肠的状态一样，请原谅我的用语——脑满肠肥。

卡罗利妮：对女人来说这是不一样的。

海因里希：你起床的时候困难吗？

卡罗利妮：非常困难。伤心和害怕。

海因里希：害怕是因为我没法自己走向死亡。伤心是因为我没能完成作品。

卡罗利妮：其结果是恶心。

海因里希：心灵、大肠和想象力的阻塞。

卡罗利妮：我们再划远一点吧。（他们这样做了。）我六岁的时候父亲就死了，十七岁的时候我被困在女修道院里。不知怎的，在女人的包围中，我开始有了男人般的欲望。

海因里希：比如说呢？

卡罗利妮：首先，也是最重要的，就是写作的欲望。不幸的是，我当时没钱，但有钱也不会让人产生写作的欲望。真是个难解的谜题。

海因里希：我也没钱。如果不是为了我的妹妹，我已经了结自己了。

卡罗利妮：我没有这种姐妹。还有战场上美丽的死亡——

海因里希：我在拿破仑那里寻找的也是这个——

卡罗利妮：这也是我够不到的。

海因里希：这种死亡在我的家族里一般都是自杀，而自杀不需要一个人有军职。我离开了部队，因为军官们都不是人类。

卡罗利妮：但至少在部队里，人们有表达独立之想法的可能性。

海因里希：在我的思考方式里是没有的。这就是为什么我转向了写作。这是在我试过受教育之后。你想要进部队是因为你没能进去。我不想进部队是因为我家人想让我进。当我想要进去的时候他们又不要我。诸如此类。

卡罗利妮：如果他们要我的话，我会留下的。

海因里希：然后再也写不出来一行诗。

卡罗利妮：我想要爱。我没法通过写作赚钱。我被圈禁在贫困中了。

海因里希：一个圈禁在女人身体中的男人。他想要战斗和杀戮。

卡罗利妮：我母亲私下里是个作家，她不能用自己的真名。

海因里希：躺下。（她照做了。）向上看。

卡罗利妮：死亡是希望和团聚之地，它远离痛苦和孤独。

海因里希：你用不着枪的。

卡罗利妮：匕首就够了。

海因里希：（躺在她身边）我不想一个人走。我想让我的朋友普福尔跟我一起走。他拒绝了我。每次都拒绝。

卡罗利妮：（转向他）为什么不一个人走呢？死亡并不是终点。它是一个化学过程，是权力的分割，但它不是一个毁灭者。

海因里希：你只是觉得，男人喜欢自由地主导自己的生活，而女人则被欲望和习俗控制着。罗马式的自杀是一种道德和政治行为。英格兰式的自杀是一种疾病，因为他们自杀的时候没有理由。他们自杀，然后获得幸福。那德国式的自杀又如何呢？法国人觉得，德国人的自杀是任性的，因为那是一种形而上的激情，没有对象或者有用的目的。

卡罗利妮：对即将到来的生命的过度思考难道不是一种对象

吗? 至于这到底有没有用……

海因里希:歌德笔下的维特为了爱情而自杀。法国人认为德国人需要一种政治体制,让值得被称为爱国者的男人们有路请缨。或许拿破仑觉得,他能给我们提供这样一种体制。(他们挨得太近,快要亲上了。)

卡罗利妮:那是性方面的身份认同未得到实现,偏离了轨道。是作家的身份认同实现得不够充分。幸福没有得到。精神错乱(Delirium)。从其拉丁语词根来看,意思就是偏离了轨道。精神错乱。我们头脑是不是得病了?

海因里希:自杀是屈尊于疯狂的表现吗?

卡罗利妮:疯狂是艺术作品的缺席。

海因里希:但自杀是否可以成为一种终极的艺术作品呢? 艺术作品是作品之缺席的深渊旁屹立着的峭壁,是屹立在艺术家之疯狂的深渊旁的峭壁。所以一切都取决于你站立的地方。作品不断地把疯狂推向极限。

卡罗利妮:越来越黑了。

海因里希:我觉得这样是没有希望的,继续下去没有好处。

卡罗利妮:(没有睁眼)我同意。

海因里希:(过了一会儿)看着我。

(过了一会儿,她看向他,但因为有光,她眼睛眯缝着。他探向她,给她遮着光,然后她眼睛睁开了。)

(等了一下。语调低沉。)让我进去。

(他们顺水漂流。他躺在她身上,脸贴在她胸上,手放在她身上。他们就这样躺着,一动不动。但在他们下面是流动着的河,轻轻地带着他们一起漂流,时上时下,时左时右。)

过了午夜。我从未感受过如此的寂静。

卡罗利妮:这世界好似空无一人。

海因里希：你准备好走进去了吗？

卡罗利妮：黑暗，来吧，将我拥入这深夜，

好让我品味不一样的赏心乐事。

置身深夜之中吧，它能平息你的欲火，

治愈你的伤痛，好似忘川的清流一般。

（他们继续轻轻地顺水漂流，天光逐渐暗了下去。）

* * *

几年后，我在拜罗伊特的精神病院住了几个月。这几个月差点让我发了疯。因为那里的人不让我写东西。一切有关想象力的活动都被叫停了，因为会引起情感波动，挑起欲望，引发幻觉。精神病院的主管和其他员工经常请我及其他病人一起"去喝茶"，其间我们可以观察别人，别人也可以观察我们。就像在精神病院外面我参加诸如此类的活动时一样，我一直是个异类，不得不表演。我最自然的演出面貌是间谍，不被人察觉，演一个消失的角色。事实上，我曾真的被错认成一个间谍，一个政治间谍，然后被逮捕下狱，但我其实并不是。我也没有精神不正常；我只不过代表了这个精神不正常的时代罢了。

我尝试过服毒自尽，故而我在精神病院里被关了一段时日。一个朋友发觉我服用过量的鸦片昏了过去。我原本是打算用它毒死拿破仑的。但不知怎的我变了想法，然后用在了自己身上。我只这样干过一次。有时候我在想，我在疯人院里究竟是更开心了还是更不开心了，更不像还是更像我自己了。在这里我不过待了几个月而已。我知道我曾相信，受精神问题困扰的人无法恢复原来的自己。但我实际上也并不像我自己。

病友们自发组织演出我的《彭忒西勒亚》。我曾经大声背诵这

部剧聊作冥想,听到的病友们都很喜欢。这其实是这部剧首次上演。这座精神病院——划分精神正常与否的最佳场所——里有足够多的女人可以演亚马孙人,她们尤其适合表演那种不为这个社会所熟知的充满激情的暴力和感官刺激。护工们演了剧中的部分男性角色。有些时候场面确实失去了控制,这让精神病院不得不采取管制措施。

我在这些稿件间夹了一封我的好朋友达尔曼的来信。达尔曼是一位德高望重的历史学家,曾持伴侣护照与我同游(像一对夫妇一样!),在我理论上消失的一段时间里与我在一起——从 1809 年7 月中旬到 10 月底。正是在这段时间里,我被关在拜罗伊特的精神病院。那场演出我没能去看,个中原因我并不想透露;因而去看了那场演出的达尔曼热情地告知了我演出细节。我相信,如果达尔曼觉得这部剧就算由精神病人演出也还是很不错的话,那它肯定真的很不错。

<div align="center">* * *</div>

我亲爱的海因里希:

我们被引导着来到了精神病院的浴堂。我们坐在一个平台上,观众有我(作为你的妻子还是丈夫?——我一直不确定到底是哪个)、其他病人的家属和精神病院院长。他们允许我看这场演出只不过是因为我持有伴侣护照,并且因为你在这特殊的日子里无法出席。对于一场水与火的殊死决斗来说,这浴室正是绝佳的演出场地。

演出开始的时候钟声响了起来。病人们或坐,或躺,或浸身浴池中。突然间,在一个白瓷砖房间后面,男病人和女病人打了起来。人们很容易想到这是希腊人和亚马孙人之间的战斗,但观众不明白

为什么这一幕是你这部剧的开头。他们打过了头，开始咬对方的脖子（像吸血鬼一样），后来护士上前打断了他们的打斗，把他们推开，给他们唱起了舒缓的歌。

在最后一刻，院长同意做替补演员，演奥德修斯。他替下来的那个病人被制服了，冲了个冷水澡，被绑着拖到了后面。其他参与战斗的病人撤了下来，在长椅上舒展着四肢。

开头几场复述五天中的行动的戏改成了阿喀琉斯的哑剧。他口吐泡沫，疯狂地追着时而梦游、时而发疯、时而抽搐的彭忒西勒亚。两个男护工和院长扮演其他三个希腊国王。他们看着这场追逐，用别人听不到的声音嘀咕着。其他男女病人在背景处不断地跺着脚。

这场哑剧中包含了彭忒西勒亚第一次看到阿喀琉斯的一幕。她先是面无表情，继而满脸通红，然后开始抽搐。此时她的姐妹们上前帮她冷静下来。彭忒西勒亚在看阿喀琉斯时听不见任何声音，像喝醉了一样盯着他。她追逐他的时候好像心怀深仇大恨。继而她从特洛伊人手中救下了阿喀琉斯。他想通过感谢杀死她，但她大笑着逃了，消失在人们的视野中。护士们想要把阿喀琉斯的脚踝绑住以限制他行动（因为他正口吐白沫，发着疯），但最后没有这样做。护士们是对抗他的疯狂的理性力量。最后，他掉进了一个没有水的池子里。彭忒西勒亚被愤怒蒙蔽了双眼，想要去救他，但失败了。

四个男病人扮演了阿喀琉斯的马。这个疯子以胜利者的姿态登场，用一个护士慷慨借给他的鞭子抽打着他们。病人们跺着地面。

彭忒西勒亚双腿环绕在扮演她的马的男人身上，追逐着阿喀琉斯。他转了个弯，她追上了他，与他并行，打着他。他转弯了——她没刹住，超过了他，踩到了石头，跌落下来。所有的女人都跌落到彼此身上，叠成了一座小山。她从里面出来，站了起来，但追不上

他了。

整场哑剧发生在阿喀琉斯第一次正式亮相之前。几个惊心动魄的静止片段——倒下和站起来的动作——拯救了这场戏，使其不至于沦为彻底的混乱。这几个静止片段使得人们的心在惊叹敬畏中冻住了。阿喀琉斯被特洛伊人打倒的时候，彭忒西勒亚在整整两分钟里脸色煞白。

我无法向你准确转达我在这开场的几分钟里感受到的恐惧。我无法预知接下来将会发生什么，其中的危险让我惊惧。在这个寂静隐秘的非理性的房子里，你让我们每个人面皮下隐藏的怪兽都现了身。是疯子们教会了我们关于我们自己的真理。在这个拿破仑的世界里，我们出发寻找自我的时候，绝想不到自己会在这里找到答案。

阿喀琉斯进入了之前站着三个希腊国王的主要演出场地。他甚至不知道自己受了伤。当奥德修斯和狄俄墨得斯国王奉承他、想带他走的时候，他注意到的只是他的马（由两个男病人扮演）正在流汗。国王们无法把他的注意力从彭忒西勒亚身上转移开。他就那样直勾勾地盯着远处。他听不进去这些理性的国王对他说的任何话。而他们关心的只不过是诱骗、强迫彭忒西勒亚向希腊人或特洛伊人效忠。

对于由一个色情狂扮演的阿喀琉斯来说，战场是一张拥挤的床。在那里，欲望和死亡在同时低语。他想娶她做新娘，然后扛着尸体在特洛伊的大街上游行。这个特容易发疯的色情狂非常适合演这个角色。

彭忒西勒亚紧随其后上场。她的公主普洛托厄由一个护士扮演。亚马孙人彭忒西勒亚胸前平坦，感情冲淡，但到了最后，她在看到阿喀琉斯的时候会感受到那压垮她的情感力量。她胸中也会出现一阵想要杀戮的感觉。

在跌落的时候，她的思绪乱了。她的姐妹们把她挽到了长椅

边，让她躺下休息，直到这一幕的结尾。阿喀琉斯没有听到对他说的话。彭忒西勒亚记不清楚她说了或做了什么，在作为镜鉴的阿喀琉斯身上也看不到自己的影子。他们已经进入了一个新世界。

海因里希，我能听到你在通过彭忒西勒亚呐喊：一种心怀恨意的力量总是阻碍着你寻求名望的脚步。这使得你热血沸腾，想要反抗。名望是那个我们想要追逐的满头金发的男子。

如果这是在一个专业剧场演出的，那么精神正常的人也会疯狂起来。在这里，我们面前是发了疯的人在尝试表现得像正常人一样，然后失败了。最终的结果是相似的，而他们的疯狂看上去像是这个疯狂的世界上最正常的事。所谓最正常是因为它蕴含了最强的力量。在剧中一处，一个为爱而被亚马孙人所俘的希腊人低声问其他俘虏："这世上是否有一种梦，像这里的真理一样疯狂？"

普洛托厄看到女王由于一种暴力的激情而发了疯，像困兽一样精神不稳定——眼中精光四射，思绪中尽是暗夜——她陷入狂热，浑身滚烫。欲望让她生了病。护士们不得不让她浸到冷水里。她不能自制地想要以自己的方式得到那无法得到之物。她不会接受阿喀琉斯，除非是以应有的方式用剑赢得他。野心最终会杀死她。

坐在长椅上的女孩们正在制作着爱的宴会所需的红纸花。白色的瓷砖衬托着红色的鲜血。彭忒西勒亚把这些花撕成了碎片，女孩们再把这些碎片捡起来。她扯断了她的项链。珍珠在瓷砖上滚了一地。女孩们赶忙把它们捡起来，以免掉进下水道里。

在发现自己无法逃离征服她的那个人后，彭忒西勒亚哭了起来。她直视着太阳——阿喀琉斯、名望——那满头火焰金发的太阳。最后她一头扎进了浴池里。护士们不得不去救她以免她溺死。她失去了意识。

这两个相爱的人就像是自然界里不能兼容的两种力量。

普洛托厄说："一个女人的胸膛里究竟有多少见不得光的情

感?"让她在最后屈躬弯腰的敌人就住在她自己的胸膛里。

阿喀琉斯不带武器走向了她,作为她的俘虏。他们陷入了至死方休的爱情之梦里,再也认不清自己是谁。有关他们相爱的场景被战斗打断。他向她发起最后的决斗挑战,心里想的是自己要让她赢,保全她的名誉。然而,她愤怒地发了狂,让自己的狗(由疯子扮演)追上去撕咬他。

院长感觉到一场灾难即将发生。他命令在场的人按倒阿喀琉斯,把他绑起来,就像之前姐妹们对彭忒西勒亚那样。他们控制住了阿喀琉斯,但没有控制住彭忒西勒亚。院长宣称对后来发生的事不负任何责任。

这位彭忒西勒亚用牙齿撕咬着自己的肉体,以此制造出满嘴满手都是鲜血的效果。其实这正是这个动作的要义,即她用牙齿撕咬着的正是她自己——以及阿喀琉斯。她和她的爱人在肉体上合而为一了!继而是由于恐惧而出现的暂停。彭忒西勒亚凝望着虚空,就像一个作家盯着空白的纸张看。院长扯下了眼镜,扔向她,然后求她原谅。

现在由于紧张症发作,彭忒西勒亚用一盆又一盆的水浇着自己,为自己受洗,将自己监禁。她凝视自己的双手,以手触唇,品尝着鲜血,然后开始胡言乱语地说以一吻让阿喀琉斯死去。亲吻和撕咬,撕咬和亲吻。最后又亲了一次被绑缚的阿喀琉斯。继而她面向观众席,直接向我们说道:"我并不像看上去那样疯狂。"然后,在人们反应过来阻止她之前,她连捅了自己四次,带着某种情感:她生命力越旺盛,则越容易死去。她踉跄倒下,死去了。

我不知道她到底是活着还是死了。但想到她的死亡让我的生命中出现了一个空洞,永远无法填补。

<div style="text-align: right">

F. C. 达尔曼

1809 年 10 月 17 日

</div>

* * *

关于卡罗利妮。在我们于寒冷的 1 月进行完那场宿命般的会面之后，她写信给我时以"他"自称，或称自己为"一个男性朋友"。一段时日后，她因失去理智而困扰，那是由于她爱而不得。这种失去理智可以直接归咎于她受欲望摆布，无法控制和调节自己的情感——这都是写诗之疾的症状。许多合适的单身男子拒绝了她，继而是一个已婚的学者，他最终也拒绝了她，拒绝了三角关系，拒绝了自杀协议，选择回归妻子的身边。这一决裂促成了她后来的自杀，但自杀的根源还可以追溯到这之前很久。她采取的方式与我们彩排的有些许不同。1806 年 7 月 26 日，她站在那条河的岸边，披巾里裹着石头，用匕首刺了心脏两次。她终于还是找到了这样做的力量。她想要去旅行的愿望终于实现了，尽管是在她死后。

> 那个感受最深的人
> 在心智和情感上都受了伤：
> 那分离时刻的痛苦召唤；
> 那个爱着已失去之物的他，选择
> 放弃那颗他曾经选择的
> 深爱的心。
>
> ——卡罗利妮·冯·君德罗德，《那一首挽歌》节选

* * *

若爱意味着追求克莱斯特没有得到的东西，那么书写他的人生就意味着他必须消失。

　　在最后的那个晚上,他很平静,很坚定。他烧了所有的文件和信件。他安排别人去付钱给他的理发师,再给他的房东一份礼物,然后沉沉睡去。他心里明白,自己的死便如古罗马的小加图①一般。

　　亨丽埃特是陪伴他走向这场最光荣、最具感官刺激的死亡的爱人。他们把他解剖开来的时候,摸到他因喝酒而过分肥大的肝脏,认出了他,他的黑色胆汁流到了白色的床单上。那天早上,亨丽埃特专门为他换了身衣服,饰有花边和丝带。她的裸体像鹅的绒毛一样雪白,软软的,绒绒的,但他从来没有摸过她,因为他不想用自己沾了墨水的手指玷污她的纯洁。他们切开了她的子宫,那里患了癌症;她身体里满是肿瘤。他从来没有摸过她,他从来不想那样做。当她弹钢琴的时候,他感觉她正在弹他的身体。这种感觉是优雅缥缈的,像太阳的白光:正如彭忒西勒亚第一次见到阿喀琉斯,被他的能量晃瞎了双眼。

　　克莱斯特和亨丽埃特·福格尔的爱情终于在他们的谋杀-自杀表演中得到了实现。艺术家克莱斯特感觉到福格尔是那个把他推向太阳的人,推向不隔一物的创造性行为,以及彭忒西勒亚和阿喀琉斯在戏剧里的交集——两种相反的力量彻底、永远地遮蔽着彼此——在肉体上的实现。克莱斯特的艺术在这一犯罪行为中得到了完美的实现。然后,一切都结束了,只剩下桌子上正在腐烂的肉以供亲戚们辨认,但他们的身体已实现了超越性转变。

　　克莱斯特相信,经此一举,他的肩胛骨后会长出翅膀,从此以后他会生活在仙气飘飘的绿野。在那里空气更清朗,在那里我们像天使一样去爱。

① 小加图是罗马共和国末期的政治家和演说家,斯多葛学派的追随者,因其坚忍而闻名。他厌恶当时普遍的政治腐败,长期与恺撒不和。

结　语

在那一刻，我不知怎的理解了那句非同寻常的话："时间将不复存在。"或许……正是在那一刻，患有癫痫的穆罕默德打翻的那一罐水还没来得及倾洒出来，而他在同一刻有足够的时间去遍览安拉所有的住处。

<div align="right">——陀思妥耶夫斯基,《白痴》</div>

读者或许会想象这里出现一场海因里希·冯·克莱斯特与穆罕默德·阿塔——一个艺术家-自杀者与一个自杀机长之间的对话,以此结束这本对话式的集子。并且,读者或许会想象这里有一段解释（因为我们无法真正理解）,关于创造越界艺术和制造暴力行为的冲动为何,以及如何如此相似。

当阿塔问克莱斯特为什么要那样做时,克莱斯特告诉他:亨丽埃特和我面对面在浅浅的小沟里坐下。当她把戴着白色小羊皮手套的手放在大腿上的时候,我用一把大型的手枪向她左胸的下方开了致命的一枪（她向后倒了下去,面朝上）,然后把手枪放在小沟的边上。我把没有完全上膛的（我是不是犯了个错?）小型手枪伸到嘴里,因为这是我发出声音的地方（在仅有八步远的地方还有第三把手枪,以防我真的犯了个错）,然后向自己开了致命的一枪。在同一秒,我把枪扔到了脚旁,手耷拉到膝上,感受到三分之一盎司重的铅弹打中了我小舌后面的骨头。我使劲咬着牙,以至人们必须用铁棍

撬开我的嘴才能看到我脑上的致命伤。这是因为我没有什么想说的了。从她和我坐下的那一刻起，我就知道我已踏上了死亡之路，我心中的设想已经完整了。

阿塔告诉克莱斯特：在飞机的前端（并非机翼）接触到大楼的那一刻，我有足够多的时间去往耶路撒冷，升往七重天，在那里我可以与天使、先知和安拉对话，参观火狱，然后再回来接受我的毁灭也来得及。除了这一刻，我别无他求。我们一致认为，让时间结束是我们想要的一切。

读者若想对艺术家和恐怖主义者的一体双生的动机进行推测，可以去看华莱士·史蒂文斯对一种想象性活动的描述，即，感到一种"没有欲望对象的欲望"。因为欲望的对象是行动，并且仅仅是行动本身，故而对欲望的体验则成了其自身的对象。任何处在欲望的行动之外的欲望对象都是幻象而已，"都是心灵和暴力，别无他物"。关于羽翼、绿野、青空、爱情，就到此为止吧。关于颠覆政府、社会、政权，也到此为止吧。受众的任何反响对作者来说都是身后之事，无法得知。在行动本身中，他们探索了"安拉所有的住处"，"获知了一切"。

参考文献

近年来，我们阅读了大量关于本书涉及的作家的学术著作。在此，我们仅列举对本书各章节之写作产生直接影响的部分图书和文章。本书中引用的文献不在此列；请见"引用文献"。

Groundzeroland

Cardwell, Diane. "A Nation Challenged: Ground Zero; First Viewing Platform Opens to the Public." *New York Times*, December 30, 2001, sec. 1B, 8.

Chen, David W. "Office Workers Haunted by Views of Terror Site." *New York Times*, January 19, 2002, A1.

Collins, Glenn. "Vessels of a City's Grief; Displays from Sept. 11 Form a Museum Exhibition." *New York Times*, March 8, 2002, B1.

Cooper, Michael. "A Nation Challenged: The Site; a Viewing Stand Brings Pilgrims to Ground Zero." *New York Times*, December 31, 2001, B5.

———. "Metro Briefing/New York: Manhattan: Tickets for Ground Zero." *New York Times*, January 9, 2002, B4.

Dewan, Shaila K. "Blue Halo Suggested for Wound Downtown." *New York Times*, January 2, 2002, B3.

Feuer, Alan. "Video Captures Sept. 11 Horror in Raw Replay." *New York Times*, January 12, 2002, 1.

Handelman, David. "History's Rough Draft in a Map of Ground Zero." *New York Times*, January 3, 2002, F9.

Koestenbaum, Wayne. *Andy Warhol*. New York: Viking Penguin, 2001.

Leland, John. "Letting the View Speak for Itself." *New York Times*, January 3, 2002, F1.

Lipton, Eric, and James Glanz. "A Nation Challenged: Relics; from the Rubble, Artifacts of Anguish." *New York Times*, January 27, 2002, sec. 1, 1.

Murphy, Dean E. "As Public Yearns to See Ground Zero, Survivors Call a Viewing Stand Ghoulish." *New York Times*, January 13, 2002, sec. 1, 31.

Osborne, William. "Symphony Orchestras and Artist-Prophets: Cultural Isomorphism and the Allocation of Power in Music." *Leonardo Music Journal* 9 (1999): 69–75.

Rich, Frank. "Patriotism on the Cheap." *New York Times* (Op-Ed), January 5, 2002, A11.

Robinson, Marc. *The Other American Drama.* Baltimore and London: Johns Hopkins University Press, 1997.

Saulny, Susan. "A Nation Challenged: Tourism; Pilgrimage to New York City: Paying Respects and Spending Little." *New York Times,* December 29, 2001, B1.

Stewart, Barbara. "Crowds Line up for New Ground Zero View." *New York Times,* January 2, 2002, B3.

Literary Terrorists

Caws, Mary Ann. *Joseph Cornell's Theater of the Mind.* New York: Thames & Hudson, 1993.

Douglas, John, and Mark Olshaker. *Unabomber: On the Trail of America's Most-Wanted Serial Killer.* New York: Pocket Books, 1996.

Gibbs, Nancy, Richard Lacayo, Lance Morrow, Jill Smolowe, and David Van Biema. *Mad Genius.* New York: Warner Books, 1996.

Lentricchia, Frank, ed. *Introducing Don DeLillo.* Durham, N.C., and London: Duke University Press, 1991.

McShane, Kynosta, ed. *Joseph Cornell.* New York: Museum of Modern Art, 1980.

Solitary Savages

Barnes, Anne. "Disgusting Designer Label Litero Nasty." *London Times,* April 25, 1991, Features.

Bean, Henry. "Slayground." Review of *American Psycho,* by Bret Easton Ellis. *Los Angeles Times,* March 17, 1991, Book Review Desk, 1.

Billington, James H. *The Icon and the Axe.* New York: Random House, 1966.

Brombert, Victor. *In Praise of Antiheroes.* Chicago: University of Chicago Press, 1999.

Humphrey, Clark. "Psychological Horrors—Two Novels Embody Current Murder Cycle." *Seattle Times,* April 28, 1991, L7.

Kelly, Mary Pat, ed. *Martin Scorsese: A Journey.* New York: Thunder Mouth Press, 1991.

Kennedy, Paul. "*American Psycho*—Sick or Creative?" *Florida Today,* July 3, 1991.

Lehmann-Haupt, Christopher. "Books of the Times; 'Psycho': Whither Death without Life?" *New York Times,* March 11, 1991, C18.

Marchand, Philip. "*American Psycho* Storm Rages: Gruesome Novel Sparks Debate about Literature, Censorship, and Media Hype." *Toronto Star,* April 13, 1991, G3.

Porlock, Harvey. "On the Critical List." *London Times,* March 24, 1991, Features.

———. "On the Critical List." *London Times,* April 28, 1991, Features.

Rosenblatt, Roger. "Snuff This Book! Will Bret Easton Ellis Get Away with Murder?" *New York Times,* December 16, 1990, sec. 7, 3.

Sion, Michael. "*American Psycho* Is Just a Book about the 1980s, Author Says." *Reno-Gazette-Journal,* March 20, 1991.

Weinraub, Bernard. "Mailer Tells a Lot: Not All, but a Lot." *New York Times,* October 4, 2000, B1.

Yardley, Jonathan. "'American Psycho': Essence of Trash." *Washington Post,* February 27, 1991, B1.

Crossing the Line
Achebe, Chinua. "An Image of Africa: Racism in Conrad's *Heart of Darkness.*" In *Heart of Darkness: An Authoritative Text, Backgrounds and Sources, Criticism,* ed. Robert Kimbrough. New York: W. W. Norton, 1988.
Canby, V. "From 30's porn to 70's corn." *New York Times,* March 7, 1976, sec. 2.
Cassavetes, John. "What's Wrong with Hollywood." *Film Culture,* no. 19 (1959), 4–5.
———. "Interview." By Jonas Mekas. *Village Voice* (December 23, 1971), 63–64.
———. "Interview." By John Cassavetes. *Film Comment* (July–August 1988).
Combs, Richard. "The Killing of a Chinese Bookie." *Sight and Sound* (winter 1976–77), 61.
Conrad, Joseph. "To Make You See," In *Heart of Darkness: An Authoritative Text, Backgrounds and Sources, Criticism,* ed. Robert Kimbrough. New York: W. W. Norton, 1988.
Di Piero, W. S. "Inspired Muleheadedness." *Take One* 5, no. 3 (August 1976), 35–36.
Dorall, E. N. "Conrad and Coppola: Different Centres of Darkness." In *Heart of Darkness: An Authoritative Text, Backgrounds and Sources, Criticism,* ed. Robert Kimbrough. New York: W. W. Norton, 1988.
Gelmis, Joseph. *The Director as Superstar.* New York: Doubleday, 1970.
Hagen, William M. "*Heart of Darkness* and the Process of *Apocalypse Now.*" In *Heart of Darkness: An Authoritative Text, Backgrounds and Sources, Criticism,* ed. Robert Kimbrough. New York: W. W. Norton, 1988.
Hatch, R. "Films." *Nation* (February 28, 1976), 253–54.
Izenberg, Gerald N. *Modernism and Masculinity.* Chicago: University of Chicago Press, 2000.
LaBrasca, Robert. "Two Visions of 'The horror!'" In *Heart of Darkness: An Authoritative Text, Backgrounds and Sources, Criticism,* ed. Robert Kimbrough. New York: W. W. Norton, 1988.
Levich, Jacob. "John Cassavetes: An American Maverick." *Cineaste* 20, no. 2 (December 1993), 51–53.
LoBrutto, Vincent. "John Cassavetes." *Films in Review* (January–February 1997), 6–10.
Pym, John. "The Killing of a Chinese Bookie." *Monthly Film Bulletin* 47, no. 556 (May 1980): 92.
Sacharov, Al. *The Red Head Book.* New York: Word of Mouth Press, 1982.
Said, Edward W. *Orientalism.* New York: Pantheon Books, 1978.
Sterritt, David, ed. *Jean-Luc Godard: Interviews.* Jackson: University Press of Mississippi, 1998.
Stevenson, James. "John Cassavetes: Film's Bad Boy." *American Film* (January–February 1980), 44–79.
Thomson, David. "'Apocalypse' Then and Now." *New York Times,* Sunday May 13, 2001, 2A1.

Wilmington, Mike. "Worth the Wait: *Apocalypse Now.*" In *Heart of Darkness: An Authoritative Text, Backgrounds and Sources, Criticism,* ed. Robert Kimbrough. New York: W. W. Norton, 1988.

Rough Trade
Brustein, Robert. *The Theatre of Revolt: An Approach to the Modern Drama.* Boston: Little, Brown, 1964.
Coe, Richard N. *The Vision of Jean Genet.* New York: Grove, 1969.
Gates, Henry Louis Jr. *New York Times Book Review,* June 2, 2002, 18.
Soledad Brother: The Prison Letters of George Jackson. Introduction by Jean Genet. New York: Coward McCann, 1970.

Deliberate Orphans
Honegger, Gitta. *Thomas Bernhard: The Making of an Austrian.* New Haven, Conn.: Yale University Press, 2001.
Kiberd, Declan. *Inventing Ireland: The Literature of the Modern Nation.* London: Jonathan Lape, 1995.
Marx, Leo. "Melville's 'Parable of the Walls.'" *Sewanee Review* 61 (1953): 602–27.
Robertson-Lorant, Laurie. *Melville: A Biography.* New York: Clarkson Potter, 1996.

The Last Maniacal Folly of Heinrich von Kleist (A Fiction)
Beckett, Samuel. *Krapp's Last Tape.* New York: Grove Press, 1960.
Geary, John, *Heinrich von Kleist.* Philadelphia: University of Pennsylvania Press, 1968.
Goethe, Johann Wolfgang von. *The Sorrows of Young Werther.* Translated by Michael Hulse. London: Penguin, 1989.
Greenberg, Martin, trans. *Heinrich von Kleist: Five Plays.* New Haven, Conn., and London: Yale University Press, 1988.
Kleist, Heinrich von. *Marquise of O and Other Stories.* Translated by David Luke and Nigel Reeves. Harmondsworth: Penguin, 1978.
Miller, Philip B., ed. *An Abyss Deep Enough: Letters of Heinrich von Kleist.* New York: E. P. Dutton, 1982.

引用文献

Abbott, Jack Henry. *In the Belly of the Beast: Letters from Prison*. New York: Random House, 1981.

Aristotle's "Poetics." Introduction by Francis Fergusson. New York: Hill & Wang, 1961.

Balzac, Honoré de. *Le père Goriot*. New York: C. Scribner's Sons, 1928.

Barthes, Roland. *On Racine*. Translated by Richard Howard. New York: Hill & Wang, 1964.

Bernhard, Thomas. *Old Masters*. Translated by Ewald Osers. London: Quartet Books, 1989.

————. *Wittgenstein's Nephew*. Translated by David McLintock. New York: Alfred A. Knopf, 1989.

————. *Heldenplatz*. Translated by Gitta Honegger. *Conjunctions*, no. 33 (fall 1999).

Bingham, Caleb. *The Columbian Orator*. Boston: J. H. A. Frost, 1841.

Bowles, Paul. *The Sheltering Sky*. New York: New Directions, 1949.

Brandt, George W. *Modern Theories of Drama*. Oxford: Oxford University Press, 1998.

Breton, André. *Manifestoes of Surrealism*. Translated by Richard Seaver. Ann Arbor: University of Michigan Press, 1969.

Burgess, Anthony. *A Clockwork Orange*. New York: W. W. Norton, 1963.

Capote, Truman. *In Cold Blood*. New York: Random House, 1965.

Carlson, Marvin. *Performance: A Critical Introduction*. London and New York: Routledge, 1996. [For material on Chris Burden and Robert Wilson.]

Cassavetes, John. *Shadows*. 1961.

————. *A Child Is Waiting*. 1962.

————. *The Killing of a Chinese Bookie*. 1976.

————. *Opening Night*. 1978.

Chekhov, Anton. "The Cherry Orchard." In *The Plays of Anton Chekhov*. Translated by Paul Schmidt. New York: Harper Collins, 1997.

Conrad, Joseph. *Heart of Darkness*. New York: W. W. Norton, 1988.

Coppola, Francis Ford. *Apocalypse Now*. 1979. *Apocalypse Now Redux*. 2001.

DeLillo, Don. *The Names.* New York: Alfred A. Knopf, 1982.

——. *White Noise.* New York: Viking, 1985.

——. *Libra.* New York: Viking, 1988.

——. *Mao II.* New York: Viking, 1991.

Dostoevsky, Fyodor. *Crime and Punishment.* Translated by Richard Pevear and Larissa Volokhonsky. New York: Vintage Classics, 1993.

——. *Notes from Underground.* Translated by Richard Pevear and Larissa Volokhonsky. New York: Vintage Classics, 1993.

——. *The Idiot.* Translated by Richard Pevear and Larissa Volokhonsky. New York: Knopf, 2001.

Douglass, Frederick. *Narrative of the Life of Frederick Douglass, an American Slave.* New York: Modern Library, 2000.

Eliot, T. S. *Selected Essays.* New York: Harcourt, Brace & World, 1960.

——. *Collected Poems, 1909–1962.* New York: Harcourt Brace Jovanovich, 1964.

Ellis, Bret Easton. *American Psycho.* New York: Vintage Contemporaries, 1991.

Fitzgerald, F. Scott. *The Great Gatsby.* New York: Charles Scribner's Sons, 1925.

Frank, Joseph. *Dostoevsky: The Miraculous Years, 1865–1871.* Princeton, N.J.: Princeton University Press, 1976.

——. *Dostoevsky: The Stir of Liberation, 1860–1865.* Princeton, N.J.: Princeton University Press, 1986.

Frost, Robert. *Selected Letters of Robert Frost.* Edited by Lawrence Thompson. New York: Holt, Rinehart & Winston, 1964.

Genet, Jean. *The Maids and Deathwatch.* Translated by Bernard Frechtman. New York: Grove Press, 1954.

——. *The Balcony.* Translated by Bernard Frechtman. New York: Grove Press, 1958.

——. *The Blacks: A Clown Show.* Translated by Bernard Frechtman. New York: Grove Press, 1960.

——. *The Screens.* Translated by Bernard Frechtman. New York: Grove Press, 1962.

——. *Our Lady of the Flowers.* Translated by Bernard Frechtman. New York: Grove Press, 1963.

Kaczynski, Theodore. *The Unabomber Manifesto: Industrial Society and Its Future.* Berkeley: Jolly Roger Press, 1995.

Lang, Fritz. *M.* 1931.

Lish, Gordon. *Dear Mr. Capote.* New York: Holt, Rinehart & Winston, 1983.

Mailer, Norman. *The Executioner's Song.* Boston: Little, Brown & Co., 1979.

Mann, Thomas. *Death in Venice and Seven Other Stories.* Translated by H. T. Lowe-Porter. New York: Vintage International, 1989.

Melville, Herman. *Moby-Dick.* Edited by Charles Feidelson, Jr. Indianapolis: Bobbs-Merrill, 1964.

——. *Pierre.* Evanston, Ill.: Northwestern University Press; Chicago: Newberry Library, 1971.

——. "Bartleby the Scrivener, a Story of Wall Street." In *The Piazza Tales and Other Prose Pieces, 1839–1860.* Edited by Harrison Hayford, Alma A. MacDougall,

G. Thomas Tanselle, et al. Evanston, Ill.: Northwestern University Press; Chicago: Newberry Library, 1987.

———. *Correspondence.* Edited by Lynn Horth. Evanston, Ill.: Northwestern University Press; Chicago: Newberry Library, 1993.

O'Neill, Eugene. *The Iceman Cometh.* New York: Random House, 1967.

Ozick, Cynthia. "Dostoyevsky's Unabomber." *New Yorker,* February 24–March 3, 1997.

Pound, Ezra. *Literary Essays of Ezra Pound.* Edited by T. S. Eliot. New York: New Directions, 1968.

Scorsese, Martin. *Mean Streets.* 1974.

———. *Taxi Driver.* 1977.

———. *The King of Comedy.* 1983.

Scott, Sir Walter. *The Lady of the Lake.* London: Blackie & Son, n.d.

Shelley, Mary. *Frankenstein.* Middlesex: Penguin Books, 1985.

Shelley, Percy. "A Defence of Poetry." In *Criticism: The Major Texts.* Edited by Walter Jackson Bate. New York: Harcourt Brace Jovanovich, 1970.

Sterritt, David. *Jean-Luc Godard: Interviews.* Jackson: University Press of Mississippi, 1998.

Stevens, Wallace. *The Collected Poems.* New York: Random House, 1982.

Stockhausen, Karlheinz. "Karlheinz Stockhausen." (http://www.stockhausen.org.)

Synge, J. M. *"The Playboy of the Western World" and "Riders to the Sea."* New York: Dover Publications, 1993.

Tommasini, Anthony. "The Devil Made Him Do It." *New York Times,* September 30, 2001.

Von Kleist, Heinrich. *Plays.* Translated by Humphrey Trevelyan. New York: Continuum, 1982.

———. *Five Plays.* Translated by Martin Greenberg. New Haven, Conn., and London: Yale University Press, 1988.

White, Edmund. *Genet: A Biography.* New York: Vintage, 1994.

Williams, Tennessee. *A Streetcar Named Desire.* New York: New Directions, 1947.

Wordsworth, William. "Preface to the Second Edition of Lyrical Ballads." In *Criticism: The Major Texts.* Edited by Walter Jackson Bate. New York: Harcourt Brace Jovanovich, 1970.

Yeats, W. B. *Selected Poems and Three Plays.* Edited by M. L. Rosenthal. New York: Macmillan, 1986.

致　谢

借此机会，我们想感谢对书稿给予反馈的埃德娜·安德鲁斯、唐·德里罗、安德鲁·杜布瓦、汤姆·费拉洛、德里克·古德曼、弗雷德里克·詹明信、斯科特·林德洛斯（正是他向我们指出了斯托克豪森的争议言论）、马琳·迈耶和约翰·罗。斯坦利·考夫曼通读了全书。其直言不讳的批评、慷慨大方的盛情和给予我们的鼓励体现了他独特的个人风格，是对我们的支持。言语无法表达我们对他这样一位教育家的仰慕——他奉行的教育方式在当今美国学校，尤其是高等院校中已不再被看好，甚至会引起人们的忧虑。这对所有教师和学生而言都是一大损失。弗兰克·兰特里夏想要特别感谢乔迪·麦考利夫——这本书源于她的想法。